中文版

Adobe Audition CC 2020 从入门到精通

袁诗轩 编著

清华大学出版社
北京

内容简介

本书是一本 Audition 2020 学习宝典，通过 600 多张图片全程图解＋140 多分钟视频演示＋180 个技能实例演练＋两大综合案例实战，帮助读者完成音乐的制作与后期处理，快速从入门到精通软件，从小白成为音乐制作大咖。

本书内容包括了解 Audition 2020 的基本内容、掌握 Audition 2020 的基本操作、管理 Audition 2020 的工作面板、规划音乐视图的基本操作、学习音频制作的录音技巧、解析编辑音乐文件的方法、修正录制完成的声音文件、制作多轨音频的混合音效、掌握精修音频素材的方法、处理音频素材的基本操作、制作音频素材的声音特效、了解其他音频效果器功能、处理视频与音乐素材文件、掌握音频格式的输出方法，以及制作自己专属的个人单曲、为金玉良缘录制语音旁白等。希望读者学完以后，可以举一反三，制作出更多专业、动听的音乐。

本书适用于 Audition 的初、中级读者阅读，包括音频录制人员、音频处理与精修人员、音频后期或特效制作人员，以及音乐制作爱好者、翻唱爱好者、音乐制作人、作曲家、录音工程师、DJ 工作者以及电影配乐工作者等，同时也可以作为各音频教材、音乐教材的辅助用书。另外，本书除了纸质内容之外，随书资源包中还给出了书中案例的素材文件、效果文件、教学视频以及 PPT 电子教案，读者可扫描图书封底的"文泉云盘"二维码，获取其下载方式。

本书封面贴有清华大学出版社防伪标签，无标签者不得销售。
版权所有，侵权必究。举报：010-62782989，beiqinquan@tup.tsinghua.edu.cn。

图书在版编目（CIP）数据

中文版Adobe Audition CC 2020从入门到精通 / 袁诗轩编著. —北京：清华大学出版社，2021.2（2024.2重印）
ISBN 978-7-302-57221-3

Ⅰ. ①中… Ⅱ. ①袁… Ⅲ. ①音乐软件 Ⅳ. ①J618.9

中国版本图书馆CIP数据核字（2020）第260199号

责任编辑：贾小红
封面设计：飞鸟互娱
版式设计：文森时代
责任校对：马军令
责任印制：杨　艳

出版发行：清华大学出版社
网　　址：https://www.tup.com.cn，https://www.wqxuetang.com
地　　址：北京清华大学学研大厦A座　　邮　编：100084
社 总 机：010-83470000　　邮　购：010-62786544
投稿与读者服务：010-62776969，c-service@tup.tsinghua.edu.cn
质 量 反 馈：010-62772015，zhiliang@tup.tsinghua.edu.cn

印 装 者：三河市铭诚印务有限公司
经　　销：全国新华书店
开　　本：185mm×260mm　　印　张：15　　字　数：392千字
版　　次：2021年4月第1版　　　　　　　印　次：2024年2月第5次印刷
定　　价：79.80元

产品编号：089826-01

PREFACE 前言

1. 软件简介

Audition 2020 是 Adobe 公司最新推出的一款音频编辑软件,它是目前世界上最优秀的音频编辑软件之一,被广泛应用于照相室、广播设备和后期制作设备等。本书立足于这款软件的实际操作及行业应用,完全从一个初学者的角度出发,循序渐进地讲解核心知识点,并通过大量实战演练,让读者在最短的时间内成为 Audition 2020 操作高手。

2. 本书特色

内容全面:16 章软件技术精解 + 600 多张图片全程图解。

功能完备:书中详细讲解了 Audition 2020 的工具、按钮、菜单、命令、选项,做到完全解析、完全自学,读者可以即查即用。

案例丰富:140 多分钟视频讲解 + 180 个技能实例演练,帮助读者步步精通,成为音频制作大咖!

3. 本书内容

第 1~3 章为基础知识篇,主要包括了解 Audition 2020 的组成部分、掌握 Audition 2020 的基本操作、了解关于音频的基础知识、认识数字音频的常见格式、运用新建命令创建项目、掌握音频文件的打开方式、熟悉保存项目的基本操作、掌握导入文件的操作方法、编辑音乐文件的特定区域、管理音频面板的操作方法等内容。

第 4~5 章为软件入门篇,主要介绍了编辑音乐的操作方法、调整整段音乐音量的大小、调整整段音乐时间的大小、掌握录制单轨音乐的方法、录制音频文件的混合音乐等内容。

第 6~10 章为录音处理篇,主要介绍了选取音频文件的操作方法、了解编辑工具的使用方法、编辑音频文件的操作方法、快速查看音频文件的内容、创建多条混音轨道的方法、保存多轨音乐的混音项目、制作符合用户需求的音频、对多个音频片段进行管理、根据需求对音频进行伸缩、设置音频素材的淡入淡出、选择命令对音频进行处理、掌握效果组的使用方法、掌握效果组的基本操作、对音频素材进行适当调整等内容。

第 11~14 章为特效应用篇,主要介绍了使用振幅与压限效果器、使用延迟与回声分辨信号、使用诊断效果器处理音频、使用滤波与均衡效果器、使用调制选项处理音频、应用反射模拟房间环境、在软件中导入与移动视频、使用批处理转换音频文件、制作 5.1 声道的环绕音乐、制作不同格式的音频文件、多轨缩混文件的输出方式、将音乐输出至新媒体平台等内容。

第 15~16 章为案例实战篇,主要介绍了录制个人单曲、为短视频旁白配音两大综合案例,帮助读者掌握 Audition 2020 软件的精髓,快速从菜鸟成为音乐制作达人。

4．作者售后

本书由袁诗轩编著，参与编写的人员还有禹乐等人，在此表示感谢。由于作者知识水平有限，书中难免有疏漏之处，恳请广大读者批评、指正，读者可扫描封底文泉云盘二维码获取作者联系方式，与我们交流、沟通。

5．版权声明

本书及资源所采用的图片、动画、模板、音频、视频和创意等素材，均为所属公司、网站或个人所有，本书引用仅为说明（教学）之用，绝无侵权之意，特此声明。

6．特别提醒

本书采用 Audition 2020 软件编写，请用户一定要使用同版本软件。另外，直接打开本书资源中的效果时，会弹出重新链接素材（如音频、视频、图像素材）的提示，甚至提示丢失信息等，这是因为每个用户安装的 Audition 2020 及素材与效果文件的路径不一致，这属于正常现象，用户只需要重新链接素材文件夹中的相应文件，即可成功打开资源中的效果。

<div style="text-align: right;">
编　者

2021 年 3 月
</div>

CONTENTS 目录

第一篇 基础知识

第1章
快速入门：了解 Audition 2020 的基本内容

1.1 界面：了解 Audition 2020 的组成部分 2
- 1.1.1 标题栏：显示当前应用程序的名称 …… 3
- 1.1.2 菜单栏：认识菜单栏中的主要元素 …… 3
- 1.1.3 工具栏：认识编辑音乐的相关工具 …… 5
- 1.1.4 面板：设置当前音频文件的主要功能 … 6
- 1.1.5 编辑器：查看音频文件的音波画面 …… 7

1.2 软件：掌握 Audition 2020 的基本操作 7
- 1.2.1 配置：认识 Audition 2020 的系统配置 …… 7
- 1.2.2 安装：安装 Audition 2020 的操作方法 … 8
- 1.2.3 启动：掌握 Audition 2020 的启动方法 … 9
- 1.2.4 结束：退出 Audition 2020 的操作方法 … 11

1.3 音频：了解关于音频的基础知识 12
- 1.3.1 音频信号：了解音频信号的组成内容 … 12
- 1.3.2 压缩：对音频信号进行标准压缩 ………… 13
- 1.3.3 硬件：了解数字音频的基础知识 ………… 13

1.4 格式：认识数字音频的常见格式 16
- 1.4.1 MP3 格式：降低数字音频的数字量 …… 16
- 1.4.2 MIDI 格式：用声卡将声音进行合成 …… 16
- 1.4.3 WAV 格式：采用压缩算法的波形文件 … 17
- 1.4.4 WMA 格式：通过减少流量来保持音质 … 17
- 1.4.5 CDA 格式：提供用户享受的原始声音 … 17
- 1.4.6 其他格式：了解其他格式的基本内容 … 17

第2章
熟悉软件：掌握 Audition 2020 的基本操作

2.1 新建：运用新建命令创建项目 19
- 2.1.1 多轨：运用新建命令创建多轨音频 …… 19
- 2.1.2 单轨：运用新建命令创建空白音频 …… 21
- 2.1.3 CD 音频：运用新建命令创建 CD 布局 … 23

2.2 打开：掌握音频文件的打开方式 24
- 2.2.1 打开：打开音频文件的基本操作 ……… 24
- 2.2.2 附加：掌握打开并附加音频的方法 …… 26
- 2.2.3 最近文件：了解最近使用过的文件的方法 … 28

2.3 保存：熟悉保存项目的基本操作 30
- 2.3.1 保存：掌握保存项目的操作方法 ……… 31
- 2.3.2 关闭：掌握关闭项目的操作方法 ……… 36

2.4 导入：掌握导入文件的操作方法 38
- 2.4.1 导入音频：导入音频的操作方法 ……… 38
- 2.4.2 原始数据：导入原始数据的操作方法 … 39

第3章
界面布局：管理 Audition 2020 的工作面板

3.1 工作区：编辑音乐文件的特定区域 41
- 3.1.1 新建：新建工作区的操作方法 ………… 41
- 3.1.2 删除：删除工作区的操作方法 ………… 42
- 3.1.3 重置：重置工作区的初始操作 ………… 44

3.2 面板：管理音频面板的操作方法 45
 3.2.1 编辑器：编辑器的显示与隐藏方法 …… 45
 3.2.2 效果组：效果组的显示与隐藏方法 …… 46
 3.2.3 文件面板：文件面板的显示与隐藏方法 …… 47
 3.2.4 频率分析：频率分析的显示与隐藏方法 …… 48
 3.2.5 历史面板：历史面板的显示与隐藏方法 …… 49
 3.2.6 电平面板：电平面板的显示与隐藏方法 …… 50
 3.2.7 标记面板：标记面板的显示与隐藏方法 …… 51

第二篇 软件入门

第 4 章
音频视图：规划音乐视图的基本操作

4.1 模式：编辑音乐的操作方法 54
 4.1.1 单轨：编辑单轨音乐的主要场所 …… 54
 4.1.2 多轨：制作歌曲混音的主要界面 …… 56
 4.1.3 频谱：分析音频片段中的咔嗒声 …… 57
 4.1.4 音高：随时监听、调整声音音调 …… 58

4.2 音量：调整整段音乐音量的大小 60
 4.2.1 放大：放大录制的语音旁白声音 …… 60
 4.2.2 调小：调小喜欢的流行歌曲声音 …… 62

4.3 时间：调整整段音乐时间的大小 64
 4.3.1 放大：放大音乐的细节音波显示 …… 64
 4.3.2 缩小：缩小音乐的整体区间显示 …… 66
 4.3.3 重置：将音乐时间码还原至初始状态 …… 67
 4.3.4 全部缩小：查看整段完整的音乐文件 …… 67

第 5 章
音频录制：学习音频制作的录音技巧

5.1 录制：掌握录制单轨音乐的方法 69
 5.1.1 录制：使用麦克风边唱边录制歌曲文件 …… 69
 5.1.2 录制：掌握录制网上歌曲的方法 …… 70
 5.1.3 乐器：录制乐器弹奏和演唱的声音 …… 71

 5.1.4 电台：录制收音机中的电台声音 …… 72
 5.1.5 电视机：录制电视机中的歌曲与音乐 …… 73
 5.1.6 同录：利用麦克风增强录音属性 …… 73

5.2 录音：录制音频文件的混合音乐 74
 5.2.1 伴奏：跟着背景音乐录制个人歌声 …… 74
 5.2.2 对唱：跟着伴奏录制两个人的歌声 …… 75
 5.2.3 配音：为录制的视频画面配歌声 …… 77
 5.2.4 小视频：为小视频添加背景音乐 …… 79
 5.2.5 续录：继续之前没有录完的歌曲 …… 80
 5.2.6 穿插：修复混合音乐的唱错部分 …… 81

第三篇 录音处理

第 6 章
音频编辑：解析编辑音乐文件的方法

6.1 选择：选取音频文件的操作方法 84
 6.1.1 全选：选取整段音频文件进行编辑 …… 84
 6.1.2 全选：选中声轨中的所有素材 …… 85
 6.1.3 选择：选中声轨直到结束的素材 …… 86
 6.1.4 选择：单选时间线后的下一个素材 …… 87
 6.1.5 取消：取消音乐全选的操作方法 …… 88

6.2 工具：了解编辑工具的使用方法 89
 6.2.1 移动：运用移动工具移动音频文件 …… 89
 6.2.2 切割：运用切割工具切割音频文件 …… 90
 6.2.3 滑动：运用滑动工具移动音乐文件 …… 91
 6.2.4 选区：运用时间选区工具选择音乐 …… 93

第 7 章
剪辑音乐：修正录制完成的声音文件

7.1 简化：编辑音频文件的操作方法 94
 7.1.1 剪切：剪切歌曲中录错的音乐片段 …… 94
 7.1.2 复制：运用复制命令复制音乐文件 …… 95
 7.1.3 复制：用复制命令复制一份新文件 …… 96
 7.1.4 粘贴：运用粘贴命令粘贴音频文件 …… 97

| 7.1.5 | 粘贴：用粘贴命令粘贴一份新文件 ……… 98
| 7.1.6 | 混合式：用混合式粘贴修改音频文件 …… 99
| 7.1.7 | 裁剪：根据用户需要裁剪音乐片段 ……… 100
| 7.1.8 | 删除：删除音频文件中不喜欢的片段 …… 101

7.2 标记：快速查看音频文件的内容 102

| 7.2.1 | 添加：在音频文件中添加提示标记 ……… 102
| 7.2.2 | 子剪辑：掌握添加子剪辑标记的方法 …… 104
| 7.2.3 | CD 音轨：掌握 CD 音轨标记的添加方法 … 105
| 7.2.4 | 重命名：修改系统中默认的标记名称 …… 105
| 7.2.5 | 删除：删除音乐片段中不重要的标记 …… 107

第 8 章
音频合成：制作多轨音频的混合音效

8.1 混音：创建多条混音轨道的方法 108

| 8.1.1 | 单声道：在音乐中添加单声道音轨 ……… 108
| 8.1.2 | 立体声：创建双立体音轨的混音项目 …… 109
| 8.1.3 | 5.1 音轨：在音乐中添加 5.1 音乐轨道 … 110
| 8.1.4 | 总音轨：添加灵活有效的混响音效 ……… 111
| 8.1.5 | 总音轨：制作大型音乐的立体声效 ……… 112
| 8.1.6 | 5.1 总音轨：制作用于影院的音轨轨道 … 113
| 8.1.7 | 视频轨：通过视频轨导入视频文件 ……… 114
| 8.1.8 | 复制轨道：提高制作多轨混音的效率 …… 114
| 8.1.9 | 删除轨道：删除不重要的音轨和音乐 …… 115

8.2 合成：保存多轨音乐的混音项目 116

| 8.2.1 | 缩混：将分离的音乐片段进行合成 ……… 116
| 8.2.2 | 缩混：将多段音乐合为一段音乐 ………… 117
| 8.2.3 | 合并：将多段音乐合并成新文件 ………… 118
| 8.2.4 | 选区：将多段音乐合成音乐铃声 ………… 119

第 9 章
精修音频：掌握精修音频素材的方法

9.1 编辑：制作符合用户需求的音频 121

| 9.1.1 | 音频源：在源文件窗口中修改音频 ……… 121
| 9.1.2 | 拷贝：将声轨中的音频转为拷贝 ………… 123

| 9.1.3 | 响度：对音频素材进行匹配响度 ………… 123
| 9.1.4 | 颜色：设置轨道素材颜色区分音频 ……… 125
| 9.1.5 | 锁定：使用锁定功能锁定音频素材 ……… 126

9.2 分组：对多个音频片段进行管理 127

| 9.2.1 | 编组：对多段音频素材进行编组 ………… 127
| 9.2.2 | 挂起：单独移动挂起编组的音频 ………… 128
| 9.2.3 | 移除：移除选择的单个音频片段 ………… 129
| 9.2.4 | 解组：解散已选中的音频素材 …………… 130

9.3 伸缩：根据需求对音频进行伸缩 131

| 9.3.1 | 启用：启用全局素材伸缩处理素材 ……… 131
| 9.3.2 | 伸缩：随意调整音频素材的时间 ………… 132
| 9.3.3 | 设置：设置音频素材的伸缩模式 ………… 133

9.4 特效：设置音频素材的淡入淡出 134

| 9.4.1 | 淡入：设置音频素材的淡入效果 ………… 134
| 9.4.2 | 淡出：设置音频素材的淡出效果 ………… 135

第 10 章
音频处理：处理音频素材的基本操作

10.1 音效：选择命令对音频进行处理 136

| 10.1.1 | 反相：结合其他波形聆听不同效果 ……… 136
| 10.1.2 | 音调：将现有音乐生成新的音调 ………… 137

10.2 效果组：掌握效果组的使用方法 139

| 10.2.1 | 显示：对"效果组"面板进行显示操作 … 139
| 10.2.2 | 效果组：运用效果组处理音乐片段 ……… 139

10.3 管理：掌握效果组的基本操作 141

| 10.3.1 | 收藏：收藏常用的效果预设模式 ………… 141
| 10.3.2 | 保存：将当前的效果组存为预设 ………… 142
| 10.3.3 | 删除：删除当前不满意的效果组 ………… 143

10.4 新增：对音频素材进行适当调整 144

| 10.4.1 | 统一：调整多轨音频的音量级别 ………… 144
| 10.4.2 | 修复：修复轨道破损的声音文件 ………… 145

第四篇　特效应用

第 11 章
音效应用：制作音频素材的声音特效

11.1	单轨：使用振幅与压限效果器	148
11.1.1	增幅：改变音频素材的信号效果 ……………	148
11.1.2	声道：保证音乐素材的声道平衡 ……………	150
11.1.3	消除：删除音频扭曲的高频齿音 ……………	151
11.1.4	动态：调整音频素材的音波效果 ……………	153
11.1.5	限幅：增加整体音量防音频失真 ……………	154
11.1.6	压缩：独立压缩多段音频素材 ………………	156
11.1.7	标准化：设置音频素材的峰值音量 …………	157
11.1.8	单段：降低动态范围增加感响度 ……………	158
11.1.9	淡化：提供润物细无声的体验感 ……………	160
11.1.10	增益：跟随时间变化改变音量 ………………	161

11.2	信号：使用延迟与回声分辨信号	162
11.2.1	模拟：适用于特性失真的立体声 ……………	162
11.2.2	回声：为音频素材添加回声效果 ……………	164

11.3	诊断：使用诊断效果器处理音频	165
11.3.1	降噪器：侦测音频中的杂音和噪声 …………	165
11.3.2	降噪器：修复音乐中的失真部分 ……………	166

第 12 章
其他音频：了解其他音频效果器功能

12.1	应用：使用滤波与均衡效果器	168
12.1.1	FFT 滤波器：产生音频的音波滤波器 ………	168
12.1.2	均衡：提供最大限度的音调控制 ……………	169

12.2	调制：使用调制选项处理音频	170
12.2.1	和声：模拟人声产生丰富的音效 ……………	170
12.2.2	和声/镶边：结合两种流行的延迟特效 ……	172
12.2.3	镶边：混合信号产生短暂的延迟 ……………	173
12.2.4	相位：改变立体影像创建脱俗的声音 ………	174

12.3	混响：应用反射模拟房间环境	174
12.3.1	卷积混响：使用脉冲文件模拟声学 …………	175
12.3.2	完全混响：基于卷积避免人为的痕迹 ………	176
12.3.3	室内混响：模拟声学空间减少消耗 …………	177
12.3.4	环绕声：提供单声道的立体声氛围 …………	179

第 13 章
文件导入：处理视频与音乐素材文件

13.1	导入：在软件中导入与移动视频	180
13.1.1	插入：将视频文件插入项目中 ………………	180
13.1.2	移动：在编辑器中移动视频素材 ……………	181
13.1.3	显示：在视频中设置百分比显示 ……………	182

13.2	转换：使用批处理转换音频文件	183
13.2.1	AIFF 格式：将音频文件转换成 AIFF 格式 ……………………………………………	183
13.2.2	Monkey's Audio：常见的无损音频压缩格式 ……………………………………………	185
13.2.3	MP3 格式：将音频文件转换成 MP3 格式 ……………………………………………	186
13.2.4	WAV 格式：将音频文件转换成 WAV 格式 ……………………………………………	187

13.3	声道：制作 5.1 声道的环绕音乐	188
13.3.1	5.1 声道：在项目中插入 5.1 声道音乐 …	188
13.3.2	声像：调整 5.1 环绕声的输出属性 ………	190

第 14 章
音频输出：掌握音频格式的输出方法

14.1	输出：制作不同格式的音频文件	191
14.1.1	MP3 音频：以高音质对数字音频压缩 …	191
14.1.2	AIFF 音频：将音频单独输出为 AIFF 格式 ……………………………………………	193
14.1.3	WAV 音频：了解容量较大的 WAV 格式 …	194

| 14.1.4 无损：了解 Monkey's Audio 音频格式 … 195
| 14.1.5 重设：转换音频文件的采样类型 … 196
| 14.1.6 修改：修改音频文件的输出格式 … 197

14.2 设置：多轨缩混文件的输出方式 199

| 14.2.1 选择：单独输出喜欢的部分音频 … 199
| 14.2.2 全选：输出整个项目的音频文件 … 200

14.3 分享：将音乐输出至新媒体平台 201

| 14.3.1 网站：将音乐分享至音乐网站 … 202
| 14.3.2 公众号：将音频上传至微信公众号 … 202

第五篇　案例实战

第 15 章
录制歌曲：制作自己专属的个人单曲

15.1 实例：录制精彩专业的歌曲文件 206

| 15.1.1 欣赏：欣赏录制歌曲的音波效果 … 206
| 15.1.2 流程：掌握录制歌曲的基本操作 … 207

15.2 录制：歌曲录制的详细过程 207

| 15.2.1 新建：新建一个空白单轨文件 … 207

| 15.2.2 清唱：开始录制清唱的歌曲文件 … 208
| 15.2.3 降噪：对歌曲进行降噪消除噪声 … 210
| 15.2.4 调整：调整歌曲的声音振幅大小 … 211
| 15.2.5 合成：在多轨编辑器中编辑歌曲 … 212
| 15.2.6 添加：为清唱歌曲添加背景伴奏 … 214
| 15.2.7 导出：将多轨歌曲输出为 MP3 音频 … 215

第 16 章
视频配音：为金玉良缘录制语音旁白

16.1 实例：分析录制视频旁白的方法 217

| 16.1.1 欣赏：欣赏金玉良缘的音波效果 … 217
| 16.1.2 流程：解析短视频的录制方法 … 218

16.2 实操：掌握视频旁白的录制技巧 218

| 16.2.1 新建：新建多轨旁白配音文件 … 218
| 16.2.2 导入：将视频素材导入操作面板 … 220
| 16.2.3 录制：录制短视频画面旁白声音 … 221
| 16.2.4 去噪：消除语音旁白文件的噪声 … 223
| 16.2.5 添加：为视频画面添加背景音乐 … 225

16.3 后期：将音乐与短视频进行合成 226

| 16.3.1 输出：将多轨音乐文件进行输出 … 226
| 16.3.2 合成：将短视频与音频合成导出 … 228

第一篇

基础知识

CHAPTER 01 第 1 章 快速入门：了解 Audition 2020 的基本内容

~ 学习提示 ~

在讲解音频软件之前，要先来了解一下 Audition 2020 的基本内容，包括了解 Audition 2020 的界面组成部分、掌握 Audition 2020 的基本操作、了解关于音频的基础知识以及认识数字音频的常见格式等，掌握这些内容就能对录音以及音乐的编辑与制作的基本思想有了一个很好的认识，今后使用软件也不会盲目，能够跟着软件的发展来不断掌握新技能。

~ 本章案例导航 ~

- 界面：了解 Audition 2020 的组成部分
- 软件：掌握 Audition 2020 的基本操作
- 音频：了解关于音频的基础知识
- 格式：认识数字音频的常见格式

1.1 界面：了解 Audition 2020 的组成部分

Audition 2020 工作界面提供了完善的音频与视频编辑功能，利用它可以全面控制音频的制作过程，还可以为采集的音频添加各种滤镜效果等。

使用 Audition 2020 的图形化界面，可以清晰而快速地完成音频素材的编辑与剪辑工作。Audition 2020 工作界面主要包括标题栏、菜单栏、工具栏、面板以及编辑器等部分，如图 1-1 所示。

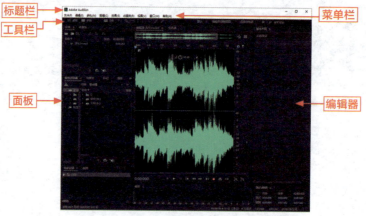

图 1-1 Audition 2020 工作界面

CHAPTER 01

第 1 章 快速入门：了解 Audition 2020 的基本内容

1.1.1 标题栏：显示当前应用程序的名称

标题栏位于整个窗口的顶端，显示了当前应用程序的名称，以及用于控制文件窗口显示大小的"最小化"按钮、"最大化（向下还原）"按钮和"关闭"按钮，如图 1-2 所示。

图 1-2 标题栏

> **专家指点**　在标题栏左侧的程序图标 上单击鼠标左键，在弹出的快捷菜单中，可以执行还原、移动、大小、最小化、最大化以及关闭等操作。

1.1.2 菜单栏：认识菜单栏中的主要元素

菜单栏位于标题栏的下方，由"文件""编辑""多轨""剪辑""效果""收藏夹""视图""窗口"和"帮助"共 9 个菜单命令组成，如图 1-3 所示。

图 1-3 菜单栏

在菜单栏中，各菜单的主要功能如下。

- "文件"菜单：在该菜单中可以进行新建、打开和退出等操作，如图 1-4 所示。
- "编辑"菜单：该菜单包含了撤销、重做、剪切、复制和粘贴等编辑命令，如图 1-5 所示。

图 1-4 "文件"菜单

图 1-5 "编辑"菜单

3

- "多轨"菜单：在该菜单中可以进行添加轨道、插入文件以及设置节拍器等操作，如图1-6所示。

图1-6 "多轨"菜单

- "剪辑"菜单：在该菜单中可以进行 分、重命名、剪辑增益、静音、分组、伸缩、重新混合、淡入以及淡出等操作，如图1-7所示。
- "效果"菜单：在该菜单中可以进行振幅与压限、延迟与回声、诊断、滤波与均衡、调制以及混响等操作，如图1-8所示。

图1-7 "剪辑"菜单　　　图1-8 "效果"菜单

- "收藏夹"菜单：在该菜单中可以进行删除收藏、开始/停止记录收藏等操作，如图1-9所示。
- "视图"菜单：在该菜单中可以进行缩放、时间显示、视频显示、波形通道等操作，如图1-10所示。

> **专家指点**　在Audition 2020工作界面的各菜单列表中，相应命令右侧显示了部分快捷键，按相应的快捷键，也可以快速执行相应的命令。

- "窗口"菜单：在该菜单中可以进行工作区的新建与删除操作，以及显示与隐藏"编辑器""文件"以及"历史记录"等面板的操作，如图1-11所示。
- "帮助"菜单：在该菜单中可以使用Adobe Audition帮助、Adobe Audition支持中心、快捷键以及显示日志文件等，如图1-12所示。

第 1 章 快速入门：了解 Audition 2020 的基本内容

图 1-9 "收藏夹"菜单

图 1-10 "视图"菜单

图 1-11 "窗口"菜单

图 1-12 "帮助"菜单

> **专家指点**　在 Audition 2020 工作界面中，按【F1】键，也可以快速打开 Audition 2020 的帮助窗口，在其中可以查阅相应的帮助信息。

1.1.3 工具栏：认识编辑音乐的相关工具

工具栏位于菜单栏的下方，主要用于对音乐文件进行简单的编辑操作，它提供了控制音乐文件的相关工具，如图 1-13 所示。

图 1-13 工具栏

在工具栏中，各工具和按钮的主要作用如下。

- "波形"按钮 波形：单击该按钮，可以在"波形"编辑状态下，编辑单轨中的音频波形。
- "多轨"按钮 多轨：单击该按钮，可以在"多轨"编辑状态下，编辑多轨中的音频对象。
- 显示频谱频率显示器：单击该按钮，可以显示音频素材的频谱频率。
- 显示频谱音调显示器：单击该按钮，可以显示音频素材的频谱音调。
- 移动工具：单击该按钮，可以对音频素材进行移动操作。
- 切断所选剪辑工具：单击该按钮，可以对音频素材进行分割操作。
- 滑动工具：单击该按钮，可以对音频素材进行滑动操作。
- 时间选择工具：单击该按钮，可以对音频素材进行部分选择操作。
- 框选工具：单击该按钮，可以对音频素材进行框选操作。
- 套索选择工具：单击该按钮，可以使用套索的方式对音频素材进行选择操作。
- 画笔选择工具：单击该按钮，可以使用画笔的方式对音频素材进行选择操作。
- 污点修复画笔工具：单击该按钮，可以对素材进行污点修复操作。
- "默认"按钮 默认：单击该按钮，可以切换至默认的音频编辑界面。
- "编辑音频到视频"按钮 编辑音频到视频：单击该按钮，可以切换至音频视频混音编辑界面，在该工作界面中将在最上方显示"视频"面板。
- "无线电作品"按钮 无线电作品：单击该按钮，可以切换至无线电作品编辑界面，界面右边多了"无数据"面板，用于作品的信息设置。

1.1.4 面板：设置当前音频文件的主要功能

浮动面板位于工作界面的左侧和下方，它主要用于对当前的音频文件进行相应设置。选择菜单栏中的"窗口"菜单，在弹出的菜单列表中选择相应的命令，即可显示相应的浮动面板。图 1-14 所示为"文件"面板，图 1-15 所示为"媒体浏览器"面板。

图 1-14 "文件"面板

图 1-15 "媒体浏览器"面板

1.1.5 编辑器：查看音频文件的音波画面

Audition 2020 中的所有功能都可以在"编辑器"窗口中实现。打开或导入音乐文件后，音乐文件的音波即可显示在"编辑器"窗口中，此时所有操作将只针对该"编辑器"窗口；若想对其他音乐文件进行编辑，则切换至其他音乐的"编辑器"窗口即可。

在 Audition 2020 中，编辑器也分为两种类型，第 1 种为"波形编辑"状态下的"编辑器"窗口，第 2 种为"多轨合成"状态下的"编辑器"窗口，两种"编辑器"窗口的显示和功能是不一样的。

在 Audition 2020 工作界面的工具栏中，单击"波形编辑"按钮后，即可查看"波形编辑"状态下的"编辑器"窗口，如图 1-16 所示。

在 Audition 2020 工作界面的工具栏中，单击"多轨合成"按钮后，即可查看"多轨合成"状态下的"编辑器"窗口，如图 1-17 所示。

图 1-16　查看"波形编辑"状态下的"编辑器"窗口　　图 1-17　查看"多轨合成"状态下的"编辑器"窗口

> **专家指点**　除了上述方法可以切换编辑器模式，在"视图"菜单下单击"波形编辑器"按钮，也可以快速切换至波形编辑器；单击"多轨编辑器"按钮，也可以快速切换至多轨编辑器。

1.2 软件：掌握 Audition 2020 的基本操作

在使用 Audition 2020 编辑音频之前，首先需要在计算机中安装 Audition 2020 应用程序，然后学习启动与退出 Audition 2020 应用程序的方法，这样才能更好地学习 Audition 2020 软件。本节主要向读者介绍安装、启动与退出 Audition 2020 应用软件的操作方法，希望读者可以熟练掌握。

1.2.1 配置：认识 Audition 2020 的系统配置

音频编辑需要占用较多的计算机资源，因此在选用音频编辑配置系统时，要考虑的因素包括硬盘的大小和速度、内存和处理器，这些因素决定了保存音频的容量、处理和渲染

文件的速度。如果有能力购买大容量的硬盘、更多内存和更快的 CPU，就应尽量配置得高档一些。需要注意的是，由于技术变化非常快，需先评估自己所要做的音频编辑项目的类型，然后根据工作需要配置系统。若要使 Audition 2020 能正常启用，系统需要达到如表 1-1 所示的基本配置要求。

表 1-1 基本配置要求

硬件名称	基本配置
CPU	具有 64 位支持的多核处理器
操作系统	Microsoft Windows 7 Service Pack 1（64 位）、Windows 8.1（64 位）或 Windows 10（64 位），Windows 10 版本 1507 不受支持
内存	4GB RAM
硬盘	4GB 可用硬盘空间用来安装该软件，安装过程中需要额外可用空间（无法安装在可移动闪存设备上）
驱动器	CD-ROM、DVD-ROM 驱动器
显卡	支持 OpenGL 2.0 的系统
声卡	ASIO 协议、WASAPI 或 Microsoft WDM/MME 兼容声卡
显示器	1920×1080 或更大的显示屏
其他	外部操纵面支持可能需要 USB 接口和 / 或 MIDI 接口
网络	必须具备 Internet 连接并完成注册，才能激活软件、验证订阅和访问在线服务

1.2.2 安装：安装 Audition 2020 的操作方法

安装 Audition 2020 之前，需要检查计算机是否装有低版本的 Audition 程序，如果存在，需要将其卸载后再安装新的版本。另外，在安装 Audition 2020 之前，必须先关闭其他所有应用程序，包括病毒检测程序等，如果其他程序仍在运行，则会影响 Audition 2020 的正常安装。

当计算机配置与系统准备就绪后，接下来介绍安装 Audition 2020 的操作方法。

操练 + 视频	——安装：安装 Audition 2020 的操作方法	
素材文件	素材\第 1 章\无	扫描封底文泉云盘的二维码获取资源
效果文件	效果\第 1 章\无	
视频文件	视频\第 1 章\1.2.2 安装：安装 Audition 2020 的操作方法.mp4	

步骤 01：将 Audition 2020 安装程序复制至计算机中之后，❶进入安装文件夹；❷选择 exe 格式的安装文件，双击鼠标左键，如图 1-18 所示。

步骤 02：进入 Audition 2020 "安装"界面，选择相应的安装路径，单击"安装"界面的"继续"按钮，即可显示安装进度，如图 1-19 所示，待软件安装完成后，即可启动软件，进入工作界面。

第 1 章 快速入门：了解 Audition 2020 的基本内容

图 1-18 双击鼠标左键

图 1-19 安装 Audition 2020 软件

1.2.3 启动：掌握 Audition 2020 的启动方法

将 Audition 2020 安装至计算机中后，程序会自动在系统桌面上创建一个程序快捷方式，如果想使用 Audition 2020 来编辑音频文件，就必须要启动该软件。双击桌面上的快捷方式可以快速启动应用程序；另外，还可以从"开始"菜单中选择相应命令，启动 Audition 2020 应用程序。

下面介绍几种启动 Audition 2020 的操作方法。

1．从桌面图标启动程序

下面介绍从桌面图标启动程序的操作方法。

操练 + 视频	——从桌面图标启动程序	
素材文件	素材 \ 第 1 章 \ 无	扫描封底文泉云盘的二维码获取资源
效果文件	效果 \ 第 1 章 \ 无	
视频文件	视频 \ 第 1 章 \ 1.2.3 从桌面图标启动程序 .mp4	

步骤 01：在 Windows 10 操作系统桌面上单击 Adobe Audition 2020 应用程序图标，如图 1-20 所示。

步骤 02：在该程序图标上单击鼠标右键，在弹出的快捷菜单中选择"打开"选项，如图 1-21 所示。

图 1-20 单击软件程序图标

图 1-21 选择"打开"选项

- 步骤03：执行操作后，即可启动 Audition 2020 应用程序，显示 Audition 2020 程序启动信息，如图 1-22 所示。
- 步骤04：稍等片刻，即可进入 Audition 2020 工作界面，如图 1-23 所示，在该界面中可以对软件的初步布局有所了解。

图 1-22　显示程序启动信息　　　　图 1-23　进入 Audition 2020 工作界面

 在 Audition 2020 软件界面中，默认状态下软件的界面颜色是深褐色，整体界面会显得比较暗。在使用软件编辑音乐素材的过程中，如果觉得界面颜色太深了，也可以通过"编辑"|"首选项"|"外观"命令，调整界面的整体颜色风格。

2．从"菜单"按钮启动程序

当安装好 Audition 2020 应用软件之后，该软件的程序会存在于计算机的"开始"菜单中，此时可以通过"开始"菜单来启动 Audition 2020。

在 Windows 10 系统桌面上，❶选择"开始"菜单，❷在弹出的菜单列表中找到并选择 Adobe Audition 2020 命令，如图 1-24 所示。执行操作后，即可启动 Audition 2020 应用软件，进入软件工作界面。

图 1-24　选择相应命令

> 当安装好 Audition 2020 软件后，从"计算机"窗口中打开软件的安装路径文件夹，在文件夹中找到 Adobe Audition 2020.exe 程序，双击该应用程序，也可以快速启动 Audition 2020 应用软件。

3．用 sesx 文件启动程序

sesx 格式是 Audition 2020 软件存储时的源文件格式，在该源文件上双击鼠标左键；❶或者单击鼠标右键，❷在弹出的快捷菜单中选择"打开"选项，如图 1-25 所示，也可以快速启动 Audition 2020 应用软件，进入软件工作界面。

图 1-25　选择"打开"选项

1.2.4　结束：退出 Audition 2020 的操作方法

如果计算机硬件配置不太高，当同时运行的软件过多时，计算机会出现卡机的现象，此时如果使用 Audition 2020 完成了对音频文件的编辑与剪辑，即可退出 Audition 2020 应用程序，提高系统的运行速度。在 Audition 2020 软件中，有 3 种方法可以退出程序，以保证计算机的运行速度不受影响。

下面介绍退出 Audition 2020 的操作方法。

1．通过"退出"命令退出程序

在 Audition 2020 工作界面中编辑完音乐文件后，在菜单栏中❶选择"文件"|❷"退出"命令，如图 1-26 所示，执行操作后，即可退出 Audition 2020 工作界面。

2．通过"关闭"选项退出程序

在 Audition 2020 工作界面左上角的软件名称左侧空白处，❶单击鼠标右键，在弹出的列表框中❷选择"关闭"选项，如图 1-27 所示。执行操作后，也可以快速退出 Audition 2020 应用软件界面。

图 1-26　单击"退出"命令

图 1-27　选择"关闭"选项

> 在上图弹出的列表框中,相关选项含义如下。
> - "还原"选项:选择该选项,可以调整工作界面的显示比例。
> - "移动"选项:选择该选项,可以将工作界面移至桌面的任意位置。
> - "大小"选项:选择该选项,可以调整工作界面的大小。
> - "最小化"选项:选择该选项,可以最小化显示工作界面。
> - "最大化"选项:选择该选项,可以最大化显示工作界面。

3. 通过"关闭"选项退出程序

编辑完音频文件后,一般都会采用单击"关闭"按钮的方法退出 Audition 2020 应用程序,因为该方法是最简单、最方便的。

单击 Audition 2020 应用程序窗口右上角的"关闭"按钮 ,即可快速退出 Audition 2020 应用软件,如图 1-28 所示。

图 1-28 单击"关闭"按钮

> 还可以通过以下 3 种方法退出 Audition 2020 工作界面。
> - 快捷键 1:在 Audition 2020 工作界面中,按【Ctrl + Q】组合键。
> - 快捷键 2:在 Audition 2020 工作界面中,按【Alt + F4】组合键。
> - 选项:在操作系统任务栏中的 Adobe Audition 2020 程序名称上单击鼠标右键,在弹出的快捷菜单中选择"关闭窗口"选项。

1.3 音频:了解关于音频的基础知识

音频是个专业术语,人类能够听到的所有声音都被称为音频,因此它可能包括噪声等。声音被录制下来后,无论是说话声、歌声以及乐器声都可以通过数字音乐软件进行处理,或把它制作成 CD,这时候所有的声音没有改变,因为 CD 本来就是音频文件的一种类型,而音频只是储存在计算机里的声音。本节主要介绍关于音频的基础知识。

1.3.1 音频信号:了解音频信号的组成内容

音频信号(Audio)是一种带有语音、音乐和音效且有规律的声波频率和幅度变化信

第 1 章 快速入门：了解 Audition 2020 的基本内容

息载体。根据声波的特征，可把音频信息分类为规则音频和不规则声音。其中规则音频又可以分为语音、音乐和音效。规则音频是一种连续变化的模拟信号，可用一条连续的曲线来表示，称为声波。声音的三个要素是音调、音强和音色。声波或正弦波有三个重要参数：频率、幅度和相位，这也就决定了音频信号的特征。

1. 频率与音调

频率是指信号每秒钟变化的次数。人对声音频率的感觉表现为音调的高低，在音乐中称为音高。音调正是由频率所决定的。

2. 音强

人耳对于声音细节的分辨只有在强度适中时才最灵敏。人的听觉响应与强度成对数关系。一般的人只能察觉出 3 分贝的音强变化，再细分则没有太大意义。我们常用音量来描述音强，以分贝（dB = 20 log）为单位。在处理音频信号时，绝对强度可以放大，但其相对强度更有意义，一般用动态范围定义：动态范围 = 20 × log（信号的最大强度 / 信号的最小强度）。

3. 采集方式

电台等由于其自办频道的广告、新闻、广播剧、歌曲和转播节目等音频信号电平大小不一，导致节目播出时，音频信号忽大忽小，严重影响收听效果。在转播时，由于传输距离等原因，在信号的输出端也存在信号大小不一的现象。

过去，对大音频信号采用限幅方式，即对大信号进行限幅输出，对小信号不予处理。这样，仍然存在音频信号过小时，可自行调节音量，但也会影响收听效果。随着电子技术、计算机技术和通信技术的迅猛发展，数字信号处理技术已广泛地深入人们生活等各个领域。

1.3.2 压缩：对音频信号进行标准压缩

因为音频信号数字化以后需要很大的存储容量来存放，所以很早就有人开始研究音频信号的压缩问题。音频信号的压缩不同于计算机中二进制信号的压缩，在计算机中，二进制信号的压缩必须是无损的，也就是说，信号经过压缩和解压缩以后，必须和原来的信号完全一样，不能有一个比特的错误，这种压缩称为无损压缩。但是音频信号的压缩就不一样，它的压缩可以是有损的，只要压缩以后的声音和原来的声音听上去一样就可以了。因为人的耳朵对某些失真并不灵敏，所以，压缩时的潜力就比较大，也就是压缩的比例可以很大。音频信号在采用各种标准的无损压缩时，其压缩比顶多可以达到 1.4 倍，但在采用有损压缩时其压缩比就可以很高。

1.3.3 硬件：了解数字音频的基础知识

数字音频技术中的硬件设备属于物理装置，硬件技术是数字音频技术中有形的部分，数字化技术的诞生都是从硬件的开发与发展开始的。本节主要向读者介绍多种数字音频硬件设备的相关基础知识。

1．认识拾音设备

拾音设备主要是指用来收集声音的设备，这些声音包括说话声、清唱声、合唱声以及演奏乐器声等。拾音设备是指麦克风（话筒）设备，它主要是将声音的振动信号转换为电信号。麦克风的种类有很多，主要类型如图1-29所示。

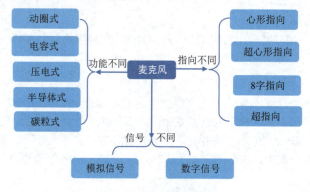

图1-29　麦克风的种类

2．认识信号转换设备

模拟/数字音频信号转换设备主要是指声卡，声卡的主要功能是实现模拟信号与数字信号的互换，一方面它可以把来自传声器、磁带和合成器等的外部模拟音频信号转换为数字信号传输到计算机中；另一方面它也可以将存储在计算机硬盘上的音频数据转换为模拟信号输出到耳机、扬声器和磁带等外部模拟设备中。

声卡的模拟/数字转换质量直接决定了数字音频的质量，因此拥有一块品质优良的声卡对于数字音频编辑制作来说十分重要。专业声卡可分为板卡式和外置式两种，如图1-30所示。

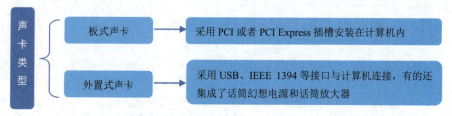

图1-30　声卡的类型

几种常见的专业声卡如图1-31与图1-32所示。

图1-31　创新 Sound Blaster Audigy 4 Value SB0610　　　图1-32　华硕 Xonar Essence ST

第 1 章 快速入门：了解 Audition 2020 的基本内容

3．认识调音台

调音台又称调音控制台，它将多路输入信号进行放大、混合、分配、音质修饰和音响效果加工，是现代电台广播、舞台扩音、音响节目制作等系统中进行播送和录制节目的重要设备。调音台按信号出来方式可分为模拟式调音台和数字式调音台。

现代的数字调音台除了具备模拟调音台的一切功能外，还具备频率处理、动态处理和时间处理等外部音频处理硬件的功能，有的甚至可以录制存储音频数据信号，变成了一种专用音频工作站。

由于数字调音台从设计思想上就是一种基于硬件的封闭系统，所以软件升级困难，更新换代缓慢，且价格十分昂贵，面对日新月异的计算机技术，它逐渐变得落伍了。现在的数字声卡加上数字音频工作站大都已经具备调音台的全部功能，并可以存储海量数据，操作更为方便。所以，小型的数字音频制作系统完全可以不配备调音台，但在某些大型的制作中，调音台还是系统的主要设备之一，常见的数字调音台如图 1-33 所示。

Audition 音乐编辑软件也提供了调音台功能，在软件中的调音台中可以对音频进行简单的调音编辑操作。图 1-34 所示为 Audition 2020 软件提供的"混音器（调音台）"面板。

图 1-33　某品牌的调音台　　　　　图 1-34　Audition 2020 中的调音台

> **专家指点**　调音台分为三大部分：输入部分、母线部分和输出部分。母线部分把输入部分和输出部分联系起来，构成了整个调音台。

4．认识数字音频工作站

数字音频工作站是一种用来处理和交换音频信息的计算机系统，是数字音频软件与计算机技术结合的产物。数字音频工作站的出现实现了数字音频信号记录、储存、编辑和输出一体化高效的工作环境，具有强大的功能和良好的人机交互界面，是声音制作由模拟走向数字的必由之路。目前，用于数字音频制作的工作站主要有基于 PC 平台和基于 Mac 平台两大类型。PC 计算机平台普及程度高，有丰富的硬件和软件支持，可进行第二次开发扩展其功能，且具有较好的性价比，在音频编辑的专业领域和教学中得到了广泛的应用，PC 计算机平台如图 1-35 所示。

Mac（苹果计算机）是一种封闭的系统，苹果公司卓越的技术确保了 Mac 音频工作站高质量的声音制作和极强的系统稳定性。但技术升级慢，价格比较昂贵，主要用在专业音频制作领域，Mac 苹果计算机如图 1-36 所示。

图 1-35　PC 计算机

图 1-36　Mac（苹果计算机）

1.4　格式：认识数字音频的常见格式

数字音频是用来表示声音强弱的数据序列，由模拟声音经抽样、量化和编码后得到。简单地说，数字音频的编码方式就是数字音频格式，不同的数字音频设备对应着不同的音频文件格式。常见的音频格式有 MP3、MIDI、WAV、WMA 以及 CDA 等，下面主要针对这些音频格式进行简单的介绍。

1.4.1　MP3 格式：降低数字音频的数字量

MP3 是一种音频压缩技术，其全称是动态影像专家压缩标准音频层面 3（Moving Picture Experts Group Audio Layer III），简称 MP3，它被设计用来大幅度地降低音频数据量。利用 MPEG Audio Layer III 的技术，将音乐以 1∶10 甚至 1∶12 的压缩率，压缩成容量较小的文件，而对于大多数用户来说，重放的音质与最初的不压缩音频相比没有明显的下降。它是在 1991 年由位于德国埃尔朗根的研究组织 Fraunhofer-Gesellschaft 的一组工程师发明和标准化的。用 MP3 形式存储的音乐就叫作 MP3 音乐，能播放 MP3 音乐的机器就叫作 MP3 播放器。

目前，MP3 成为最为流行的一种音乐文件，原因是 MP3 可以根据不同需要采用不同的采样率进行编码。其中，127kbps 采样率的音质接近于 CD 音质，而其大小仅为 CD 音乐的 10%。

1.4.2　MIDI 格式：用声卡将声音进行合成

MIDI 又称为乐器数字接口，是数字音乐电子合成乐器的统一国际标准。它定义了计算机音乐程序、数字合成器及其他电子设备交换音乐信号的方式，规定了不同厂家的电子乐器与计算机连接的电缆和硬件及设备间数据传输的协议，可以模拟多种乐器的声音。

MIDI 文件就是 MIDI 格式的文件，在 MIDI 文件中存储的是一些指令，把这些指令发送给声卡，声卡就可以按照指令将声音合成出来。

CHAPTER 01

第 1 章 快速入门：了解 Audition 2020 的基本内容

1.4.3 WAV 格式：采用压缩算法的波形文件

WAV 格式是微软公司开发的一种声音文件格式，又称为波形声音文件，是最早的数字音频格式，受 Windows 平台及其应用程序广泛支持。WAV 格式支持许多压缩算法，支持多种音频位数、采样频率和声道，采用 44.1kHz 的采样频率，16 位量化位数，因此 WAV 的音质与 CD 相差无几，但 WAV 格式对存储空间需求太大，不便于交流和传播。

1.4.4 WMA 格式：通过减少流量来保持音质

WMA 是微软公司在因特网音频、视频领域的力作。WMA 格式可以通过减少数据流量但保持音质的方法来达到更高的压缩率目的。其压缩率一般可以达到 1∶18。另外，WMA 格式还可以通过 DRM（Digital Rights Management）方案防止拷贝，或者限制播放时间和播放次数，以及限制播放机器，从而有力地防止盗版。

1.4.5 CDA 格式：提供用户享受的原始声音

在大多数播放软件的"打开文件类型"中，都可以看到 *.cda 格式，这就是 CD 音轨。标准 CD 格式也就是 44.1K 的采样频率，速率 88K/ 秒，16 位量化位数，因为 CD 音轨可以说是近似无损的，因此它的声音基本上是忠于原声的，所以用户如果是一个音响发烧友的话，CD 是首选，它会让用户感受到天籁之音。

CD 光盘可以在 CD 唱机中播放，也能用计算机里的各种播放软件播放。一个 CD 音频文件是一个 *.cda 文件，这只是一个索引信息，并不是真正包含声音信息，所以不论 CD 音乐的长短，在计算机上看到的"*.cda 文件"都是 44 字节长。

 不能直接复制 CD 格式的 *.cda 文件到硬盘上播放，需要使用像 EAC 这样的抓音轨软件把 CD 格式的文件转换成 WAV，这个转换过程如果光盘驱动器质量过关而且 EAC 的参数设置得当的话，可以说是基本上无损抓音频。

1.4.6 其他格式：了解其他格式的基本内容

除了上述介绍的 5 种音频格式外，Audition 软件还支持 MP4、AAC、AVI 以及 MPEG 等音频与视频格式，下面介绍这些格式的基本内容。

1．MP4

MP4 采用的是美国电话电报公司（AT&T）研发的以"知觉编码"为关键技术的 A2B 音乐压缩技术，由美国网络技术公司（GMO）及 RIAA 联合公布的一种新型音乐格式。MP4 在文件中采用了保护版权的编码技术，只有特定的用户才可以播放，有效地保护了音频版权的合法性。

2．AAC

AAC（Advanced Audio Coding），其中文名称为"高级音频编码"，出现于 1997 年，

17

基于 MPEG-2 的音频编码技术。由诺基亚和苹果等公司共同开发，目的是取代 MP3 格式。AAC 是一种专为声音数据设计的文件压缩格式，与 MP3 不同，它采用了全新的算法进行编码，更加高效，具有更高的"性价比"。利用 AAC 格式，可使人感觉声音质量没有明显降低的前提下，更加小巧。AAC 格式可以用苹果 iTunes 转换或千千静听，苹果 iPod 和诺基亚手机也支持 AAC 格式的音频文件。

3. AVI

AVI 英文全称为 Audio Video Interleaved，即音频视频交错格式，是将语音和影像同步组合在一起的文件格式。它对视频文件采用了一种有损压缩方式，但压缩比较高，因此尽管画面质量不是太好，但其应用范围仍然非常广泛。AVI 支持 256 色和 RLE 压缩。AVI 信息主要应用在多媒体光盘上，用来保存电视、电影等各种影像信息。它的好处是兼容性好，图像质量好，调用方便，但尺寸有点偏大。

4. MPEG

MPEG（Motion Picture Experts Group）类型的视频文件是由 MPEG 编码技术压缩而成，被广泛应用于 VCD/DVD 及 HDTV 的视频编辑与处理中。MPEG 标准的视频压缩编码技术主要利用了具有运动补偿的帧间压缩编码技术以减小时间冗余度，利用 DCT 技术以减小图像的空间冗余度，利用熵编码则在信息表示方面减小了统计冗余度。这几种技术的综合运用，大大增强了压缩性能。

5. QuickTime

QuickTime 是苹果公司提供的系统及代码的压缩包，它拥有 C 和 Pascal 的编程界面，更高级的软件可以用它来控制时基信号。应用程序可以用 QuickTime 来生成、显示、编辑、拷贝、压缩影片和影片数据。除了处理视频数据以外，诸如 QuickTime 3.0 还能处理静止图像、动画图像、矢量图、多音轨以及 MIDI 音乐等对象。到目前为止，QuickTime 共有 4 个版本，其中以 4.0 版本的压缩率最好，是一种优秀的视频格式。

6. ASF

ASF（Advanced Streaming Format）是 Microsoft 为了和现在的 Real Player 竞争而发展起来的一种可以直接在网上观看视频节目的文件压缩格式。由于它使用了 MPEG-4 的压缩算法，所以压缩率和图像的质量都很不错。因为 ASF 是以一个可以在网上即时观赏的视频流格式存在的，它的图像质量比 VCD 差一些，但比同是视频流格式的 RMA 格式要好。

CHAPTER 02

第 2 章 熟悉软件：掌握 Audition 2020 的基本操作

~ 学习提示 ~

使用 Audition 2020 对音乐进行编辑时，会涉及一些项目文件的基本操作，如新建项目文件、打开项目文件、保存项目文件、关闭项目文件以及导入媒体文件等。本章主要向读者介绍 Audition 2020 中有关项目文件的基本操作方法。

~ 本章案例导航 ~

- 新建：运用新建命令创建项目
- 打开：掌握音频文件的打开方式
- 保存：熟悉保存项目的基本操作
- 导入：掌握导入文件的操作方法

2.1 新建：运用新建命令创建项目

Audition 2020 中的项目文件是 *.sesx 格式的，它用来存放制作音乐所需要的必要信息。在 Audition 2020 中，包含 3 种项目文件的新建操作，如新建多轨合成项目、新建空白音频文件以及新建 CD 布局等。本节主要介绍各种项目文件的新建方法。

2.1.1 多轨：运用新建命令创建多轨音频

多轨音频是指在多条音频轨道上，将不同的音频文件进行合成编辑操作。本实例将介绍新建多轨音频文件的操作方法。

操练 + 视频	——多轨：运用新建命令创建多轨音频	
素材文件	无	扫描封底文泉云盘的二维码获取资源
效果文件	效果 \ 第 2 章 \ 多轨音频 .sesx	
视频文件	视频 \ 第 2 章 \2.1.1 多轨：运用新建命令创建多轨音频 .mp4	

步骤 01： 进入 Audition 工作界面，在菜单栏中选择"文件"|"新建"|"多轨会话"命令，如图 2-1 所示。

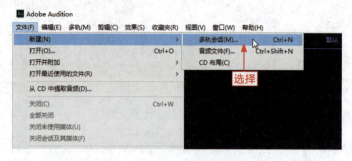

图 2-1 选择"多轨会话"命令

🎵 **步骤 02**：执行操作后，弹出"新建多轨会话"对话框，选择一种合适的输入法，在"会话名称"右侧的文本框中输入多轨会话的文件名称，如图 2-2 所示。

🎵 **步骤 03**：单击"文件夹位置"选项右侧的"浏览"按钮，如图 2-3 所示。

图 2-2 输入多轨项目的文件名称　　　　图 2-3 单击右侧的"浏览"按钮

🎵 **步骤 04**：弹出"选择目标文件夹"对话框，在其中设置多轨合成项目文件的保存位置，如图 2-4 所示。

🎵 **步骤 05**：设置完成后，单击"选择文件夹"按钮，返回"新建多轨会话"对话框，此时在"文件夹位置"右侧的文本框中，显示了刚设置的文件保存位置，如图 2-5 所示。

图 2-4 设置文件保存位置　　　　图 2-5 显示了刚设置的文件保存位置

第 2 章 熟悉软件：掌握 Audition 2020 的基本操作

⚫ 步骤 06：单击"确定"按钮，即可新建多轨合成项目文件，在"编辑器"窗口中可以查看新建的项目文件，如图 2-6 所示。

图 2-6 查看新建的项目文件

| 专家指点 | 除了使用上述方法可以新建多轨合成项目文件外，还可以按【Ctrl + N】组合键，新建多轨合成项目文件。|

2.1.2 单轨：运用新建命令创建空白音频

在 Audition 2020 中，如果需要制作单轨音频文件，就需要新建空白的单轨音频文件。本实例将介绍新建空白音频文件的操作方法。

操练 + 视频	——单轨：运用新建命令创建空白音频	
素材文件	无	扫描封底文泉云盘的二维码获取资源
效果文件	无	
视频文件	视频\第 2 章\2.1.2 单轨：运用新建命令创建空白音频.mp4	

⚫ 步骤 01：进入 Audition 工作界面，在菜单栏中选择"文件"|"新建"|"音频文件"命令，如图 2-7 所示。

| 专家指点 | 除了使用上述方法可以新建空白音频文件外，还可以按【Ctrl + Shift + N】组合键，新建空白音频文件。|

图 2-7 选择"音频文件"命令

- 步骤 02：执行操作后，弹出"新建音频文件"对话框，如图 2-8 所示。
- 步骤 03：选择一种合适的输入法，在"文件名"右侧的文本框中输入音频文件的名称，如图 2-9 所示。

图 2-8 弹出"新建音频文件"对话框　　图 2-9 输入音频文件的名称

- 步骤 04：单击"确定"按钮，即可新建空白的音频文件，在"编辑器"窗口中可以查看新建的单轨音频文件效果，如图 2-10 所示。

图 2-10 查看新建的单轨音频文件效果

> **专家指点**　在"文件"面板中，单击面板上方的"新建文件"按钮，在弹出的列表框中选择"新建音频文件"选项，也可以快速新建音频文件。

2.1.3 CD 音频：运用新建命令创建 CD 布局

在 Audition 2020 中，如果需要制作 CD 音频，可以在工作界面中新建 CD 布局来编辑 CD 音乐。本实例将介绍新建 CD 布局的操作方法。

操练 + 视频	——CD 音频：运用新建命令创建 CD 布局	
素材文件	无	扫描封底文泉云盘的二维码获取资源
效果文件	无	
视频文件	视频\第 2 章\2.1.3 CD 音频：运用新建命令创建 CD 布局.mp4	

🔥 **步骤 01**：进入 Audition 工作界面，在菜单栏中选择"文件"|"新建"|"CD 布局"命令，如图 2-11 所示。

图 2-11 选择"CD 布局"命令

> **专家指点** 除了使用上述方法可以新建 CD 布局外，还可以在"文件"菜单下依次按【N】【C】键，新建 CD 布局。

🔥 **步骤 02**：执行操作后，即可新建 CD 布局，在"编辑器"窗口中可以查看新建的 CD 布局效果，如图 2-12 所示。

图 2-12 查看新建的 CD 布局效果

> **专家指点** 在"文件"面板中，单击面板上方的"新建文件"按钮，在弹出的列表框中选择"新建 CD 布局"选项，也可以快速新建 CD 布局。

2.2 打开：掌握音频文件的打开方式

在 Audition 2020 中，有 3 种打开项目文件的方式，主要包括打开音频文件、追加打开文件以及打开最近使用的文件，本节主要针对这 3 种打开文件的方式进行详细的介绍，希望读者可以熟练掌握。

2.2.1 打开：打开音频文件的基本操作

在 Audition 2020 中打开项目文件后，可以对项目文件进行编辑和修改操作。本实例向读者介绍打开音频文件的操作方法。

1. 通过命令打开音频文件

在 Audition 2020 中，可以通过"打开"命令打开音频文件。

操练+视频	——通过命令打开音频文件	
素材文件	素材\第 2 章\音乐 1.mp3	扫描封底文泉云盘的二维码获取资源
效果文件	无	
视频文件	视频\第 2 章\2.2.1 通过命令打开音频文件.mp4	

步骤01：在菜单栏中，选择"文件"|"打开"命令，如图 2-13 所示。
步骤02：执行操作后，弹出"打开文件"对话框，在其中选择需要打开的音频文件，如图 2-14 所示。

图 2-13 选择"打开"命令　　图 2-14 选择需要打开的音频文件

在"打开文件"对话框中，在需要打开的音频文件上双击鼠标左键，也可以快速打开音频文件。在其中按住【Ctrl】键的同时，可以选择多个不连续的音频文件进行打开操作。

第 2 章 熟悉软件：掌握 Audition 2020 的基本操作

> 步骤 03：单击"打开"按钮，即可打开选择的音频文件，在"编辑器"窗口中可以查看打开的文件效果，如图 2-15 所示。

图 2-15 查看打开的文件效果

专家指点 除了运用上述方法可以打开音频文件外，还可以按【Ctrl + O】组合键快速打开音频文件。

2．通过按钮打开音频文件

在 Audition 2020 中，可以通过"文件"面板中的"打开文件"按钮，打开音频文件。

操练 + 视频	——通过按钮打开音频文件	
素材文件	素材 \ 第 2 章 \ 音乐 2.mp3	扫描封底文泉云盘的二维码获取资源
效果文件	无	
视频文件	视频 \ 第 2 章 \2.2.1 通过按钮打开音频文件 .mp4	

> 步骤 01：在"文件"面板中，单击面板上方的"打开文件"按钮，如图 2-16 所示。
> 步骤 02：执行操作后，弹出"打开文件"对话框，在其中选择需要打开的音频文件，如图 2-17 所示。

图 2-16 单击"打开文件"按钮　　　　图 2-17 选择需要打开的音频文件

⬢ **步骤 03**：单击"打开"按钮，即可打开音频文件，在"编辑器"窗口中可以查看打开的音频文件效果，如图 2-18 所示。

图 2-18　查看打开的音频文件效果

> **专家指点**　在"文件"面板下方的空白位置双击鼠标左键，也可以弹出"打开文件"对话框，选择相应音频文件，单击"打开"按钮，也可以打开音频文件。

2.2.2　附加：掌握打开并附加音频的方法

当打开某一个音频文件后，如果还要编辑其他音频文件，此时可以打开并附加其他音频文件。本实例将介绍打开并附加音频文件的操作方法。

1．打开并附加到新建文件

在 Audition 2020 中，可以通过"打开并附加"子菜单中的"到新建文件"命令，来追加打开音频文件。

操练 + 视频	——打开并附加到新建文件	
素材文件	素材\第 2 章\音乐 3.mp3	扫描封底文泉云盘的二维码获取资源
效果文件	无	
视频文件	视频\第 2 章\2.2.2 打开并附加到新建文件 .mp4	

⬢ **步骤 01**：在 Audition 工作界面中按【Ctrl + O】组合键，打开"音乐 3.mp3"音频文件，如图 2-19 所示。

⬢ **步骤 02**：在工作界面的菜单栏中选择"文件"|"打开并附加"|"到新建文件"命令，如图 2-20 所示。

第 2 章 熟悉软件：掌握 Audition 2020 的基本操作

图 2-19 打开"音乐 3.mp3"音频文件

图 2-20 选择"到新建文件"命令

> **步骤 03**：执行操作后，弹出"打开并附加到新建文件"对话框，在其中选择需要打开并附加的音频文件"音乐 4.mp3"，如图 2-21 所示。
> **步骤 04**：单击"打开"按钮，即可追加打开"音乐 4.mp3"音频文件，在"编辑器"窗口中显示打开并附加的音频文件，如图 2-22 所示。

图 2-21 选择需要打开的音频文件

图 2-22 显示打开并附加的音频文件

2．打开并附加到当前文件

在 Audition 2020 中，可以通过"打开并附加"子菜单中的"到当前文件"命令，来追加打开音频文件。

操练 + 视频	——打开并附加到当前文件	
素材文件	素材 \ 第 2 章 \ 音乐 5.mp3、音乐 6.mp3	扫描封底文泉云盘的二维码获取资源
效果文件	效果 \ 第 2 章 \ 音乐 6.mp3	
视频文件	视频 \ 第 2 章 \2.2.2 打开并附加到当前文件 .mp4	

- 步骤 01：在 Audition 工作界面中，按【Ctrl + O】组合键，打开"音乐 5.mp3"音频文件，如图 2-23 所示。
- 步骤 02：在菜单栏选择"文件"|"打开并附加"|"到当前文件"命令，如图 2-24 所示。

图 2-23　打开"音乐 5.mp3"音频文件　　　　图 2-24　选择"到当前文件"命令

- 步骤 03：执行操作后，弹出"打开并附加到当前文件"对话框，在其中选择需要打开并附加的音频文件"音乐 6.mp3"，如图 2-25 所示。
- 步骤 04：单击"打开"按钮，即打开并附加"音乐 6.mp3"音频文件，在"编辑器"窗口中显示打开并附加的音频文件，如图 2-26 所示。

图 2-25　选择需要打开的文件　　　　图 2-26　显示打开并附加的音频文件

2.2.3　最近文件：了解最近使用过的文件的方法

在 Audition 2020 中，可以通过"打开最近文件"命令来打开最近使用过的音频文件，还可以对最近使用过的音频文件进行清空操作。本实例将介绍打开与使用最近使用过的文件的操作方法。

1．打开最近使用过的文件

在"打开最近使用的文件"子菜单中选择相应的文件选项，可以打开最近使用过的文件。

CHAPTER 02
第 2 章 熟悉软件：掌握 Audition 2020 的基本操作

操练 + 视频	——打开最近使用过的文件	
素材文件	素材 \ 第 2 章 \ 音乐 5.mp3	扫描封底文泉云盘的二维码获取资源
效果文件	无	
视频文件	视频 \ 第 2 章 \2.2.3 打开最近使用过的文件 .mp4	

♪ **步骤 01**：在菜单栏中选择"文件"|"打开最近使用的文件"命令，在弹出的子菜单中选择"音乐 5.mp3"音频文件，如图 2-27 所示。

图 2-27 选择最近使用过的文件

♪ **步骤 02**：执行操作后，即可打开"音乐 5.mp3"音频文件，如图 2-28 所示。

图 2-28 打开"音乐 5.mp3"音频文件

2．清除最近使用过的文件

在"打开最近使用的文件"子菜单中选择"清除最近使用的文件"选项，可以清除最近使用过的所有音频文件。

操练 + 视频	——清除最近使用过的文件	
素材文件	无	扫描封底文泉云盘的二维码获取资源
效果文件	无	
视频文件	视频 \ 第 2 章 \2.2.3 清除最近使用过的文件 .mp4	

步骤 01：在菜单栏中选择"文件"|"打开最近使用的文件"命令，在弹出的子菜单中选择"清除最近使用的文件"命令，如图 2-29 所示。

图 2-29　选择"清除最近使用的文件"命令

步骤 02：执行操作后，即可清除最近使用过的所有音频文件，此时在"打开最近使用的文件"子菜单中，将不再显示任何音频文件，如图 2-30 所示。

图 2-30　不再显示任何音频文件

> **专家指点**　当打开过的音频文件太多时，可以执行此项清除操作，方便对音频文件的列表进行更有效的管理。

2.3　保存：熟悉保存项目的基本操作

在音频编辑过程中，保存工程文件非常重要。编辑音频后保存项目文件，可保存音频文件的所有信息。如果对保存后的音频有不满意的地方，还可以重新打开音频文件，修改其中的部分属性，然后对修改后的各个元素输出并生成新的音频。对于不需要使用的音频文件，也可以对其进行关闭操作。本节主要介绍保存和关闭项目文件的操作方法，希望读者可以熟练掌握。

CHAPTER 02

第 2 章 熟悉软件：掌握 Audition 2020 的基本操作

2.3.1 保存：掌握保存项目的操作方法

Audition 2020 提供了多种保存项目文件的方式，包括保存文件、另存为文件以及保存选中的文件等。本实例主要向读者详细介绍保存项目文件的操作方法。

1．保存音频文件

在 Audition 2020 中，可以通过"保存"命令，保存音频文件。

操练 + 视频	——保存音频文件	
素材文件	无	扫描封底文泉云盘的二维码获取资源
效果文件	无	
视频文件	视频 \ 第 2 章 \2.3.1 保存音频文件 .mp4	

🎵 **步骤 01**：在 Audition 工作界面中按【Ctrl + Shift + N】组合键，新建一个空白音频文件，如图 2-31 所示。

🎵 **步骤 02**：在菜单栏中选择"文件"|"保存"命令，如图 2-32 所示。

图 2-31　新建空白音频文件　　　　图 2-32　选择"保存"命令

🎵 **步骤 03**：执行操作后，弹出"另存为"对话框，选择一种合适的输入法，在"文件名"右侧的文本框中输入音频文件的名称，如图 2-33 所示。

🎵 **步骤 04**：单击右侧的"浏览"按钮，弹出"另存为"对话框，在其中设置音频文件的保存位置，如图 2-34 所示。

🎵 **步骤 05**：单击"保存"按钮，返回"另存为"对话框，单击"格式"右侧的下拉按钮，在弹出的列表框中选择"MP3 音频"选项，如图 2-35 所示，指保存的格式为 MP3 格式。

🎵 **步骤 06**：单击"确定"按钮，即可保存音频文件。

图 2-33 输入音频文件保存的名称

图 2-34 设置音频文件的保存位置

图 2-35 选择"MP3 音频"选项

2．另存为音频文件

在 Audition 2020 中，可以通过"另存为"命令，另存为音频文件。

操练 + 视频	——另存为音频文件	
素材文件	素材 \ 第 2 章 \ 音乐 7.mp3	扫描封底文泉云盘的二维码获取资源
效果文件	效果 \ 第 2 章 \ 音乐 7.mp3	
视频文件	视频 \ 第 2 章 \2.3.1 另存为音频文件 .mp4	

步骤 01：按【Ctrl + O】组合键，打开一段音频素材，如图 2-36 所示。

步骤 02：在菜单栏中选择"文件"｜"另存为"命令，如图 2-37 所示。

步骤 03：弹出"另存为"对话框，单击右侧的"浏览"按钮，如图 2-38 所示。

步骤 04：弹出"另存为"对话框，在其中设置音频文件的名称与位置，如图 2-39 所示。

CHAPTER 02
第 2 章 熟悉软件：掌握 Audition 2020 的基本操作

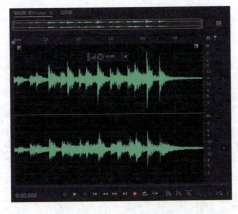

图 2-36 打开一段音频素材

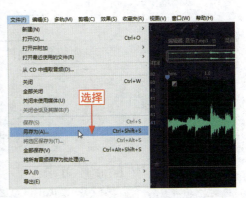

图 2-37 选择"另存为"命令

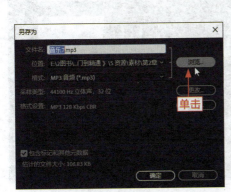

图 2-38 单击"浏览"按钮

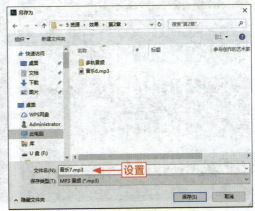

图 2-39 设置文件的另存为名称和位置

🎵 **步骤 05**：设置完成后，单击"保存"按钮，返回"另存为"对话框，在"位置"右侧的文本框中显示了刚设置的文件保存位置，如图 2-40 所示。

🎵 **步骤 06**：单击"确定"按钮，即可另存为音频文件，在"计算机"窗口的相应文件夹中显示了刚保存的音频文件，如图 2-41 所示。

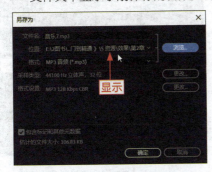

图 2-40 显示了刚设置的文件保存位置

图 2-41 显示了刚保存的音频文件

33

3．保存选中的音频文件

在 Audition 2020 中，可以通过"将选区保存为"命令，保存被选中的部分音频文件。

操练 + 视频	——保存选中的音频文件	
素材文件	素材 \ 第 2 章 \ 音乐 8.mp3	扫描封底文泉云盘的二维码获取资源
效果文件	效果 \ 第 2 章 \ 音乐 8.mp3	
视频文件	视频 \ 第 2 章 \2.3.1 保存选中的音频文件 .mp4	

步骤 01：按【Ctrl + O】组合键，打开一段音频素材，如图 2-42 所示。

步骤 02：在工具栏中，选取时间选区工具，在"编辑器"窗口中按住鼠标左键并拖曳，选取后段音频素材，如图 2-43 所示。

图 2-42　打开一段音频素材　　　图 2-43　选取后段音频素材

步骤 03：在菜单栏中，选择"文件"|"将选区保存为"命令，如图 2-44 所示。

步骤 04：弹出"选区另存为"对话框，单击右侧的"浏览"按钮，如图 2-45 所示。

 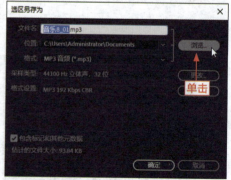

图 2-44　选择"将选区保存为"命令　　　图 2-45　单击右侧的"浏览"按钮

第 2 章 熟悉软件：掌握 Audition 2020 的基本操作

- **步骤 05**：弹出"另存为"对话框，在其中设置音频的保存名称和保存位置，如图 2-46 所示。
- **步骤 06**：设置完成后，单击"保存"按钮，返回"选区另存为"对话框，其中显示了刚设置的音频保存名称和保存位置，如图 2-47 所示，单击"确定"按钮，即可保存选中的音频。

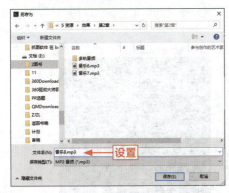
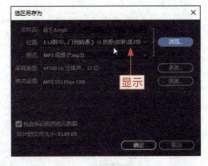

图 2-46　设置文件保存名称和位置　　　图 2-47　显示了文件保存名称和位置

> **专家指点**　除了使用上述方法可以保存选中的部分音频文件外，还可以按【Ctrl + Alt + S】组合键，对选中的部分音频文件进行保存操作。

4．保存全部音频文件

在 Audition 工作界面中，当对多个音频素材进行编辑后，如果逐个单独保存，显得浪费时间，此时可以使用 Audition 提供的"全部保存"命令，对所有编辑过的音频文件进行保存，该操作既方便，又提高了工作效率。

保存全部音频文件的方法很简单，只需在 Audition 工作界面中选择"文件"|"全部保存"命令，如图 2-48 所示，即可对所有音频文件进行保存操作。

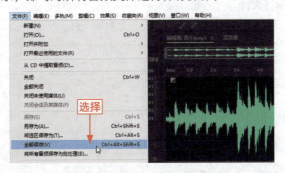

图 2-48　选择"全部保存"命令

> **专家指点**　除了使用上述方法可以保存所有编辑过的音频文件外，还可以按【Ctrl + Shift + Alt + S】组合键，对所有编辑过的音频文件进行保存。

5．批处理保存全部音频

在 Audition 工作界面中,"将所有音频保存为批处理"命令是指将所有音频文件放到"批处理"面板中,在其中选择所有文件的保存类型、采样率类型以及目标等属性,然后对所有音频文件进行统一批处理保存操作。

批处理保存全部音频文件的方法很简单,只需在 Audition 工作界面中选择"文件"|"将所有音频保存为批处理"命令,如图 2-49 所示,执行操作后,即可对所有音频文件进行批处理保存操作。

图 2-49　选择"将所有音频保存为批处理"命令

2.3.2　关闭：掌握关闭项目的操作方法

当运用 Audition 2020 编辑完音频后,为了节约系统内存空间,提高系统运行速度,此时可以关闭项目文件。本实例将介绍关闭项目文件的操作方法。

1．直接关闭项目文件

在 Audition 2020 中,可以通过"关闭"命令直接关闭音频文件。

操练 + 视频	——直接关闭项目文件	
素材文件	素材 \ 第 2 章 \ 音乐 9.mp3	扫描封底文泉云盘的二维码获取资源
效果文件	无	
视频文件	视频 \ 第 2 章 \2.3.2 直接关闭项目文件 .mp4	

🐌 步骤 01：按【Ctrl + O】组合键,打开一段音频素材,如图 2-50 所示。
🐌 步骤 02：在菜单栏中选择"文件"|"关闭"命令,如图 2-51 所示。
🐌 步骤 03：执行操作后,即可关闭音频项目文件。

第 2 章 熟悉软件：掌握 Audition 2020 的基本操作

图 2-50 打开一段音频素材

图 2-51 选择"关闭"命令

> **专家指点** 除了使用上述方法可以关闭音频文件外，还可以按【Ctrl + W】组合键，快速对音频文件进行关闭操作。

2．全部关闭

在 Audition 工作界面中，如果打开的项目过多，逐个关闭又显得比较麻烦，此时可以使用 Audition 提供的"全部关闭"功能，对所有项目文件进行关闭操作，该命令解决了烦琐的文件关闭操作。

关闭全部音频文件的方法很简单，只需在 Audition 工作界面中选择"文件"|"全部关闭"命令，如图 2-52 所示，即可一次性关闭全部音频文件。

3．关闭未使用的媒体

在 Audition 工作界面中，由于打开的项目文件过多，且并没有对部分音频文件进行编辑和修改操作，此时可以关闭未使用的媒体文件，来节约磁盘空间，提高系统的运行速度。关闭未使用的媒体文件的方法很简单，只需在 Audition 工作界面中选择"文件"|"关闭未使用媒体"命令，如图 2-53 所示，即可关闭所有未使用的媒体文件。

图 2-52　选择"全部关闭"命令　　　　图 2-53　选择"关闭未使用媒体"命令

2.4　导入：掌握导入文件的操作方法

在 Audition 工作界面中，可以在"编辑器"窗口中添加各种不同类型的素材文件，包括音频素材和 Raw 数据文件等，并可以对单独的素材文件进行整合，制作成一个内容丰富的作品。本节主要介绍导入媒体文件的操作方法。

2.4.1　导入音频：导入音频的操作方法

在 Audition 工作界面中，可以将"计算机"中已存在的音频文件导入 Audition 的"编辑器"窗口中进行应用。本实例将介绍导入音频文件的操作方法。

操练 + 视频	——导入音频：导入音频的操作方法	
素材文件	素材 \ 第 2 章 \ 音乐 10.mp3	扫描封底文泉云盘的二维码获取资源
效果文件	效果 \ 第 2 章 \ 音乐 10.mp3	
视频文件	视频 \ 第 2 章 \2.4.1 导入音频：导入音频的操作方法 .mp4	

步骤 01：在菜单栏中选择"文件"|"新建"|"音频文件"命令，如图 2-54 所示，新建一个空白音频文件。

图 2-54　选择"音频文件"命令

步骤 02：在菜单栏中，选择"文件"|"导入"|"文件"命令，如图 2-55 所示。

步骤 03：执行操作后，弹出"导入文件"对话框，在其中选择需要导入的音频文件，如图 2-56 所示。

第 2 章 熟悉软件：掌握 Audition 2020 的基本操作

图 2-55 选择"文件"命令

图 2-56 选择需要导入的音频

🎵 **步骤 04**：单击"打开"按钮，即可将选择的音频导入"文件"面板中，如图 2-57 所示。

🎵 **步骤 05**：将导入的音频文件直接拖曳至"编辑器"窗口中，即可查看音频文件的音波，如图 2-58 所示。

图 2-57 导入"文件"面板中

图 2-58 查看导入的音频文件

 除了使用上述方法可以弹出"导入文件"对话框外，还可以按【Ctrl + I】组合键，快速弹出该对话框。

2.4.2 原始数据：导入原始数据的操作方法

在 Audition 工作界面中，不仅可以导入音频文件，还可以将原始数据文件导入"编辑器"窗口中。本实例将介绍导入原始数据的操作方法。

02 中文版 Adobe Audition CC 2020 从入门到精通

操练 + 视频 ——原始数据：导入原始数据的操作方法

素材文件	素材\第 2 章\仿古建筑 .mpg	扫描封底文泉云盘的二维码获取资源
效果文件	效果\第 2 章\仿古建筑 .pcm	
视频文件	视频\第 2 章\2.4.2 原始数据：导入原始数据的操作方法 .mp4	

🎵 **步骤 01**：在菜单栏中选择"文件"|"导入"|"原始数据"命令，如图 2-59 所示。

🎵 **步骤 02**：执行操作后，弹出"导入原始数据"对话框，在其中选择需要导入的文件对象，如图 2-60 所示。

图 2-59 选择"原始数据"命令　　　　图 2-60 选择需要导入的文件对象

🎵 **步骤 03**：单击"打开"按钮，弹出相应对话框，其中各选项为默认设置，单击"确定"按钮，如图 2-61 所示。

🎵 **步骤 04**：执行操作后，即可导入原始数据，在"编辑器"窗口中可以查看视频文件的数据，如图 2-62 所示。

图 2-61 单击"确定"按钮　　　　图 2-62 查看原始数据

> **专家指点** 除了使用上述方法可以导入原始数据外，还可以在"文件"菜单下依次按【I】【R】键，快速弹出"导入原始数据"对话框。

CHAPTER 03

第 3 章 界面布局：
管理 Audition 2020 的工作面板

~ 学习提示 ~

在 Audition 2020 音乐软件中处理音乐文件时，可以根据工作的需要，新建、删除以及重置工作区，使工作区在操作上符合自己的操作习惯，这样可以提高编辑音乐的效率。另外，还可以对界面中的相应面板执行显示与隐藏操作、设置编辑器的显示方式，以及对音频编辑器进行缩放操作。掌握好本章内容，可以有效管理工作界面。

~ 本章案例导航 ~

- 工作区：编辑音乐文件的特定区域
- 面板：管理音频面板的操作方法

3.1 工作区：编辑音乐文件的特定区域

工作区是指用来编辑音乐的区域，只有在工作区中才能完成音乐的制作和编辑操作。本节将详细介绍新建工作区、删除工作区以及重置工作区的操作方法。

3.1.1 新建：新建工作区的操作方法

在 Audition 2020 中，如果软件提供的工作区无法满足需求，可以新建工作区。本实例向读者介绍新建工作区的操作方法。

操练 + 视频	——新建：新建工作区的操作方法	
素材文件	素材 \ 第 3 章 \ 音乐 1.mp3	扫描封底文泉云盘的二维码获取资源
效果文件	无	
视频文件	视频 \ 第 3 章 \3.1.1 新建：新建工作区的操作方法 .mp4	

- 步骤 01：按【Ctrl + O】组合键，打开一段音频素材，如图 3-1 所示。
- 步骤 02：在菜单栏中选择"窗口"|"工作区"|"另存为新工作区"命令，如图 3-2 所示。

图3-1 打开一段音频素材　　　　图3-2 选择"另存为新工作区"命令

🐟 **步骤03：** 执行操作后，弹出"新建工作区"对话框，如图3-3所示。

🐟 **步骤04：** 选择一种合适的输入法，在"名称"右侧的文本框中输入新工作区的名称，如图3-4所示。

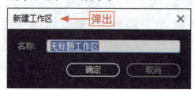

图3-3 弹出"新建工作区"对话框　　　图3-4 输入新工作区的名称

> **专家指点**　除了使用上述方法可以弹出"新建工作区"对话框外，还可以在"窗口"菜单下依次按【W】【N】键，快速新建工作区。

🐟 **步骤05：** 设置完成后，单击"确定"按钮，即可新建工作区，选择"窗口"|"工作区"命令，在弹出的子菜单中显示了刚创建的新工作区，如图3-5所示。

图3-5 显示了刚创建的新工作区

3.1.2 删除：删除工作区的操作方法

在Audition 2020中，对于多余的工作区，可以对其进行删除操作。本实例将介绍删

第 3 章 界面布局：管理 Audition 2020 的工作面板

除工作区的操作方法。

操练 + 视频	——删除：删除工作区的操作方法	
素材文件	无	扫描封底文泉云盘的二维码获取资源
效果文件	无	
视频文件	视频 \ 第 3 章 \3.1.2 删除：删除工作区的操作方法 .mp4	

🔥 **步骤 01**：在菜单栏中选择"窗口"|"工作区"|"编辑工作区"命令，如图 3-6 所示。

图 3-6　选择"删除工作区"命令

🔥 **步骤 02**：执行操作后，弹出"编辑工作区"对话框，在其中选择"电影背景音乐制作"选项，如图 3-7 所示。

🔥 **步骤 03**：在对话框下方单击"删除"按钮，即可删除选择的工作区，如图 3-8 所示，单击"确定"按钮，退出"编辑工作区"对话框。

图 3-7　选择需要删除的工作区　　　　图 3-8　单击"删除"按钮

🔥 **步骤 04**：在"工作区"子菜单中可以发现刚才删除的工作区已不存在，如图 3-9 所示。

图 3-9 刚才删除的工作区已不存在

3.1.3 重置：重置工作区的初始操作

在 Audition 2020 中，当对当前工作区进行了调整，改变了最初始的工作区布局后，如果需要回到最初始的工作区布局状态，可以使用软件提供的"重置为已保存的布局"命令，对工作区进行重置初始化操作。

重置工作区的方法很简单，只需在菜单栏中选择"窗口"|"工作区"命令，在弹出的子菜单中选择"重置为已保存的布局"命令，如图 3-10 所示，即可对工作区进行重置操作，还原至工作区初始状态。

图 3-10 选择"重置为已保存的布局"命令

> **专家指点** 除了使用上述方法可以重置工作区外，还可以在"窗口"菜单下依次按【W】【R】键，对当前工作区进行重置操作。

第 3 章 界面布局：管理 Audition 2020 的工作面板

3.2 面板：管理音频面板的操作方法

在 Audition 2020 中，面板的作用是编辑各种音乐素材及执行相应的命令。Audition 2020 包含很多面板，可以在"窗口"菜单中选择相应的命令对需要的面板执行打开与关闭操作。本节主要介绍管理音频操作面板的方法。

3.2.1 编辑器：编辑器的显示与隐藏方法

在 Audition 2020 中，编辑器是用来编辑与管理音乐的主要场所，任何对音乐的编辑操作都需要在这里完成。如果不小心将编辑器关闭了，可以通过以下方法对编辑器进行打开。本实例将介绍显示与隐藏编辑器的操作方法。

操练+视频	——编辑器：编辑器面板的显示与隐藏方法	
素材文件	素材\第3章\音乐 2.mp3	扫描封底文泉云盘的二维码获取资源
效果文件	无	
视频文件	视频\第3章\3.2.1 编辑器：编辑器面板的显示与隐藏方法.mp4	

🎵 **步骤 01**：按【Ctrl + O】组合键，打开一段音频素材，此时"编辑器"窗口不小心被关闭了，关闭"编辑器"窗口后的软件界面状态如图 3-11 所示。

图 3-11 关闭"编辑器"窗口后的软件界面状态

🎵 **步骤 02**：在菜单栏中选择"窗口"|"编辑器"命令，如图 3-12 所示。

🎵 **步骤 03**：执行操作后，即可显示"编辑器"窗口，其中显示了刚打开的音频素材，如图 3-13 所示，再次选择"窗口"|"编辑器"命令，即可隐藏"编辑器"窗口。

图 3-12 选择"编辑器"命令　　　　图 3-13 显示了刚打开的音频素材

> **专家指点**　除了使用上述方法可以显示或隐藏编辑器外，还可以按【Alt + 1】组合键对编辑器进行快速显示与隐藏。

3.2.2 效果组：效果组的显示与隐藏方法

在"效果架"面板中，可以对当前音频文件进行各类效果的应用，包括启用与关闭当前音频效果。本实例将介绍显示与隐藏"效果组"面板的操作方法。

操练 + 视频	——效果组：效果组的显示与隐藏方法	
素材文件	素材 \ 第 3 章 \ 音乐 3.mp3	扫描封底文泉云盘的二维码获取资源
效果文件	无	
视频文件	视频 \ 第 3 章 \3.2.2 效果组：效果组的显示与隐藏方法 .mp4	

🎯 步骤 01：按【Ctrl + O】组合键，打开一段音频素材，如图 3-14 所示。

图 3-14 打开一段音频素材

第 3 章 界面布局：管理 Audition 2020 的工作面板

步骤 02：在菜单栏中选择"窗口"|"效果组"命令，如图 3-15 所示。

步骤 03：执行操作后，即可打开"效果组"面板，如图 3-16 所示，再次选择"窗口"|"效果组"命令，即可隐藏"效果组"面板。

图 3-15 选择"效果组"命令

图 3-16 打开"效果组"面板

> **专家指点**　除了使用上述方法可以显示与隐藏"效果组"面板外，还可以按【Alt + 0】组合键对"效果组"面板执行快速显示与隐藏操作。

3.2.3 文件面板：文件面板的显示与隐藏方法

在"文件"面板中，可以对音频文件进行选择、搜索、打开与新建操作，该面板属于 Audition 2020 软件中常用的面板。本实例将介绍显示与隐藏"文件"面板的操作方法。

操练 + 视频	——文件面板：文件面板的显示与隐藏方法	
素材文件	素材 \ 第 3 章 \ 音乐 4.mp3	扫描封底文泉云盘的二维码获取资源
效果文件	无	
视频文件	视频 \ 第 3 章 \3.2.3 文件面板：文件面板的显示与隐藏方法 .mp4	

步骤 01：按【Ctrl + O】组合键，打开一段音频素材，如图 3-17 所示。

图 3-17 打开一段音频素材

47

🔥 **步骤 02：**在菜单栏中选择"窗口"|"文件"命令，如图 3-18 所示。

图 3-18　选择"文件"命令

🔥 **步骤 03：**执行操作后，即可打开"文件"面板，如图 3-19 所示。再次选择"窗口"|"文件"命令，即可隐藏"文件"面板。

图 3-19　打开"文件"面板

> **专家指点**　除了使用上述方法可以显示与隐藏"文件"面板外，还可以按【Alt + 9】组合键对"文件"面板进行快速显示与隐藏。

3.2.4　频率分析：频率分析的显示与隐藏方法

在"频率分析"面板中，可以对当前音频文件的频率进行分析操作。本实例将介绍显示与隐藏"频率分析"面板的操作方法。

操练 + 视频	——频率分析：频率分析的显示与隐藏方法	
素材文件	素材 \ 第 3 章 \ 音乐 5.mp3	扫描封底文泉云盘的二维码获取资源
效果文件	无	
视频文件	视频 \ 第 3 章 \3.2.4　频率分析：频率分析的显示与隐藏方法 .mp4	

🔥 **步骤 01：**按【Ctrl + O】组合键，打开一段音频素材，如图 3-20 所示。

第 3 章 界面布局：管理 Audition 2020 的工作面板

🎵 步骤02：在菜单栏中选择"窗口"|"频率分析"命令，如图 3-21 所示。

图 3-20 打开一段音频素材

图 3-21 选择"频率分析"命令

🎵 步骤03：执行操作后，即可打开"频率分析"面板，如图 3-22 所示。

🎵 步骤04：单击面板下方的"扫描"按钮，开始扫描当前音频文件的频率，稍等片刻，即可显示扫描结果，如图 3-23 所示。再次选择"窗口"|"频率分析"命令，即可隐藏该面板。

图 3-22 打开"频率分析"面板　　图 3-23 扫描当前音频文件的频率

| 专家指点 | 除了使用上述方法可以显示与隐藏"频率分析"面板外，还可以按【Alt + Z】组合键对"频率分析"面板进行快速显示与隐藏。|

3.2.5 历史面板：历史面板的显示与隐藏方法

"历史"面板显示了对音频文件的所有操作，在其中选择相应的选项，即可返回至相应的音频状态。本实例将介绍显示与隐藏"历史"面板的操作方法。

操练 + 视频	——历史面板：历史面板的显示与隐藏方法	
素材文件	素材 \ 第 3 章 \ 音乐 6.mp3	扫描封底文泉云盘的二维码获取资源
效果文件	无	
视频文件	视频 \ 第 3 章 \3.2.5 历史面板：历史面板的显示与隐藏方法 .mp4	

🎵 步骤01：按【Ctrl + O】组合键，打开一段音频素材，如图 3-24 所示。

49

图 3-24 打开一段音频素材

● 步骤 02：在"编辑器"窗口中，对音频文件进行相应编辑操作，然后选择"窗口"|"历史记录"命令，如图 3-25 所示。

● 步骤 03：执行操作后，即可打开"历史记录"面板，在其中可以查看对音频文件的历史操作，如图 3-26 所示。再次选择"窗口"|"历史记录"命令，即可隐藏"历史记录"面板。

图 3-25 选择"历史记录"命令　　图 3-26 查看对音频文件的历史操作

3.2.6　电平面板：电平面板的显示与隐藏方法

在 Audition 2020 的"电平"面板中，当录制声音文件时，会显示电平音波。本实例将介绍显示与隐藏"电平"面板的操作方法。

操练 + 视频	——电平面板：电平面板的显示与隐藏方法	
素材文件	无	扫描封底文泉云盘的二维码获取资源
效果文件	无	
视频文件	视频\第 3 章\3.2.6 电平面板：电平面板的显示与隐藏方法.mp4	

● 步骤 01：在 Audition 工作界面中，按【Ctrl + Shift + N】组合键，新建一个音

CHAPTER 03
第 3 章 界面布局：管理 Audition 2020 的工作面板

频文件，选择"窗口"|"电平表"命令，如图 3-27 所示。

♪ **步骤 02**：执行操作后，即可打开"电平"面板，如图 3-28 所示。

图 3-27 选择"电平表"命令

图 3-28 打开"电平"面板

♪ **步骤 03**：在"编辑器"窗口中，单击下方的"录制"按钮 ●，开始录音，此时显示录制的音波效果，如图 3-29 所示。

♪ **步骤 04**：在"电平"面板中，将显示录制时的电平音波属性，如图 3-30 所示。再次选择"窗口"|"电平表"命令，即可隐藏"电平表"面板。

图 3-29 显示录制的音波效果

图 3-30 显示录制时的电平音波属性

3.2.7 标记面板：标记面板的显示与隐藏方法

在"标记"面板中，可以对当前音频文件进行标记操作，指定音频的部分位置。本实例将介绍显示与隐藏"标记"面板的操作方法。

操练 + 视频	——标记面板：标记面板的显示与隐藏方法	
素材文件	素材 \ 第 3 章 \ 音乐 7.mp3	扫描封底文泉云盘的二维码获取资源
效果文件	无	
视频文件	视频 \ 第 3 章 \3.2.7 标记面板：标记面板的显示与隐藏方法 .mp4	

♪ **步骤 01**：按【Ctrl + O】组合键，打开一个项目文件，如图 3-31 所示。

♪ **步骤 02**：在菜单栏中，选择"窗口"|"标记"命令，如图 3-32 所示。

图 3-31　打开一段音频素材　　　　图 3-32　选择"标记"命令

🎵 **步骤 03**：执行操作后，即可打开"标记"面板，如图 3-33 所示。

🎵 **步骤 04**：在"编辑器"窗口中，将时间线定位到需要添加标记的位置处，如图 3-34 所示。

🎵 **步骤 05**：在"标记"面板中，单击"添加提示标记"按钮，即可在"编辑器"窗口的时间线位置添加一个标记，在时间线上方显示了"标记 01"标记字样，如图 3-35 所示。

图 3-33　打开"标记"面板

图 3-34　定位时间线的位置　　　　图 3-35　添加一个标记

🎵 **步骤 06**：此时，在"标记"面板中将显示音频第 1 个标记的起始时间与持续时间信息，如图 3-36 所示。

🎵 **步骤 07**：用与上同样的方法，在"编辑器"窗口中的时间线位置再次添加 3 个标记，此时"标记"面板如图 3-37 所示。再次选择"窗口"|"标记"命令，即可隐藏"标记"面板。

图 3-36　添加第 1 个标记　　　　图 3-37　添加其他标记对象

PART TWO
02

第二篇

软件入门

CHAPTER 04 第 4 章 音频视图：规划音乐视图的基本操作

~ 学习提示 ~

在 Audition 2020 工作界面中处理音频文件前，还需要熟练掌握音乐视图的基本操作，这样才能对音频文件进行更好的编辑。本章主要介绍应用音乐编辑模式、调整声音音量大小、放大与缩小音乐时间以及定位时间线位置等内容。

~ 本章案例导航 ~

- 模式：编辑音乐的操作方法
- 音量：调整整段音乐音量的大小
- 时间：调整整段音乐时间的大小

4.1 模式：编辑音乐的操作方法

Audition 2020 包括两种音频编辑器状态，即波形编辑状态与多轨合成编辑状态；还包括两种音乐频谱显示方式，即频谱频率显示和频谱音高显示。本节主要介绍应用音乐编辑模式的操作方法。

4.1.1 单轨：编辑单轨音乐的主要场所

在 Audition 2020 中，波形编辑器主要是针对单轨音乐进行编辑的场所，只能编辑单个音频文件，不能进行音乐的混音处理。

在以下两种情况下，都需要应用单轨编辑模式。

- 当只需要处理单轨音乐时，就需要在波形编辑器中进行音效处理。
- 在进行混音处理的过程中，如果需要对其中某一段音乐进行剪辑，此时需要在波形编辑器中处理多轨音乐中的某一段音乐文件。

下面介绍切换至波形编辑器编辑单轨音乐的操作方法。

操练 + 视频	——单轨：编辑单轨音乐的主要场所	
素材文件	素材 \ 第 4 章 \ 音乐 1.sesx	扫描封底文泉云盘的二维码获取资源
效果文件	效果 \ 第 4 章 \ 音乐 1.sesx	
视频文件	视频 \ 第 4 章 \4.1.1 单轨：编辑单轨音乐的主要场所	

第 4 章 音频视图：规划音乐视图的基本操作

步骤 01：按【Ctrl + O】组合键，打开一个项目文件，如图 4-1 所示。

图 4-1 打开一个项目文件

步骤 02：在工具栏中单击"波形"按钮 ，如图 4-2 所示。

步骤 03：执行操作后，即可进入波形编辑器状态，在其中可以查看音乐文件的音波效果，如图 4-3 所示。

图 4-2 单击"波形"按钮

图 4-3 查看音乐文件的音波效果

步骤 04：在波形编辑器中，❶选择后段音频素材，单击鼠标右键，在弹出的快捷菜单中❷选择"静音"选项，如图 4-4 所示。

图 4-4 选择"静音"选项

步骤05：执行操作后，即可将后段音频素材调为静音，此时看不到任何音波效果，如图4-5所示。

步骤06：此时，返回至多轨编辑器，可以看到轨道1中音频的后半部分被调为了静音状态，如图4-6所示。

图4-5　将后段音频素材调为静音

图4-6　在多轨编辑器中查看静音效果

> **专家指点**　在Audition 2020工作界面中，选择"视图"|"波形编辑器"命令，也可以将界面快速切换至波形编辑器模式。

4.1.2　多轨：制作歌曲混音的主要界面

多轨编辑器主要用来编辑与处理多段音频素材，在多轨编辑器中可以对多轨音乐进行混音、剪辑、合成处理，并添加相应的音乐声效，使制作的混音音乐达到理想的音质效果。

当需要处理混音文件时，就需要使用多轨编辑器，这是编辑多轨混音的主要模式。在多轨编辑器下，还可以导入视频文件、制作微电影音效等。下面介绍切换至多轨编辑器制作歌曲混音的操作方法。

操练 + 视频	——多轨：制作歌曲混音的主要界面	
素材文件	素材\第4章\音乐2.mp3	扫描封底文泉云盘的二维码获取资源
效果文件	效果\第4章\音乐2.sesx	
视频文件	视频\第4章\4.1.2　多轨：制作歌曲混音的主要界面.mp4	

步骤01：按【Ctrl + O】组合键，打开一个项目文件，如图4-7所示。

步骤02：在工具栏中单击"多轨"按钮，如图4-8所示。

步骤03：❶弹出"新建多轨会话"对话框，❷在其中设置"会话名称"为"音乐2"，❸单击"确定"按钮，如图4-9所示。

步骤04：执行操作后，即可进入多轨编辑器，此时编辑器中是空白的项目文件，如图4-10所示。

第 4 章 音频视图：规划音乐视图的基本操作

图 4-7 打开一个项目文件

图 4-8 单击"多轨"按钮

图 4-9 单击"确定"按钮

图 4-10 空白的项目文件

步骤 05：在"文件"面板中选择"音乐 2.mp3"音频文件，将其拖曳至多轨编辑器的轨道 1 中，如图 4-11 所示，即可对音频文件进行混音、剪辑、合成处理。

图 4-11 将音频拖曳至多轨编辑器的轨道 1 中

4.1.3 频谱：分析音频片段中的咔嗒声

单击"显示频谱频率显示器"按钮 ，可以进入频谱频率模式，在该模式中将音频分辨率显示为 256 频段的"频谱显示"，可以查看声音中的咔嗒声，一般显示为明亮的垂直条带，在显示器中从上到下延伸。

当需要查看音频中的咔嗒声或噪声片段时，可以进入频谱频率显示模式，查看有问题的声音片段，并结合"频率分析"面板对声音进行分析操作，下面介绍进入频谱频率显示模式的操作方法。

04 中文版 Adobe Audition CC 2020 从入门到精通

操练 + 视频 ——频谱：分析音频片段中的咔嗒声

素材文件	素材\第 4 章\音乐 3.mp3	扫描封底文泉云盘的二维码获取资源
效果文件	无	
视频文件	视频\第 4 章\4.1.3 频谱：分析音频片段中的咔嗒声.mp4	

🎧 **步骤 01**：按【Ctrl + O】组合键，打开一个项目文件，如图 4-12 所示。

🎧 **步骤 02**：在工具栏中单击"显示频谱频率显示器"按钮 ▇，如图 4-13 所示。

图 4-12　打开一段音频素材　　　　图 4-13　单击"显示频谱频率显示器"按钮

🎧 **步骤 03**：执行操作后，即可打开频谱频率显示状态，在其中即可查看音频文件的频谱频率信息，如图 4-14 所示。

图 4-14　打开频谱频率显示状态

> **专家指点**　除了使用上述方法可以打开频谱频率显示状态外，还可以按【Shift + D】组合键，快速打开音频频谱频率显示状态。

4.1.4 音高：随时监听、调整声音音调

通过"显示频谱音高"命令，可以进入频谱音高模式，在该模式下，声音中的基础音

第 4 章 音频视图：规划音乐视图的基本操作

调以蓝色的线表示，并以由黄色到红色的渐变颜色显示泛音，被校正后的声音音调以绿色的线表示。

当应用"自动音调校正"效果器处理声音文件时，需要在频谱音调显示模式中直观地调整音调，随时监听音乐的音调。下面介绍进入频谱音调显示模式的操作方法。

操练 + 视频	——音高：随时监听、调整声音音调	
素材文件	素材\第 4 章\音乐 4.mp3	扫描封底文泉云盘的二维码获取资源
效果文件	无	
视频文件	视频\第 4 章\4.1.4 音高：随时监听、调整声音音调.mp4	

🎵 **步骤 01**：按【Ctrl + O】组合键，打开一个项目文件，如图 4-15 所示。

🎵 **步骤 02**：在工具栏中单击"显示频谱音高"按钮 ，如图 4-16 所示。

图 4-15 打开一段音频素材

图 4-16 单击"显示频谱音高"命令

🎵 **步骤 03**：执行操作后，即可打开频谱音调显示状态，在其中即可查看音频文件的频谱音调信息，如图 4-17 所示。

图 4-17 打开频谱音高显示状态

> **专家指点**：在 Audition 2020 中，如果需要放大或缩小特定的声音片段内的音调，可以打开频谱音调显示模式，在右侧垂直标尺中通过上下拖曳或者滚轮放大或缩小进行调整。

4.2 音量：调整整段音乐音量的大小

在 Audition 2020 中，可以根据需要调整声音音量的大小，使整段音乐的声音与背景音乐的音量更加协调，在进行混音编辑中经常会用到。本节主要介绍放大与调小声音音量的操作方法。

4.2.1 放大：放大录制的语音旁白声音

在"编辑器"窗口中，可以通过单击"放大（振幅）"按钮 来放大音乐的声音，得到需要的声音音量效果。

当觉得录制的语音旁白或音乐的音量过小，可以通过"放大（振幅）"按钮来调大声音的音量。

下面介绍两种放大音乐声音的操作方法。

1．通过"放大（振幅）"按钮放大音乐

在 Audition 2020 工作界面中，可通过"放大（振幅）"命令放大音乐音量。

操练＋视频	——通过"放大（振幅）"按钮放大音乐	
素材文件	素材\第4章\音乐 5.mp3	扫描封底文泉云盘的二维码获取资源
效果文件	效果\第4章\音乐 5.mp3	
视频文件	视频\第4章\4.2.1 通过"放大（振幅）"按钮放大音乐 .mp4	

◎ 步骤01：按【Ctrl + O】组合键，打开一段音乐素材，如图 4-18 所示。
◎ 步骤02：在"编辑器"窗口的右下方单击"放大（振幅）"按钮 ，如图 4-19 所示。

图 4-18　打开一段音频素材

图 4-19　单击"放大（振幅）"按钮

> **专家指点**　除了单击"放大（振幅）"按钮可以放大音乐振幅外，还可以按【Alt + =】组合键，快速放大音乐振幅。

第 4 章 音频视图：规划音乐视图的基本操作

步骤 03：执行操作后，即可放大音乐的声音，此时音频轨道中的音波已被放大，如图 4-20 所示。

图 4-20　放大音乐的声音

2．通过"调节振幅"数值框放大音乐

在"编辑器"窗口的"调节振幅"数值框中，手动输入相应的参数值，即可精确地放大音乐的声音。

操练 + 视频	——通过"调节振幅"数值框放大音乐	
素材文件	素材 \ 第 4 章 \ 音乐 6. mp3	扫描封底文泉云盘的二维码获取资源
效果文件	效果 \ 第 4 章 \ 音乐 6.mp3	
视频文件	视频 \ 第 4 章 \4.2.1 通过"调节振幅"数值框放大音乐 .mp4	

步骤 01：按【Ctrl + O】组合键，打开一段音频素材，如图 4-21 所示。
步骤 02：在"编辑器"窗口的"调节振幅"数值框中输入 6，如图 4-22 所示。

图 4-21　打开一段音频素材

图 4-22　输入相应的参数值

步骤 03：输入完成后，按【Enter】键确认，即可放大音乐的音量，如图 4-23 所示。

图 4-23　放大音乐的音量

> **专家指点**　在 Audition 2020 工作界面中，除了在"调节振幅"数值框中手动输入参数值来放大音乐振幅外，还可以在"调节振幅"按钮上单击鼠标左键并向上拖曳，即可手动放大音乐振幅，只是该操作在放大音乐音量时不太精确。

4.2.2　调小：调小喜欢的流行歌曲声音

调小声音是指将音乐的声音音波调小，使耳朵听声音的时候比较舒缓，显得不那么吵。在以下两种情况下，都需要调小声音。

- 当觉得某一首歌的声音音量过大时，需要调小音乐的声音。
- 当边睡觉边听音乐时，需要放一些比较舒缓、慢调、音量小的音乐文件。

下面介绍两种调小声音的操作方法。

1. 通过"缩小（幅度）"按钮缩小音乐振幅

在"编辑器"窗口中，可以通过单击"缩小（幅度）"按钮来减小音乐的声音。

操练 + 视频	——通过"缩小（幅度）"按钮缩小音乐振幅	
素材文件	素材\第 4 章\音乐 7.mp3	扫描封底文泉云盘的二维码获取资源
效果文件	效果\第 4 章\音乐 7.mp3	
视频文件	视频\第 4 章\4.2.2 通过"缩小（幅度）"按钮缩小音乐.mp4	

步骤 01：按【Ctrl + O】组合键，打开一段音频素材，如图 4-24 所示。

步骤 02：在"编辑器"窗口的右下方单击"缩小（幅度）"按钮，如图 4-25 所示。

> **专家指点**　除了通过单击"缩小（幅度）"按钮可以缩小音乐振幅外，还可以按【Alt + -】组合键，快速缩小音乐振幅。

第 4 章 音频视图：规划音乐视图的基本操作

图 4-24 打开一段音频素材　　　图 4-25 单击"缩小（幅度）"按钮

步骤 03： 执行操作后，即可减小音乐的音量，此时音频轨道中的音波已被缩小，如图 4-26 所示。

图 4-26 减小音乐的音量

2. 通过"调节振幅"数值框缩小音乐振幅

在"编辑器"窗口的"调节振幅"数值框中，手动输入相应的参数值，即可精确地减小音乐的音量，减小音乐音量时，输入的数值以负数为主。

操练 + 视频	——通过"调节振幅"数值框缩小音乐振幅	
素材文件	素材 \ 第 4 章 \ 音乐 8.mp3	扫描封底文泉云盘的二维码获取资源
效果文件	效果 \ 第 4 章 \ 音乐 8.mp3	
视频文件	视频 \ 第 4 章 \4.2.2 通过"调节振幅"数值框缩小音乐 .mp4	

步骤 01： 按【Ctrl + O】组合键，打开一段音频素材，如图 4-27 所示。

步骤 02： 在"编辑器"窗口的"调节振幅"数值框中输入 -7，如图 4-28 所示。

步骤 03： 输入完成后，按【Enter】键确认，即可减小音乐的音量，如图 4-29 所示。

图 4-27 打开一段音频素材

图 4-28 输入 -7

图 4-29 减小音乐的音量

4.3 时间：调整整段音乐时间的大小

在 Audition 2020 工作界面中，可以根据需要对音频轨道中的音乐时间进行放大与缩小操作，这样可以更加仔细地查看音乐的音波和声调，以及轨道中的细节声线。本节主要介绍放大与缩小音乐时间的操作方法。

4.3.1 放大：放大音乐的细节音波显示

放大时间是指放大"编辑器"窗口中音乐的时间码，从而方便更好地查看音乐的声线和音乐轨道的音波。

如果需要更细致地查看音乐的时间码，对特定时间段的音乐进行编辑，可以对音乐的时间进行放大操作。

在"编辑器"窗口中，可以通过单击"放大（时间）"按钮 来放大音乐的时间。

CHAPTER 04

第 4 章 音频视图:规划音乐视图的基本操作

操练 + 视频	——放大:放大音乐的细节音波显示	
素材文件	素材\第 4 章\音乐 9.mp3	扫描封底文泉云盘的二维码获取资源
效果文件	效果\第 4 章\音乐 9.mp3	
视频文件	视频\第 4 章\4.3.1 放大:放大音乐的细节音波显示 .mp4	

步骤 01:按【Ctrl + O】组合键,打开一段音频素材,如图 4-30 所示。

步骤 02:在"编辑器"窗口的右下方多次单击"放大(时间)"按钮,如图 4-31 所示。

图 4-30　打开一段音频素材　　　　图 4-31　多次单击"放大(时间)"按钮

步骤 03:执行操作后,即可放大音频轨道中的音乐素材时间,在其中可以查看更加细致的音乐音波效果,如图 4-32 所示。

图 4-32　放大音频轨道中的音乐素材时间

专家指点　除了使用上述方法可以放大音乐素材的时间外,还可以按键盘上的【=】键来快速放大音乐素材的时间。
另外,在"编辑器"窗口上方的轨道缩略图上,将鼠标移至两端的时间控制条上,单击鼠标左键并向左或向右拖曳,也可以手动放大或缩小音乐的时间。

4.3.2 缩小：缩小音乐的整体区间显示

缩小时间是指缩小"编辑器"窗口中的音乐时间码，方便更好地查阅音乐区间。当对音乐的时间进行放大操作后，如果已经完成了对音乐的编辑，此时可以缩小音乐的时间，将整段音乐完整地显示出来。

在"编辑器"窗口中，可以通过单击"缩小（时间）"按钮 来缩小音乐的时间。

操练+视频	——缩小：缩小音乐的整体区间显示	
素材文件	素材\第4章\音乐10.mp3	扫描封底文泉云盘的二维码获取资源
效果文件	效果\第4章\音乐10.mp3	
视频文件	视频\第4章\4.3.2 缩小：缩小音乐的整体区间显示.mp4	

🎵 **步骤01**：按【Ctrl + O】组合键，打开一段音频素材，对音乐的时间进行多次放大操作，如图4-33所示。

🎵 **步骤02**：在"编辑器"窗口的右下方连续多次单击"缩小（时间）"按钮 ，如图4-34所示。

图4-33 打开一段音频素材

图4-34 多次单击"缩小（时间）"按钮

🎵 **步骤03**：执行操作后，即可缩小音频轨道中的音乐素材时间，在其中可以查看整段音乐的音波效果，如图4-35所示。

图4-35 缩小音频轨道中的音乐素材时间

4.3.3　重置：将音乐时间码还原至初始状态

重置时间是指重置当前音乐的时间码，将音乐时间码还原至上一步缩放时的状态。如果对放大或缩小的音乐时间位置不满意，此时可以重置音乐的缩放时间，使音乐返回至上一步的时间码状态。下面介绍重置音乐缩放时间的操作方法。

操练 + 视频	——重置：将音乐时间码还原至初始状态	
素材文件	素材\第 4 章\音乐 11.mp3	扫描封底文泉云盘的二维码获取资源
效果文件	无	
视频文件	视频\第 4 章\4.3.3 重置：将音乐时间码还原至初始状态.mp4	

● 步骤 01：按【Ctrl + O】组合键，打开一段音频素材，将音乐时间放大至合适的位置，如图 4-36 所示。

● 步骤 02：在菜单栏中，选择"视图"|"缩放重置（时间）"命令，即可重置音频轨道中音乐的时间，返回至上一步操作时的时间状态，如图 4-37 所示。

图 4-36　将音乐时间放大至合适位置　　　　图 4-37　重置音频轨道中音乐的时间

> **专家指点**　除了使用上述方法可以重置音乐的时间外，还可以按键盘上的【\】键，对音乐的时间进行重置操作。

4.3.4　全部缩小：查看整段完整的音乐文件

全部缩小是指缩小当前音乐的时间码，不论之前是进行过放大还是缩小操作，通过全部缩小功能可以缩小音乐的时间，从而显示整段完整的音乐时间。当对音乐的时间编辑完成后，可以缩小音乐的时间，使音乐完整地显示出来。

04 中文版 Adobe Audition CC 2020 从入门到精通

操练 + 视频	——全部缩小：查看整段完整的音乐文件	
素材文件	素材\第 4 章\音乐 12.mp3	扫描封底文泉云盘的二维码获取资源
效果文件	无	
视频文件	视频\第 4 章\4.3.4 全部缩小：查看整段完整的音乐文件.mp4	

🎵 **步骤 01**：按【Ctrl + O】组合键，打开一段音频素材，将音乐时间放大至合适的位置，如图 4-38 所示。

🎵 **步骤 02**：在菜单栏中，选择"视图"|"缩放"|"完整缩小（所有轴）"命令，如图 4-39 所示。

图 4-38 将音乐时间放大至合适的位置

图 4-39 缩小音乐的时间

🎵 **步骤 03**：执行操作后，即可缩小音乐的时间，如图 4-40 所示。

图 4-40 缩小音乐的时间

> **专家指点**
> 除了使用上述方法可以全部缩小音乐的时间外，还可以按【Ctrl + \】组合键对音乐的时间进行全部缩小操作。
> 另外，在"视图"菜单下，按键盘上的【F】键，也可以快速执行"全部缩小（所有坐标）"命令。

CHAPTER 05 第 5 章 音频录制：
学习音频制作的录音技巧

~ 学习提示 ~

在计算机音频制作过程中，录音是非常重要的一个环节。使用计算机录音软件录音成本低、音质好、噪声小、操作方便并且持续时间长。计算机成为专业录音领域中新一代的超级录音机。本章主要向读者介绍在 Audition 2020 软件中录音的基本操作方法。

~ 本章案例导航 ~

- 录制：掌握录制单轨音乐的方法
- 录音：录制音频文件的混合音乐

5.1 录制：掌握录制单轨音乐的方法

在 Audition 2020 单轨编辑器中，可以对单个的音乐文件进行单独的录音操作。本节主要介绍录制与编辑单轨音乐的操作方法，希望读者可以熟练掌握。

5.1.1 录制：使用麦克风边唱边录制歌曲文件

在单轨"编辑器"窗口中，可以使用麦克风录制高品质的清唱歌曲，这也是录歌的一种初级、简单的办法。本实例将介绍用麦克风边唱边录歌曲文件的操作方法。

操练 + 视频	——录制：使用麦克风边唱边录制歌曲文件	
素材文件	无	扫描封底文泉云盘的二维码获取资源
效果文件	无	
视频文件	视频\第 5 章\5.1.1 录制：使用麦克风边唱边录制歌曲文件.mp4	

- 步骤 01：在 Audition 2020 中，按【Ctrl + Shift + N】组合键，弹出"新建音频文件"对话框，在其中设置"采样率"为 48000Hz，单击"确定"按钮，如图 5-1 所示。
- 步骤 02：执行操作后，即可新建一个空白音频文件，如图 5-2 所示。

图 5-1 设置"采样率"为 48000Hz

图 5-2 新建一个空白音频文件

🎵 **步骤 03**：将麦克风连接至计算机主机的输入接口中，在"编辑器"窗口的下方单击"录制"按钮，如图 5-3 所示。

🎵 **步骤 04**：执行操作后，就可以对着麦克风清唱歌曲了，在录音过程中，"编辑器"窗口中将显示录制的音乐音波，待歌曲清唱完成之后，单击"停止"按钮，即可停止音乐的录制操作，如图 5-4 所示。

图 5-3 单击"录制"按钮

图 5-4 清唱歌曲录制完成

5.1.2 录制：掌握录制网上歌曲的方法

使用 QQ 聊天的过程中，有时会发现对方播放的音乐特别好听，此时可以将对方播放的音乐录制下来。本实例将介绍录制网上歌曲文件的方法。

操练+视频	——录制：掌握录制网上歌曲的方法	
素材文件	无	扫描封底文泉云盘的二维码获取资源
效果文件	无	
视频文件	视频\第 5 章\5.1.2 录制：掌握录制网上歌曲的方法 .mp4	

🎵 **步骤 01**：在腾讯 QQ 聊天窗口中用音响播放歌曲文件，如图 5-5 所示。

CHAPTER 05

第 5 章 音频录制：学习音频制作的录音技巧

步骤 02：将麦克风对准音响的输出位置，然后单击"录制"按钮，如图 5-6 所示。

图 5-5 用音响播放歌曲文件

图 5-6 单击"录制"按钮

步骤 03：执行操作后，即可开始录制 QQ 音乐，并显示录制的音波进度，在"电平"面板中显示了音乐的电平信息，如图 5-7 所示。

步骤 04：待 QQ 音乐录制完成后，单击"停止"按钮，即可完成 QQ 音乐的录制操作，在"编辑器"窗口中可以查看录制的音乐音波效果，如图 5-8 所示。

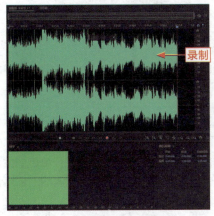
图 5-7 显示录制的音波进度

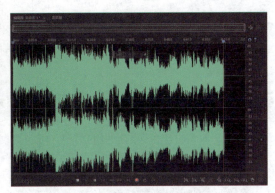
图 5-8 查看录制的音乐音波效果

5.1.3 乐器：录制乐器弹奏和演唱的声音

摆放麦克风的支架种类繁多，有一种是适合演唱者坐在凳子上演奏乐器，然后将麦克风放在桌上并录制声音的桌面式麦克风支架，如演奏者演奏电子琴、二胡时，就适合使用这种麦克风支架。另外一种是适合演唱者站着演奏乐器的麦克风支架，常称之为落地式话筒支架，此时对麦克风支架的高度有所要求，麦克风支架从地面升起的高度必须和演奏者站着的高度相适应，这样录制进去的乐器声音和人的声音才标准。图 5-9 所示为两种主要的麦克风支架类型。

根据演奏的乐器不同，麦克风支架的选择也会不一样，但麦克风支架是必要的。当在

支架上准备好麦克风后,在演奏乐器并录制声音的时候,四周最好是非常安静的,否则录制出来的声音效果不纯粹。如果不小心将部分杂音录进了声音中,此时可以再重新弹奏并演唱一遍,然后将有杂音的一节音频进行删减即可。前面介绍了录制多种声音的操作方法,演奏乐器时,也可以使用像上一例同样的方法进行操作,即可完成乐器的声音录制。

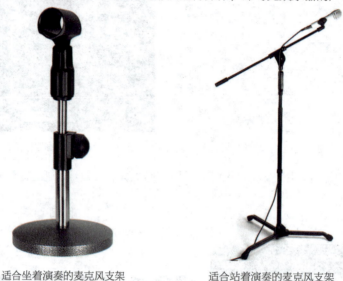

适合坐着演奏的麦克风支架　　　　适合站着演奏的麦克风支架

图 5-9　两种不同的麦克风支架类型

5.1.4　电台:录制收音机中的电台声音

喜欢听收音机电台实时播报的用户,可以将收音机中喜欢的电台声音通过计算机的方式录制下来,然后将录制的电台声音文件拷贝到手机或移动设备中,待平常休闲的时候可以拿出来听听,也可以录制一些有意义的电台节目给家人朋友听。本节向读者讲解的不是用麦克风对着收音机来录声音,这样四周的杂音会很重,录出来的音效会不好,也不是非常专业的声音录法。

在 Windows 系统的"声音"对话框中,有一个"线路输入"功能,如图 5-10 所示,通过在计算机桌面右下角的声音图标上单击鼠标右键,在弹出的快捷菜单中选择"录音设备"选项,即可打开该功能的窗口。

使用"线路输入"功能前,需要先购买一根音频线,如果收音机的音频输出接口与耳机的接口大小一样,建议购买两端接口都是 3.5mm 大小的音频线,如图 5-11 所示。音频线的作用是连接计算机与收音机的接口,这样才能将收音机中的音乐节目正常地转录到计算机中,如果音频线选择错误,收音机中的音乐节目将不能正常被转录到计算机中,通过正确的音频线可以将电台声音在计算机中播放,可以用音响播放出来,然后将播放出来的声音进行转录操作。

当将音频线与收音机和计算机连接后,可以在"声音"对话框中调整"线路输入"的属性以及录制音量的大小。当收音机中的电台声音能在计算机中正常播放时,再参照前面

实例的方法，用 Audition 2020 软件来录制收音机中的声音。

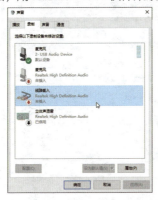

图 5-10 "线路输入"功能

图 5-11 3.5mm 插头的音频对录线

5.1.5 电视机：录制电视机中的歌曲与音乐

本实例的录音方法与在收音机中录制声音的方法类似，同样需要先购买一根音频线，音频线的作用是连接电视机和计算机。这里的音频线与连接收音机的音频线不同，连接电视机的音频线连接头部比较像莲花，故称"莲花头"接口，或称为"莲花插头"，需要购买这种莲花插头的音频线，才能将电视机与计算机正确连接。目前一般的家用数字电视机都配了机顶盒，只需将机顶盒与计算机连接即可。图 5-12 所示为用来连接机顶盒的音频线。

图 5-12 一分二音频转录线

用"莲花头"接口的音频线将机顶盒与计算机进行连接，并设置"线路输入"属性和录音的音量大小，然后在电视机中播放喜欢的音乐电视台或音乐比赛类的节目，并根据前面介绍的录音方法，运用 Audition 2020 软件录制声音即可。

5.1.6 同录：利用麦克风增强录音属性

使用麦克风录制声音时，可以增强麦克风的录音属性，这样录制的声音就会大一点。首先，在 Windows 系统的任务栏中，用鼠标右键单击"音量"图标，在弹出的快捷菜单中选择"音频设备"选项，如图 5-13 所示。执行操作后，弹出"声音"对话框，选择"麦克风"选项，单击右下角的"属性"按钮，如图 5-14 所示。

弹出"麦克风属性"对话框，如图 5-15 所示。单击"级别"标签，切换至"级别"选项卡，将"麦克风"下方的滑块向右拖曳至 +100.0dB 的位置即可，如图 5-16 所示。

图 5-13 选择"音频设备"选项　　图 5-14 单击"属性"按钮

图 5-15 弹出"麦克风属性"对话框　　图 5-16 向右拖曳滑块

5.2 录音：录制音频文件的混合音乐

上一节向读者介绍的是在单轨编辑器中录音的方法，本节将主要介绍录制与修复混合音乐的操作方法，希望读者可以熟练掌握本节内容。

5.2.1 伴奏：跟着背景音乐录制个人歌声

在 Audition 2020 工作界面的多轨编辑器中，可以在轨道 1 中插入歌曲的背景伴奏，然后在其他轨道中录制唱歌的声音。单击指定轨道的"录音"按钮时，背景伴奏轨道中的音乐会自动播放，只有被指定轨道才会进行录制操作。最后在导出音乐文件时，将两个轨道的声音进行同步导出，合成为一个新文件即可。

第 5 章 音频录制：学习音频制作的录音技巧

操练 + 视频	——伴奏：跟着背景音乐录制个人歌声	
素材文件	素材 \ 第 5 章 \ 音乐 1.sesx	扫描封底文泉云盘的二维码获取资源
效果文件	无	
视频文件	视频 \ 第 5 章 \5.2.1 伴奏：跟着背景音乐录制个人歌声 .mp4	

- 步骤 01：按【Ctrl + O】组合键，打开一个项目文件，如图 5-17 所示。
- 步骤 02：轨道 1 中的是音乐伴奏，单击轨道 2 中的"录制准备"按钮 ，如图 5-18 所示。

图 5-17 打开一个项目文件

图 5-18 单击"录制准备"按钮

- 步骤 03：此时"录制准备"按钮呈红色显示，然后单击"编辑器"下方的"录制"按钮 ，如图 5-19 所示。
- 步骤 04：此时轨道 1 中的音乐会开始播放，与此同时，轨道 2 也会精确地同步开始录音，可根据音乐伴奏清唱歌曲，录制完成后，单击"停止"按钮 ，即可在轨道 2 中显示录制的音乐音波，如图 5-20 所示。

图 5-19 单击"录制"按钮

图 5-20 在轨道 2 中显示录制的音乐音波

5.2.2 对唱：跟着伴奏录制两个人的歌声

在 Audition 2020 的多轨编辑器中，不仅可以录制独唱歌声，还可以录制男女对唱歌声。

中文版 Adobe Audition CC 2020
从入门到精通

本实例在讲解的过程中，轨道 1 为歌曲伴奏，轨道 2 为女歌声，轨道 3 为男歌声。本实例将介绍跟着伴奏录制两个人唱歌声音的操作方法。

操练 + 视频	——对唱：跟着伴奏录制两个人的歌声	
素材文件	素材 \ 第 5 章 \ 音乐 2.sesx	扫描封底文泉云盘的二维码获取资源
效果文件	无	
视频文件	视频 \ 第 5 章 \5.2.2 对唱：跟着伴奏录制两个人的歌声 .mp4	

🎵 **步骤 01**：按【Ctrl + O】组合键，打开一个项目文件，如图 5-21 所示。

🎵 **步骤 02**：在轨道 2 中，单击"录制准备"按钮 ，使其呈红色显示，如图 5-22 所示。

图 5-21 打开一个项目文件　　　　　　图 5-22 使其呈红色显示

🎵 **步骤 03**：单击"编辑器"下方的"录制"按钮 ，轨道 1 中开始播放伴奏，轨道 2 中开始同步录制女歌声，待女歌声录制完成后，单击"停止"按钮 ，即可显示录制的女歌声音波文件，如图 5-23 所示。

🎵 **步骤 04**：在轨道 2 中再次单击"录制准备"按钮 ，取消女歌声的录制状态，在轨道 3 中单击"录制准备"按钮 ，如图 5-24 所示，在该轨道录制男歌声。

图 5-23 显示录制的女歌声音波文件　　　　　图 5-24 单击"录制准备"按钮

🎵 **步骤 05**：将时间指示器移至相应位置，单击"编辑器"下方的"录制"按钮 ，轨道 3 开始录制男歌声，待男歌声录制完成后，单击"停止"按钮 ，即可查看录制的男歌声音波文件，如图 5-25 所示。至此，播放伴奏并录制男女对唱歌声制作完成。

第 5 章 音频录制：学习音频制作的录音技巧

图 5-25 查看录制的男歌声音波文件

5.2.3 配音：为录制的视频画面配歌声

在 Audition 2020 工作界面中，还可以在播放卡拉 OK 视频的同时，录制歌曲文件，本实例将介绍该歌声的录制方法。

操练 + 视频	——配音：为录制的视频画面配歌声	
素材文件	素材\第 5 章\视频 1.avi	扫描封底文泉云盘的二维码获取资源
效果文件	无	
视频文件	视频\第 5 章\5.2.3 配音：为录制的视频画面配歌声 .mp4	

● 步骤 01：按【Ctrl + N】组合键，新建一个多轨项目文件，在"文件"面板中单击"导入文件"按钮，如图 5-26 所示。
● 步骤 02：弹出"导入文件"对话框，选择需要导入的卡拉 OK 视频，如图 5-27 所示。

图 5-26 单击"导入文件"按钮

图 5-27 选择需要导入的视频

● 步骤 03：单击"打开"按钮，将视频导入"文件"面板中，如图 5-28 所示。
● 步骤 04：在"文件"面板中选择导入的视频文件，按住鼠标左键并拖曳至多轨编辑器中，此时显示一条"视频引用"的轨道，如图 5-29 所示。

77

图 5-28 导入视频文件　　　图 5-29 显示"视频引用"的轨道

🍀 **步骤 05**：在菜单栏中选择"窗口"|"视频"命令，如图 5-30 所示。

🍀 **步骤 06**：执行操作后，即可打开"视频"面板，在其中可以预览卡拉 OK 的视频画面，如图 5-31 所示。

图 5-30 单击"视频"命令　　　图 5-31 预览卡拉 OK 的视频画面

🍀 **步骤 07**：在轨道 2 中，单击"录制准备"按钮，启用轨道录制功能，如图 5-32 所示。

🍀 **步骤 08**：单击下方的"录制"按钮，即可开始录制声音，在录制过程中，可以看"视频"面板中的卡拉 OK 视频画面，然后唱出对应的歌曲即可，待歌曲录制完成后，单击"停止"按钮，在轨道 2 中可以查看刚录制的声音音波效果，如图 5-33 所示。

图 5-32 单击"录制准备"按钮　　　图 5-33 查看刚录制的声音音波效果

> **专家指点**　在 Audition 2020 工作界面中，软件支持的视频格式有限，如果软件不支持需要导入的视频格式，可以使用视频格式转换软件，将视频转换为 wmv 格式，然后再将视频导入 Audition 2020 软件中。

第 5 章 音频录制：学习音频制作的录音技巧

5.2.4 小视频：为小视频添加背景音乐

现在许多爱好摄影的年轻人都喜欢拍摄微电影、小视频等画面，当录制好小视频后，应该如何为小视频配音呢？下面主要介绍为小视频添加背景音乐与录制声音的操作方法。

操练 + 视频	——小视频：为小视频添加背景音乐	
素材文件	素材\第 5 章\视频 2.mp4、背景音乐 .mpa	扫描封底文泉云盘的二维码获取资源
效果文件	无	
视频文件	视频\第 5 章\5.2.4 小视频：为小视频添加的背景音乐 .mp4	

步骤 01：按【Ctrl + N】组合键，新建一个多轨项目文件，在"文件"面板中单击"导入文件"按钮，弹出"导入文件"对话框，选择需要导入的小视频文件，单击"打开"按钮，将视频导入"文件"面板中，并将导入的小视频素材添加至右侧"视频引用"轨道中，如图 5-34 所示。

步骤 02：选择"窗口"|"视频"命令，打开"视频"面板，在其中可以预览录制的小视频画面，如图 5-35 所示。

图 5-34 添加至"视频引用"轨道中　　图 5-35 预览录制的小视频画面

步骤 03：在"文件"面板中通过"导入文件"按钮，导入一段音乐素材，如图 5-36 所示。

步骤 04：将上一步导入的音乐文件拖曳至"轨道 1"的右侧，为小视频添加背景音乐，如图 5-37 所示。

图 5-36 导入音乐文件　　图 5-37 为小视频添加背景音乐

步骤 05：轨道 1 中的为背景音乐，单击轨道 2 中的"录制准备"按钮，如图 5-38 所示。

> 步骤 06：此时"录制准备"按钮呈红色显示，然后单击"编辑器"下方的"录制"按钮，此时可以边看"视频"面板中的小视频播放画面，边听着轨道 1 中的背景音乐声音，与此同时，轨道 2 也会精确地同步开始录音，可根据背景音乐为小视频录制歌曲，或者录制语音旁白，轨道中将显示录制进度，如图 5-39 所示。

> 步骤 07：录制完成后，单击"停止"按钮，即可在轨道 2 中显示录制的音乐音波，从而完成小视频中背景音乐与声音的录制操作，如图 5-40 所示。

图 5-38　单击"录制准备"按钮

图 5-39　在轨道 2 中同步开始录音

图 5-40　在轨道 2 中显示录制的音乐音波

5.2.5　续录：继续之前没有录完的歌曲

在 Audition 2020 工作界面中，当需要录制的声音文件时间很长，当天没有录制完成时，就需要在下次开启 Audition 2020 软件时继续录制。本实例将介绍继续录音的操作方法。

操练 + 视频	——续录：继续之前没有录完的歌曲	
素材文件	素材 \ 第 5 章 \ 音频 4.sesx	扫描封底文泉云盘的二维码获取资源
效果文件	效果 \ 第 5 章 \ 音频 4.sesx	
视频文件	视频 \ 第 5 章 \5.2.5 续录：继续之前没有录完的歌曲 .mp4	

第 5 章 音频录制：学习音频制作的录音技巧

- 步骤 01：按【Ctrl + O】组合键，打开一个项目文件，如图 5-41 所示。
- 步骤 02：在轨道 1 中，将时间线定位到需要开始录制歌曲的位置，然后单击"录制准备"按钮，准备录音，如图 5-42 所示。

图 5-41　打开一个项目文件

图 5-42　定位录制歌曲的位置

- 步骤 03：单击"编辑器"窗口下方的"录制"按钮，开始录制音乐，待音乐录制完成后，单击"停止"按钮，即可完成音乐的录制操作，如图 5-43 所示。

图 5-43　完成音乐的录制操作

5.2.6　穿插：修复混合音乐的唱错部分

在 Audition 2020 工作界面中，不仅可以在单轨编辑器中使用穿插录音功能，还可以在多轨音乐中使用穿插录音功能，该功能非常强大。本实例将介绍多轨穿插录音的方法。

操练 + 视频	——穿插：修复混合音乐的唱错部分	
素材文件	素材\第 5 章\音乐 5.sesx	扫描封底文泉云盘的二维码获取资源
效果文件	效果\第 5 章\音乐 5.sesx	
视频文件	视频\第 5 章\5.2.6 穿插：修复混合音乐的唱错部分.mp4	

- 步骤 01：按【Ctrl + O】组合键，打开一个项目文件，如图 5-44 所示。

步骤02：运用时间选择工具，在轨道2中选择穿插录音的部分，如图5-45所示。

图5-44 打开一个项目文件

图5-45 选择需要穿插录音的部分

> **专家指点**　在Audition 2020软件的多轨编辑器中，穿插录音使用得比较频繁，因为录完多段歌曲文件后，在听的过程中会发现某几句唱得不好，希望重新录得更好，但如果全部重新录就比较麻烦，此时可以使用穿插录音功能对中间唱错的几句歌词进行重新录制，该功能可以提高音乐制作效率。

步骤03：单击轨道2中的"录制准备"按钮，使其呈红色显示，然后单击"录制"按钮，开始重新录制音乐，修复唱错的音乐部分，如图5-46所示。

步骤04：待歌曲录制完成后，单击"停止"按钮，停止录音，如图5-47所示。

图5-46 修复唱错的音乐部分

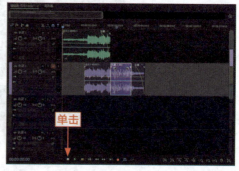

图5-47 单击"停止"按钮

步骤05：在轨道2中的时间选区中，可以查看重录的歌曲音波效果，如图5-48所示。

图5-48 查看重录的歌曲音波效果

第三篇

录音处理

CHAPTER 06 第 6 章 音频编辑：解析编辑音乐文件的方法

~ 学习提示 ~

Audition 2020 软件具有非常强大的音乐编辑功能，经过适当处理和编辑过的音乐素材，音质会更加完美。本章主要介绍单轨音频的简单编辑和操作方法，从选择音频文件和了解编辑工具的使用方法等方面进行了详细的说明和演示。

~ 本章案例导航 ~

- 选择：选取音频文件的操作方法
- 工具：了解编辑工具的使用方法

6.1 选择：选取音频文件的操作方法

Audition 2020 工作界面向读者提供了多种选择音频文件的方法，包括全选音频文件、选中声轨内的全部素材、选中声轨至结束的素材以及取消音频的选择操作等。本节主要向读者介绍选择音频文件的操作方法。

6.1.1 全选：选取整段音频文件进行编辑

在 Audition 2020 工作界面中，如果需要对整段音频文件进行编辑操作，就需要全选音频文件。本实例将介绍全选音频文件的操作方法。

操练+视频	——全选：选取整段音频文件进行编辑	
素材文件	素材\第 6 章\音乐 1.mp3	扫描封底文泉云盘的二维码获取资源
效果文件	无	
视频文件	视频\第 6 章\6.1.1 全选：选取整段音频文件进行编辑.mp4	

- 步骤 01：按【Ctrl + O】组合键，打开一段音频素材，如图 6-1 所示。
- 步骤 02：在菜单栏中选择"编辑"|"选择"|"全选"命令，如图 6-2 所示。
- 步骤 03：执行操作后，即可选择整段音频文件，如图 6-3 所示。

CHAPTER 06

第 6 章 音频编辑：解析编辑音乐文件的方法

图 6-1 打开一段音频素材

图 6-2 选择"全选"命令

图 6-3 选择整段音频文件

6.1.2 全选：选中声轨中的所有素材

在多轨编辑器中，可以根据需要选择相应声轨中所有的音乐素材，然后对选择的素材进行编辑操作。本实例将介绍选中声轨内的全部素材的操作方法。

操练 + 视频	——全选：选中声轨中的所有素材	
素材文件	素材 \ 第 6 章 \ 音乐 2.sesx	扫描封底文泉云盘的二维码获取资源
效果文件	无	
视频文件	视频 \ 第 6 章 \6.1.2 全选：选中声轨中的所有素材 .mp4	

🎵 步骤 01：按【Ctrl + O】组合键，打开一个项目文件，选择轨道 2，如图 6-4 所示。

🎵 步骤 02：在菜单栏中，选择"编辑"|"选择"|"所选轨道内的所有剪辑"命令，如图 6-5 所示。

🎵 步骤 03：执行操作后，即可选择轨道 2 中的所有素材文件，如图 6-6 所示。

图 6-4 打开一个项目文件　　　　图 6-5 选择"所选轨道内的所有剪辑"命令

图 6-6 选择轨道 2 中的所有素材文件

6.1.3 选择：选中声轨直到结束的素材

在 Audition 2020 工作界面中，可以选择时间线后面的所有音乐文件。本实例将介绍选中声轨至结束的素材的操作方法。

操练 + 视频	——选择：选中声轨直到结束的素材	
素材文件	素材 \ 第 6 章 \ 音乐 3.sesx	扫描封底文泉云盘的二维码获取资源
效果文件	无	
视频文件	视频 \ 第 6 章 \6.1.3 选择：选中声轨直到结束的素材 .mp4	

步骤01：按【Ctrl + O】组合键，打开一个项目文件，在轨道 1 中将时间线定位到第 1 段音乐的后面，如图 6-7 所示。

步骤02：在菜单栏中，选择"编辑"|"选择"|"直到所选轨道末尾的剪辑"命令，如图 6-8 所示。

第 6 章 音频编辑：解析编辑音乐文件的方法

图 6-7　将时间线定位到第 1 段音乐的后面

图 6-8　选择"直到所选轨道末尾的剪辑"命令

> **专家指点**　除了使用上述方法可以执行"直到所选轨道末尾的剪辑"命令外，还可以按【Ctrl + Alt + T】组合键执行该命令。

步骤 03：执行操作后，在轨道 1 中时间线后面的所有音乐素材都将呈选中状态，如图 6-9 所示。

图 6-9　时间线后面的所有音乐素材都将呈选中状态

6.1.4　选择：单选时间线后的下一个素材

在 Audition 2020 中，可以单独选择时间线后的第 1 段音乐素材。本实例将介绍选中声轨内下一个素材的操作方法。

操练 + 视频	——选择：单选时间线后的下一个素材	
素材文件	素材\第 6 章\音乐 4\音乐 4.sesx	扫描封底文泉云盘的二维码获取资源
效果文件	无	
视频文件	视频\第 6 章\6.1.4　选择：单选时间线后的下一个素材.mp4	

步骤 01：按【Ctrl + O】组合键，打开一个项目文件，将时间线定位到第一段素材的后面，然后选择轨道 2，如图 6-10 所示。

步骤 02：在菜单栏中，选择"编辑"|"选择"|"所选轨道内的下一个剪辑"命令，如图 6-11 所示。

步骤 03：执行操作后，即可选择时间线后的第一段音乐素材，如图 6-12 所示，"所选轨道内的下一个剪辑"命令是以时间线为起点开始进行选择的。

图 6-10　定位时间线的位置　　　　图 6-11　选择"所选轨道内的下一个剪辑"命令

图 6-12　选择时间线后的第一段音乐素材

| 专家指点 | 除了使用上述方法可以执行"所选轨道内的下一个剪辑"命令外，还可以按英文状态下的【.】键执行该命令。 |

6.1.5　取消：取消音乐全选的操作方法

在 Audition 2020 中，当对所有音乐编辑完成后，此时可以取消音乐的全选操作。本实例将介绍取消全选音乐的操作方法。

操练 + 视频	——取消：取消音乐全选的操作方法	
素材文件	素材 \ 第 6 章 \ 音乐 5.sesx	扫描封底文泉云盘的二维码获取资源
效果文件	无	
视频文件	视频 \ 第 6 章 \6.1.5 取消：取消音乐全选的操作方法 .mp4	

 步骤01：按【Ctrl + O】组合键，打开一个项目文件，此时音频文件已为全选状态，如图 6-13 所示。

 步骤02：在菜单栏中，选择"编辑"|"选择"|"取消全选"命令，如图 6-14 所示。

第 6 章 音频编辑：解析编辑音乐文件的方法

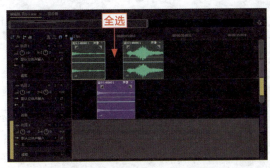

图 6-13　音频文件已为全选状态

图 6-14　选择"取消全选"命令

🎵 **步骤 03**：执行操作后，即可取消对所有音乐文件的选择操作，此时音乐文件呈相应颜色显示，如图 6-15 所示。

图 6-15　取消所有音乐文件的选择操作

> **专家指点**　除了使用上述方法可以取消全选音乐外，还可以按【Ctrl + Shift + A】组合键，或者在多轨编辑器中的空白位置单击鼠标左键，即可取消全选音乐对象。

6.2　工具：了解编辑工具的使用方法

Audition 2020 工作界面提供了移动工具、切割工具、滑动工具以及时间选区工具来编辑音频文件。本节主要介绍音频编辑工具的使用和操作方法。

6.2.1　移动：运用移动工具移动音频文件

在 Audition 2020 工作界面中，运用移动工具可以对音频文件进行移动操作。本实例将介绍移动音频文件的操作方法。

操练+视频	——移动:运用移动工具移动音频文件	
素材文件	素材\第6章\音乐6.sesx	扫描封底文泉云盘的二维码获取资源
效果文件	效果\第6章\音乐6.sesx	
视频文件	视频\第6章\6.2.1 移动:运用移动工具移动音频文件.mp4	

步骤01:按【Ctrl + O】组合键,打开一个项目文件,如图6-16所示。

步骤02:在工具栏中选取移动工具 ,如图6-17所示。

> **专家指点** 除了使用上述方法可以选取移动工具外,还可以按【V】键,直接切换至移动工具状态。

图6-16 打开一个项目文件

图6-17 选取移动工具

步骤03:在轨道2中的音乐素材上单击鼠标左键,选择该素材,如图6-18所示。

步骤04:在选择的音乐素材上按住鼠标左键将其拖曳至轨道1中的后方位置,即可移动音乐素材,如图6-19所示。

图6-18 轨道2中的音乐素材

图6-19 移动音乐素材的位置

6.2.2 切割:运用切割工具切割音频文件

在Audition 2020中,使用切割工具可以将一段音频文件切割为好几部分,然后分别

对各部分的音频进行编辑操作。本实例将介绍切割音频文件的操作方法。

操练+视频	——切割：运用切割工具切割音频文件	
素材文件	素材\第6章\音乐7.sesx	扫描封底文泉云盘的二维码获取资源
效果文件	效果\第6章\音乐7.sesx	
视频文件	视频\第6章\6.2.2 切割：运用切割工具切割音频文件.mp4	

♪ **步骤01**：按【Ctrl + O】组合键，打开一个项目文件，如图6-20所示。
♪ **步骤02**：在工具栏中选取切断所选剪辑工具 ◆ ，如图6-21所示。

图6-20 打开一个项目文件　　　　　图6-21 选取切断所选剪辑工具

♪ **步骤03**：在轨道1中，将鼠标移至音乐的相应时间位置，单击鼠标左键，即可切割音乐素材，此时音乐素材的中间显示一条切割线，表示音乐已经被切断，如图6-22所示。
♪ **步骤04**：选取移动工具 ▶ ，将切割后的第二段音乐移动至轨道2中的适当位置，如图6-23所示。

图6-22 切割音乐素材　　　　　图6-23 移动切割后的音乐素材

6.2.3 滑动：运用滑动工具移动音乐文件

在Audition 2020工作界面中，运用滑动工具可以移动音乐文件中的内容，该操作不会移动音乐文件的整体位置。本实例将介绍运用滑动工具移动音乐内容的操作方法。

操练+视频	——滑动：运用滑动工具移动音乐文件	
素材文件	素材 \ 第 6 章 \ 音乐 8.sesx	扫描封底文泉云盘的二维码获取资源
效果文件	效果 \ 第 6 章 \ 音乐 8.sesx	
视频文件	视频 \ 第 6 章 \6.2.3 滑动：运用滑动工具移动音乐文件 .mp4	

步骤 01：按【Ctrl + O】组合键，打开一个项目文件，如图 6-24 所示。

图 6-24　打开一个项目文件

> **专家指点**　在 Audition 2020 工作界面中，滑动工具只能移动切割过的音乐文件的内容，对没有切割过的音乐文件无效。

步骤 02：在工具栏中选取滑动工具 ，如图 6-25 所示。

步骤 03：将鼠标移至音乐素材上，此时鼠标指针呈 形状，如图 6-26 所示。

图 6-25　选取滑动工具　　　　　图 6-26　将鼠标移至音乐素材上

步骤 04：按住鼠标左键并向右拖拽，将隐藏的音乐内容拖显出来，此时音频文件的音波有所变化，如图 6-27 所示，这样就完成了使用滑动工具移动音乐内容的操作。

图 6-27　使用滑动工具移动音乐内容

第 6 章 音频编辑：解析编辑音乐文件的方法

6.2.4 选区：运用时间选区工具选择音乐

在 Audition 2020 工作界面中，运用时间选区工具可以选择音乐文件中的高音部分。本实例将介绍运用时间选区工具选择部分音乐的操作方法。

操练 + 视频——选区：运用时间选区工具选择音乐

素材文件	素材\第 6 章\音乐 9.mp3	扫描封底文泉云盘的二维码获取资源
效果文件	无	
视频文件	视频\第 6 章\6.2.4 选区：运用时间选区工具选择音乐.mp4	

步骤 01：按【Ctrl + O】组合键，打开一段音频素材，如图 6-28 所示。

步骤 02：在工具栏中选取时间选择工具 I，如图 6-29 所示。

图 6-28　打开一段音频素材

图 6-29　选取时间选择工具

步骤 03：将鼠标移至音频轨道中的合适位置，按住鼠标左键并向右拖曳，即可选择音乐中的相应部分，如图 6-30 所示。

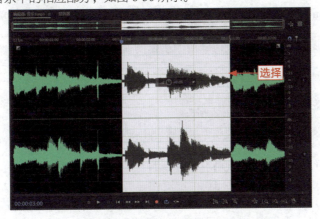
图 6-30　选择音乐中的相应部分

CHAPTER 07 第 7 章 剪辑音乐：修正录制完成的声音文件

~ 学习提示 ~

在对单轨和多轨的简单编辑学习完之后，本章将进阶对高级编辑单轨音频的方法进行介绍，主要包括复制与剪辑音频文件、删除音频文件、标记音频文件等内容。

通过本章的学习，读者将能更快地掌握剪辑音频文件的操作方法。

~ 本章案例导航 ~

- 简化：编辑音频文件的操作方法
- 标记：快速查看音频文件的内容

7.1 简化：编辑音频文件的操作方法

复制是简化音频编辑的有效方式之一，在编辑音乐的过程中，有与上部分相同的音频部分时，就可以使用复制功能来避免重复的编辑工作。本节主要介绍复制与剪辑音频文件的操作方法。

7.1.1 剪切：剪切歌曲中录错的音乐片段

在 Audition 2020 工作界面中，可以针对歌曲中录错的音乐片段进行剪切操作。

操练＋视频	——剪切：剪切歌曲中录错的音乐片段	
素材文件	素材 \ 第 7 章 \ 音乐 1.mp3	扫描封底文泉云盘的二维码获取资源
效果文件	效果 \ 第 7 章 \ 音乐 1.mp3	
视频文件	视频 \ 第 7 章 \7.1.1 剪切：剪切歌曲中录错的音乐片段 .mp4	

- 步骤 01：按【Ctrl + O】组合键，打开一段音乐素材，如图 7-1 所示。
- 步骤 02：在"编辑器"窗口中选择需要剪切的音乐片段，如图 7-2 所示。
- 步骤 03：在菜单栏中选择"编辑"|"剪切"命令，如图 7-3 所示。
- 步骤 04：执行操作后，即可剪切选择的音乐片段，如图 7-4 所示。

第 7 章 剪辑音乐：修正录制完成的声音文件

图 7-1 打开一段音频素材

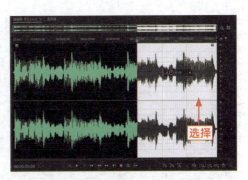

图 7-2 选择需要剪切的音频片段

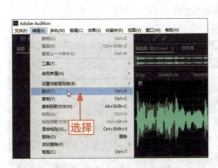

图 7-3 选择"剪切"命令

图 7-4 剪切选择的音乐片段

> **专家指点** 除了使用上述方法可以剪切选择的音频片段外，还可以按【Ctrl + X】组合键快速对音频片段进行剪切操作。

7.1.2 复制：运用复制命令复制音乐文件

复制音乐文件是指将一个音乐文件复制到另一个音乐文件上进行操作。复制音乐文件的具体方法是：在打开的音频文件中，选择音频轨道上的音乐素材片段，选择"编辑"|"复制"命令，如图 7-5 所示。

图 7-5 选择"复制"命令

7.1.3 复制：用复制命令复制一份新文件

在 Audition 2020 工作界面中，可以将复制的音乐片段放置到一个新的空白音频文件中。本实例将介绍复制为新文件的操作方法。

操练+视频	——复制：用复制命令复制一份新文件	
素材文件	素材 \ 第 7 章 \ 音乐 2.mp3	扫描封底文泉云盘的二维码获取资源
效果文件	效果 \ 第 7 章 \ 音乐 2.wav	
视频文件	视频 \ 第 7 章 \7.1.3 复制：用复制命令复制一份新文件 .mp4	

🎵 步骤 01：按【Ctrl + O】组合键，打开一段音频素材，如图 7-6 所示。
🎵 步骤 02：在"编辑器"窗口中选择需要复制为新文件的音乐片段，如图 7-7 所示。

图 7-6 打开一段音频素材

图 7-7 选择需要复制为新文件的音乐片段

🎵 步骤 03：在菜单栏中选择"编辑"|"复制到新文件"命令，如图 7-8 所示。
🎵 步骤 04：执行操作后，即可将选择的音乐片段复制为新文件，如图 7-9 所示。

图 7-8 选择"复制到新文件"命令

图 7-9 将选择的音乐片段复制为新文件

> **专家指点** 在 Audition 2020 中，将音乐复制为新文件后，此时在"编辑器"窗口的名称处将显示"未命名 1"的字样，表示是软件新建的音乐文件。

7.1.4 粘贴：运用粘贴命令粘贴音频文件

在 Audition 2020 工作界面中，粘贴音频的操作是比较频繁的，使用该操作可以为用户编辑音乐时节省时间。本实例将介绍粘贴音频的操作方法。

操练＋视频	——粘贴：运用粘贴命令粘贴音频文件	
素材文件	素材\第 7 章\音乐 3.mp3	扫描封底文泉云盘的二维码获取资源
效果文件	效果\第 7 章\音乐 3.mp3	
视频文件	视频\第 7 章\7.1.4 粘贴：运用粘贴命令粘贴音频文件 .mp4	

🎵 步骤 01：按【Ctrl + O】组合键，打开一段音频素材，如图 7-10 所示。
🎵 步骤 02：在"编辑器"窗口中选择需要复制的音乐片段，如图 7-11 所示。

图 7-10 打开一段音频素材　　　　　　图 7-11 选择需要复制的音乐片段

🎵 步骤 03：在菜单栏中，选择"编辑"|"复制"命令，复制音乐片段，如图 7-12 所示。
🎵 步骤 04：在"编辑器"窗口中选中需要粘贴音乐的位置，如图 7-13 所示。

图 7-12 选择"复制"命令　　　　　　图 7-13 定位时间线的位置

🎵 步骤 05：在菜单栏中选择"编辑"|"粘贴"命令，如图 7-14 所示。
🎵 步骤 06：执行操作后，即可在时间线位置粘贴音乐片段，效果如图 7-15 所示。

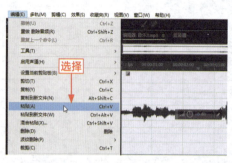

图7-14 选择"粘贴"命令　　　　　图7-15 在时间线位置粘贴音乐片段

> **专家指点**　除了使用上述方法可以粘贴音乐片段外，还可以按【Ctrl + V】组合键对部分音乐片段进行快速粘贴操作。

7.1.5 粘贴：用粘贴命令粘贴一份新文件

在 Audition 2020 工作界面中，还可以将音乐片段粘贴到新的音乐文件中。本实例将介绍粘贴为新文件的操作方法。

操练 + 视频	——粘贴：用粘贴命令粘贴一份新文件	
素材文件	素材 \ 第 7 章 \ 音乐 4.mp3	扫描封底文泉云盘的二维码获取资源
效果文件	效果 \ 第 7 章 \ 音乐 4.wav	
视频文件	视频 \ 第 7 章 \7.1.5 粘贴：用粘贴命令粘贴一份新文件 .mp4	

🎵 步骤 01：按【Ctrl + O】组合键，打开一段音频素材，如图 7-16 所示。
🎵 步骤 02：在"编辑器"窗口中，选择需要复制的音乐片段，如图 7-17 所示。

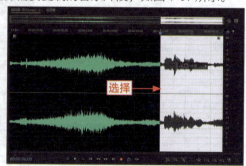

图7-16 打开一段音频素材　　　　　图7-17 选择需要复制的音乐片段

CHAPTER 07

第 7 章 剪辑音乐：修正录制完成的声音文件

> **专家指点**　在"编辑器"窗口中选择的音乐片段上单击鼠标右键，在弹出的快捷菜单中选择"复制"选项，也可以复制选择的音乐文件。

- 步骤 03：在菜单栏中，选择"编辑"|"复制"命令，复制选择的音乐片段；再选择"编辑"|"粘贴到新文件"命令，如图 7-18 所示。
- 步骤 04：执行操作后，即可将复制的音乐片段粘贴到一个新的音频文件中，此时"编辑器"窗口的名称处将显示"未命名 2"，如图 7-19 所示。

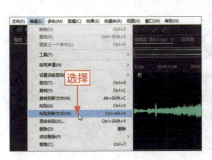

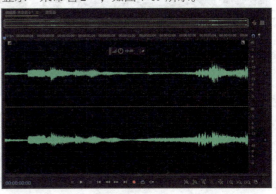

图 7-18　选择"粘贴到新文件"命令　　　图 7-19　将复制的音乐片段粘贴到一个新的音频文件中

7.1.6　混合式：用混合式粘贴修改音频文件

在 Audition 2020 工作界面中，混合式粘贴是指在已有的音频文件上进行音乐的粘贴操作，可以对音频的部分属性进行混合修改。本实例将介绍混合式粘贴音频文件的操作方法。

操练 + 视频	——混合式：用混合式粘贴修改音频文件	
素材文件	素材 \ 第 7 章 \ 音乐 5.mp3	扫描封底文泉云盘的二维码获取资源
效果文件	效果 \ 第 7 章 \ 音乐 5.mp3	
视频文件	视频 \ 第 7 章 \7.1.6 混合式：用混合式粘贴修改音频文件 .mp4	

- 步骤 01：按【Ctrl + O】组合键，打开一段音频素材，如图 7-20 所示。
- 步骤 02：在"编辑器"窗口中选择需要复制的音乐片段，如图 7-21 所示。
- 步骤 03：在菜单栏中，选择"编辑"|"复制"命令，复制选择的音乐片段；然后再选择"编辑"|"混合粘贴"命令，如图 7-22 所示。
- 步骤 04：执行操作后，弹出"混合式粘贴"对话框，如图 7-23 所示。
- 步骤 05：在其中设置各参数，然后选中"反转已复制的音频"复选框，如图 7-24 所示。
- 步骤 06：设置完成后，单击"确定"按钮，即可对音乐片段进行混合式粘贴操作，此时"编辑器"窗口中音乐的音波有所变化，如图 7-25 所示。

图 7-20　打开一段音频素材

图 7-21　选择需要复制的音乐片段

图 7-22　选择"混合粘贴"命令

图 7-23　弹出"混合式粘贴"对话框

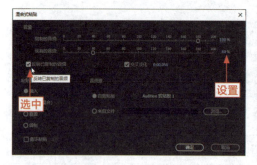
图 7-24　在其中设置各参数

图 7-25　对音乐片段进行混合式粘贴操作

7.1.7　裁剪：根据用户需要裁剪音乐片段

在 Audition 2020 工作界面中，可根据需要对音乐片段进行裁剪操作，使制作的音乐更加符合用户的需求。本实例将介绍裁剪音频文件的操作方法。

操练 + 视频	——裁剪：根据用户需要裁剪音乐片段	
素材文件	素材 \ 第 7 章 \ 音乐 6.mp3	扫描封底文泉云盘的二维码获取资源
效果文件	效果 \ 第 7 章 \ 音乐 6.mp3	
视频文件	视频 \ 第 7 章 \7.1.7 裁剪：根据用户需要裁剪音乐片段 .mp4	

● 步骤 01：按【Ctrl + O】组合键，打开一段音频素材，如图 7-26 所示。
● 步骤 02：在"编辑器"窗口中选择需要裁剪的音乐片段，如图 7-27 所示。

图 7-26　打开一段音频素材

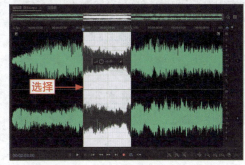

图 7-27　选择需要裁剪的音乐片段

● 步骤 03：在菜单栏中，选择"编辑"|"裁剪"命令，如图 7-28 所示。
● 步骤 04：执行操作后，即可裁剪选择的音乐片段，如图 7-29 所示。

图 7-28　选择"裁剪"命令

图 7-29　裁剪选择的音乐片段

7.1.8　删除：删除音频文件中不讨喜的片段

在 Audition 2020 工作界面中，可以对音乐中不喜欢的片段进行删除操作，该功能在制作手机铃声时被用户频繁使用。本实例将介绍删除音频文件的操作方法。

操练 + 视频	——删除：删除音频文件中不讨喜的片段	
素材文件	素材\第 7 章\音乐 7.mp3	扫描封底文泉云盘的二维码获取资源
效果文件	效果\第 7 章\音乐 7.mp3	
视频文件	视频\第 7 章\7.1.8 删除：删除音频文件不讨喜的片段 .mp4	

● 步骤 01：按【Ctrl + O】组合键，打开一段音频素材，如图 7-30 所示。
● 步骤 02：在"编辑器"窗口中选择需要删除的音乐片段，如图 7-31 所示。

图 7-30 打开一段音频素材

图 7-31 选择需要删除的音乐片段

专家指点

在 Audition 2020 软件中，还可以通过以下三种方法删除音乐片段。
- 快捷键 1：按【Delete】键，删除音乐片段。
- 快捷键 2：在菜单栏中，选择"编辑"菜单，在弹出的菜单列表中按【D】键，即可删除音乐片段。
- 选项：在"编辑器"窗口中选择的音乐片段上单击鼠标右键，在弹出的快捷菜单中选择"删除"选项，删除音乐片段。

🎵 **步骤 03**：在菜单栏中，选择"编辑"|"删除"命令，如图 7-32 所示。

🎵 **步骤 04**：执行操作后，即可删除选择的音乐片段，在"编辑器"窗口中可以查看剪辑完成的音乐片段，如图 7-33 所示。

图 7-32 选择"删除"命令

图 7-33 删除选择的音乐片段

7.2 标记：快速查看音频文件的内容

在 Audition 2020 软件中，可以为时间线上的音乐素材添加标记点。在编辑音乐的过程中，可以快速地跳到上一个或下一个标记点，来查看所标记的音乐内容。本节主要向读者介绍添加与删除音频标记的操作方法。

7.2.1 添加：在音频文件中添加提示标记

在 Audition 2020 软件中音频的相应位置添加音频标记内容，可以起到提示的作用。

CHAPTER 07
第 7 章 剪辑音乐：修正录制完成的声音文件

操练 + 视频	——添加：在音频文件中添加提示标记	
素材文件	素材 \ 第 7 章 \ 音乐 8.mp3	扫描封底文泉云盘的二维码获取资源
效果文件	效果 \ 第 7 章 \ 音乐 8.mp3	
视频文件	视频 \ 第 7 章 \7.2.1 添加：在音频文件中添加提示标记 .mp4	

步骤 01：按【Ctrl + O】组合键，打开一段音频素材，定位时间线的位置，如图 7-34 所示。

步骤 02：在菜单栏中，选择"编辑"|"标记"|"添加提示标记"命令，如图 7-35 所示。

图 7-34　定位时间线的位置　　　　　图 7-35　选择"添加提示标记"命令

步骤 03：执行操作后，即可在时间线的位置添加一个提示标记，如图 7-36 所示。

步骤 04：用与上面同样的方法，在其他音乐位置再次添加两个提示标记，如图 7-37 所示。

图 7-36　添加一个 Cue 标记　　　　　图 7-37　再次添加两个提示标记

> **专家指点**　除了使用上述方法可以添加提示标记外，还可以在定位时间线的位置后，按【M】键，快速添加提示音乐标记。

7.2.2 子剪辑：掌握添加子剪辑标记的方法

在 Audition 2020 工作界面中，通过子剪辑命令可以在音乐文件中添加子剪辑标记。本实例将介绍添加子剪辑标记的操作方法。

操练 + 视频	——子剪辑：掌握添加子剪辑标记的方法	
素材文件	素材\第 7 章\音乐 9.mp3	扫描封底文泉云盘的二维码获取资源
效果文件	效果\第 7 章\音乐 9.mp3	
视频文件	视频\第 7 章\7.2.2 子剪辑：掌握添加子剪辑标记的方法.mp4	

☯ **步骤 01**：按【Ctrl + O】组合键，打开一段音频素材，定位时间线的位置，如图 7-38 所示。

☯ **步骤 02**：在菜单栏中，选择"编辑"|"标记"|"添加子剪辑标记"命令，如图 7-39 所示。

图 7-38　定位时间线的位置

图 7-39　选择"添加子剪辑标记"命令

☯ **步骤 03**：即可在时间线的位置添加一个子剪辑标记，如图 7-40 所示。

☯ **步骤 04**：再次将时间线定位到音乐的片尾位置，选择"编辑"|"标记"|"添加子剪辑标记"命令，即可在音乐的片尾位置添加一个子剪辑标记，如图 7-41 所示。

图 7-40　添加一个子剪辑标记

图 7-41　在音乐的片尾位置添加子剪辑标记

CHAPTER 07

第 7 章 剪辑音乐：修正录制完成的声音文件

7.2.3　CD 音轨：掌握 CD 音轨标记的添加方法

在 Audition 2020 软件中，还可以根据需要在音乐文件中添加 CD 音轨标记。本实例将介绍添加 CD 音轨标记的操作方法。

操练 + 视频	——CD 音轨：掌握 CD 音轨标记的添加方法	
素材文件	素材 \ 第 7 章 \ 音乐 10.mp3	扫描封底文泉云盘的二维码获取资源
效果文件	效果 \ 第 7 章 \ 音乐 10.mp3	
视频文件	视频 \ 第 7 章 \7.2.3 CD 音轨：掌握 CD 音轨标记的添加方法 .mp4	

步骤 01： 按【Ctrl + O】组合键，打开一段音频素材，定位时间线的位置，如图 7-42 所示。

步骤 02： 在菜单栏中选择"编辑"|"标记"|"添加 CD 音轨标记"命令，如图 7-43 所示。

图 7-42　定位时间线的位置

图 7-43　选择"添加 CD 音轨标记"命令

步骤 03： 执行操作后，即可在音乐片段中添加 CD 音轨标记，如图 7-44 所示。

图 7-44　添加 CD 音轨标记

7.2.4　重命名：修改系统中默认的标记名称

当在音乐片段中添加标记后，如果觉得系统默认的标记名称不合适，可以根据需要对标记的名称进行重命名操作。本实例将介绍重命名标记的操作方法。

操练 + 视频	——重命名：修改系统中默认的标记名称	
素材文件	素材\第7章\音乐11.mp3	扫描封底文泉云盘的二维码获取资源
效果文件	效果\第7章\音乐11.mp3	
视频文件	视频\第7章\7.2.4 重命名：修改系统中默认的标记名称.mp4	

步骤01：按【Ctrl + O】组合键，打开一段音频素材，如图7-45所示。

步骤02：在"编辑器"窗口中，将鼠标移至第1个音乐标记上，单击鼠标右键，在弹出的快捷菜单中选择"重命名标记"选项，如图7-46所示。

图7-45　打开一段音频素材　　　　　图7-46　选择"重命名标记"选项

步骤03：执行操作后，软件自动弹出"标记"面板，此时第1个标记的名称呈可编辑状态，如图7-47所示。

步骤04：选择一种合适的输入法，将标记名称更改为"音乐片段1"，然后按【Enter】键确认操作，如图7-48所示。

图7-47　名称呈可编辑状态　　　　　图7-48　更改后的标记名称

步骤05：此时，"编辑器"窗口中的第1个音乐标记名称已被更改为"音乐片段1"，如图7-49所示，这样就完成了音乐标记的重命名操作。

图7-49　查看已更改的音乐标记名称

7.2.5 删除：删除音乐片段中不重要的标记

如果不再需要音乐片段中的某个标记，此时可以对该音乐标记进行删除操作。本实例将介绍删除选中的音乐标记的操作方法。

操练 + 视频	——删除：删除音乐片段中不重要的标记	
素材文件	素材 \ 第 7 章 \ 音乐 12.mp3	扫描封底文泉云盘的二维码获取资源
效果文件	效果 \ 第 7 章 \ 音乐 12.mp3	
视频文件	视频 \ 第 7 章 \7.2.5 删除：删除音乐片段中不重要的标记 .mp4	

🌀 **步骤 01**：按【Ctrl + O】组合键，打开一段音频素材，如图 7-50 所示。

🌀 **步骤 02**：在"编辑器"窗口中，将鼠标移至第 2 个音乐标记上，单击鼠标右键，在弹出的快捷菜单中选择"删除标记"选项，如图 7-51 所示。

图 7-50 打开一段音频素材

图 7-51 选择"删除标记"选项

🌀 **步骤 03**：执行操作后，即可删除选择的音乐标记，如图 7-52 所示。

图 7-52 删除选择的音乐标记

> **专家指点**：除了使用上述方法可以添加删除音乐标记外，还可以在选择要删除的标记上按【Ctrl+0】组合键，快速删除音乐标记。

CHAPTER 08 第 8 章 音频合成：制作多轨音频的混合音效

~ 学习提示 ~

在 Audition 2020 工作界面中，如果需要编辑多轨音频素材，首先需要在"编辑器"窗口中创建多条音频轨道。本章主要介绍创建多轨声道和合成多轨音乐等知识，希望读者熟练掌握音乐的合成技术。

~ 本章案例导航 ~

- 混音：创建多条混音轨道的方法
- 合成：保存多轨音乐的混音项目

8.1 混音：创建多条混音轨道的方法

在 Audition 2020 软件中编辑多轨音频素材之前，首先需要创建多轨声道，包括单声道、立体声、5.1 音轨、视频轨等。本节主要介绍创建多条混音轨道的操作方法。

8.1.1 单声道：在音乐中添加单声道音轨

在 Audition 2020 软件中，通过"添加单声道音轨"命令可以添加一条单声道音轨，当需要制作多条单声道音乐时，就需要添加多条单声道音轨，然后在音轨上添加制作需要的音乐文件，下面介绍在音乐中添加一条单声道音轨的操作方法。

操练 + 视频	——单声道：在音乐中添加单声道音轨	
素材文件	素材\第 8 章\音乐 1.sesx	扫描封底文泉云盘的二维码获取资源
效果文件	效果\第 8 章\音乐 1.sesx	
视频文件	视频\第 8 章\8.1.1 单声道：在音乐中添加单声道音轨 .mp4	

步骤 01：按【Ctrl + O】组合键，打开一个项目文件，如图 8-1 所示。

步骤 02：在菜单栏中，❶选择"多轨"菜单，在弹出的菜单列表中❷选择"轨道"|"添加单声道音轨"命令，如图 8-2 所示。

步骤 03：执行操作后，即可在"编辑器"窗口中添加一条单声道音轨，如图 8-3 所示。

第8章 音频合成：制作多轨音频的混合音效

步骤04：❶单击"默认立体声输入"右侧的三角按钮 ；❷在弹出的列表框中选择"单声道"选项，在弹出的子菜单中，❸可根据需要选择相应的单声道输入设备，如图8-4所示，即可完成单声道音轨的添加。

图 8-1　打开一个项目文件

图 8-2　选择"添加单声道音轨"命令

图 8-3　添加一条单声道音轨

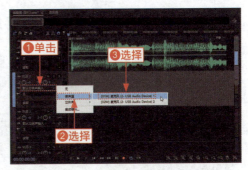

图 8-4　选择相应的单声道输入设备

> **专家指点**　除了使用上述方法可以添加单声道音轨外，还可以在"多轨"菜单下依次按键盘上的【T】【M】键，添加单声道音轨。

8.1.2　立体声：创建双立体音轨的混音项目

在 Audition 2020 软件中，通过"添加立体声音轨"命令可以添加一条立体声轨道，当需要在混音项目中制作多个立体声音乐文件时，就需要添加立体声音轨。下面介绍创建双立体音轨的混音项目的操作方法。

操练+视频	——立体声：创建双立体音轨的混音项目	
素材文件	素材\第8章\音乐2\音乐2.sesx	扫描封底文泉云盘的二维码获取资源
效果文件	效果\第8章\音乐2.sesx	
视频文件	视频\第8章\8.1.2 立体声：创建双立体音轨的混音项目.mp4	

步骤 01：按【Ctrl + O】组合键，打开一个项目文件，如图 8-5 所示。

步骤 02：在菜单栏中，选择"多轨"菜单，在弹出的菜单列表中选择"轨道"｜"添加立体声音轨"命令，即可在"编辑器"窗口中添加一条立体声音轨，如图 8-6 所示。

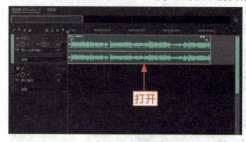 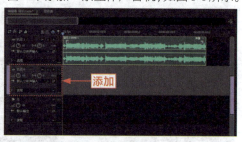

图 8-5　打开一个项目文件　　　　　　　图 8-6　添加一条立体声音轨

8.1.3　5.1 音轨：在音乐中添加 5.1 音乐轨道

在 Audition 2020 软件中，通过"添加 5.1 音轨"命令可以添加一条 5.1 声音轨道，当需要在混音项目中制作 5.1 声道的音乐文件时，就需要创建 5.1 音乐轨道，下面介绍在项目中添加 5.1 音乐轨道的操作方法。

操练+视频	——5.1 音轨：在音乐中添加 5.1 音乐轨道	
素材文件	素材\第 8 章\音乐 3.sesx	扫描封底文泉云盘的二维码获取资源
效果文件	效果\第 8 章\音乐 3.sesx	
视频文件	视频\第 8 章\8.1.3　5.1 音轨：在音乐中添加 5.1 音乐轨道.mp4	

步骤 01：按【Ctrl + O】组合键，打开一个项目文件，如图 8-7 所示。

步骤 02：在菜单栏中，选择"多轨"菜单，在弹出的菜单列表中选择"轨道"｜"添加 5.1 音轨"命令，即可在"编辑器"窗口中添加一条 5.1 音轨，如图 8-8 所示。

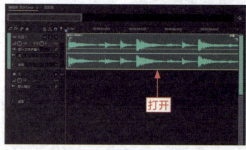

图 8-7　打开一个项目文件　　　　　　　图 8-8　添加一条 5.1 音轨

步骤 03：❶单击"主"右侧的三角按钮　；❷在弹出的列表框中选择"5.1"｜"默认"选项，如图 8-9 所示。

CHAPTER 08
第 8 章 音频合成：制作多轨音频的混合音效

🎵 **步骤 04**：执行操作后，即可设置 5.1 环绕声输出方式，如图 8-10 所示，完成 5.1 音乐轨道的添加操作。

图 8-9　选择"默认"选项　　　　　　　图 8-10　设置 5.1 环绕声输出方式

> **专家指点**　在 Audition 2020 工作界面的"多轨"菜单下依次按键盘上的【T】【5】键，也可以快速在多轨编辑器中新建一个 5.1 音轨。

8.1.4　总音轨：添加灵活有效的混响音效

在 Audition 2020 软件中，为了在多轨编辑器中更加灵活有效地使用单声道混响音效，可以将混响效果添加到单声道总音轨，当需要将单声道音轨传送到单声道总音轨时，就需要在 Audition 中新建一条单声道总音轨，下面介绍创建单声道总音轨的操作方法。

操练 + 视频	——总音轨：添加灵活有效的混响音效	
素材文件	素材 \ 第 8 章 \ 音乐 4 \ 音乐 4.sesx	扫描封底文泉云盘的二维码获取资源
效果文件	效果 \ 第 8 章 \ 音乐 4.sesx	
视频文件	视频 \ 第 8 章 \ 8.1.4 总音轨：添加灵活有效的混响音效 .mp4	

🎵 **步骤 01**：按【Ctrl + O】组合键，打开一个项目文件，如图 8-11 所示。

🎵 **步骤 02**：选择"多轨"|"轨道"|"添加单声道总音轨"命令，即可添加一条单声道总音轨，如图 8-12 所示。

图 8-11　打开一个项目文件　　　　　　图 8-12　添加一条单声道总音轨

8.1.5 总音轨：制作大型音乐的立体声效

在 Audition 2020 软件中，通过"添加立体声总音轨"命令可以添加一条立体声总线声音轨道，当制作的混音项目中有多个立体声音乐文件时，可以创建一个立体声总音轨，为立体声音源提供环绕声环境。下面介绍添加立体声总音轨的操作方法。

操练 + 视频	——总音轨：制作大型音乐的立体声效	
素材文件	素材\第 8 章\音乐 5\音乐 5.sesx	扫描封底文泉云盘的二维码获取资源
效果文件	效果\第 8 章\音乐 5.sesx	
视频文件	视频\第 8 章\8.1.5 总音轨：制作大型音乐的立体声效.mp4	

步骤 01：按【Ctrl + O】组合键，打开一个项目文件，如图 8-13 所示。

步骤 02：选择"多轨"|"轨道"|"添加立体声总音轨"命令，即可添加一条立体声总音轨，如图 8-14 所示。

图 8-13 打开一个项目文件　　　　图 8-14 添加一条立体声总音轨

步骤 03：❶单击"主"右侧的三角按钮，在弹出的列表框中❷选择"总音轨"|"添加总音轨"|"立体声"选项，如图 8-15 所示，也可以快速添加一条立体声总音轨。

图 8-15 选择"立体声"选项

> **专家指点**　除了使用上述方法可以添加立体声总音轨外，还可以在键盘上按【Alt + B】组合键快速添加一条立体声总音轨。

CHAPTER 08

第 8 章 音频合成：制作多轨音频的混合音效

8.1.6 5.1 总音轨：制作用于影院的音轨轨道

5.1 声道是指中央声道，前置左、右声道，后置左、右环绕声道，及所谓的 0.1 声道重低音声道。在 Audition 2020 软件中，通过"添加 5.1 总音轨"命令可以添加一条 5.1 总线声音轨道，当制作的混音文件需要应用于影院等大型场景中时，需要在 Audition 中添加 5.1 总音轨，将声音传送到 5.1 总音轨中，下面介绍添加 5.1 总音轨的操作方法。

操练 + 视频	——5.1 总音轨：制作用于影院的音轨轨道	
素材文件	素材\第 8 章\音乐 6\音乐 6.sesx	扫描封底文泉云盘的二维码获取资源
效果文件	效果\第 8 章\音乐 6.sesx	
视频文件	视频\第 8 章\8.1.6 5.1 总音轨：制作用于影院的音轨轨道.mp4	

🎵 步骤 01：按【Ctrl + O】组合键，打开一个项目文件，如图 8-16 所示。

🎵 步骤 02：在菜单栏中，选择"多轨"|"轨道"|"添加 5.1 总音轨"命令，即可添加一条 5.1 总音轨，如图 8-17 所示。

图 8-16 打开一个项目文件

图 8-17 添加一条 5.1 总音轨

🎵 步骤 03：❶单击"主"右侧的三角按钮，在弹出的列表框中❷选择"总音轨"|"添加总音轨"|"5.1"选项，如图 8-18 所示，也可以快速添加一条 5.1 总音轨。

图 8-18 选择"5.1"选项

> **专家指点** 在"多轨"菜单下，依次按键盘上的【T】【K】键也可以快速添加一条 5.1 总音轨。

113

8.1.7 视频轨：通过视频轨导入视频文件

在视频轨中可以放置视频媒体文件，在 Audition 软件中可以一边播放视频一边录制声音，使视频与语音同步录制，如果需要将多个视频依次导入 Audition 2020 软件中，就需要添加视频轨。下面介绍添加视频轨的操作方法。

操练 + 视频	——视频轨：通过视频轨导入视频文件	
素材文件	素材\第8章\音乐7\音乐7.sesx	扫描封底文泉云盘的二维码获取资源
效果文件	效果\第8章\音乐7.sesx	
视频文件	视频\第8章\8.1.7 视频轨：通过视频轨导入视频文件.mp4	

步骤01：按【Ctrl + O】组合键，打开一个项目文件，如图8-19所示。

图 8-19　打开一个项目文件

步骤02：选择"多轨"|"轨道"|"添加视频轨"命令，即可在"编辑器"窗口上方添加一条视频轨，如图8-20所示。

图 8-20　添加一条视频轨

8.1.8 复制轨道：提高制作多轨混音的效率

在 Audition 2020 工作界面中，可根据需要对已选中的轨道进行复制操作，提高制作多轨混音项目的效率。

如果需要在多轨混音项目中制作两条相同属性的轨道，或者制作两段相同的音乐，可

CHAPTER 08

第 8 章 音频合成：制作多轨音频的混合音效

以通过复制轨道的方式来制作音乐，下面介绍复制所选轨道的操作方法。

操练 + 视频	——复制轨道：提高制作多轨混音的效率	
素材文件	素材 \ 第 8 章 \ 音乐 8\ 音乐 8.sesx	扫描封底文泉云盘的二维码获取资源
效果文件	效果 \ 第 8 章 \ 音乐 8.sesx	
视频文件	视频 \ 第 8 章 \8.1.8 复制轨道：提高制作多轨混音的效率 .mp4	

🅢 **步骤 01**：按【Ctrl + O】组合键，打开一个项目文件，选择轨道 1 声轨，如图 8-21 所示。

🅢 **步骤 02**：选择"多轨"|"轨道"|"复制所选轨道"命令，即可复制已选中的轨道 1 声轨，如图 8-22 所示。

图 8-21 打开一个项目文件

图 8-22 复制已选中的轨道 1 声轨

8.1.9 删除轨道：删除不重要的音轨和音乐

在多轨编辑器窗口中，删除轨道是比较常用的操作，可根据需要对轨道中的音轨和音乐进行删除操作，在删除轨道的同时，轨道中的音乐也同时被删除了，对于不再需要的轨道，可以对其进行删除操作，这样可以有序地管理各轨道，下面介绍删除不需要的音轨和音乐的操作方法。

操练 + 视频	——删除轨道：删除不重要的音轨和音乐	
素材文件	素材 \ 第 8 章 \ 音乐 9\ 音乐 9.sesx	扫描封底文泉云盘的二维码获取资源
效果文件	效果 \ 第 8 章 \ 音乐 9.sesx	
视频文件	视频 \ 第 8 章 \8.1.9 删除轨道：删除不重要的音轨和音乐 .mp4	

🅢 **步骤 01**：按【Ctrl + O】组合键，打开一个项目文件，选择轨道 1 声轨，如图 8-23 所示。

🅢 **步骤 02**：选择"多轨"|"轨道"|"删除所选轨道"命令，即可删除选中的轨道 1 声轨，如图 8-24 所示。

图 8-23 选择轨道 1 声轨

图 8-24 删除选中的轨道 1 声轨

> **专家指点** 除了使用上述方法可以删除选中的轨道外，还可以按【Ctrl + Alt + Backspace】组合键，快速执行该命令。

8.2 合成：保存多轨音乐的混音项目

在 Audition 2020 工作界面中，可以将制作的多轨音乐文件混音为一个新的文件进行保存，对多段音乐进行合成、混音操作。在操作过程中，用户不仅可以混音音频文件，还可以将音频文件混音到新建的音轨中。

8.2.1 缩混：将分离的音乐片段进行合成

在多轨音乐中，可以选中音乐中的部分时间选区，然后将这部分的时间混音为新文件进行保存。当需要截取多条轨道中的连续音乐区间时，可以使用"时间选区"命令，将分离的多个音乐片段进行合成输出操作。下面介绍对音乐文件中的时间选区进行缩混的操作方法。

操练 + 视频	——缩混：将分离的音乐片段进行合成	
素材文件	素材 \ 第 8 章 \ 音乐 10\ 音乐 10.sesx	扫描封底文泉云盘的二维码获取资源
效果文件	效果 \ 第 8 章 \ 音乐 10 混音 1.wav	
视频文件	视频 \ 第 8 章 \8.2.1 缩混：将分离的音乐片段进行合成 .mp4	

步骤 01：按【Ctrl + O】组合键，打开一个项目文件，如图 8-25 所示。

步骤 02：在"编辑器"窗口中，选择需要混音为新文件的时间选区，如图 8-26 所示。

步骤 03：在菜单栏中，选择"多轨"|"将会话混音为新文件"|"时间选区"命令，即可将选区内的多轨音乐文件混音为一个新的单轨音频文件，如图 8-27 所示。

第 8 章 音频合成：制作多轨音频的混合音效

图 8-25　打开一个项目文件

图 8-26　选择需要混音为新文件的时间选区

图 8-27　混音为一个新的单轨音频文件

> **专家指点**　除了使用上述方法可以将时间选区混音为新文件外，还可以在"多轨"菜单下依次按键盘上的【M】【S】键快速执行该命令。

8.2.2　缩混：将多段音乐合为一段音乐

在 Audition 2020 工作界面中，还可以将多条音乐轨道中的音乐文件混音为一个新的单轨音乐文件。当需要将整个混音项目中的多轨音乐混音为一个单轨音乐进行编辑时，就需要将整个项目进行缩混操作。下面介绍将多段音乐合为一个音乐文件的操作方法。

操练+视频	——缩混：将多段音乐合为一段音乐	
素材文件	素材\第 8 章\音乐 11\音乐 11.sesx	扫描封底文泉云盘的二维码获取资源
效果文件	效果\第 8 章\音乐 11 混音 1.wav	
视频文件	视频\第 8 章\8.2.2 缩混：将多段音乐合为一段音乐.mp4	

🍎 **步骤01**：按【Ctrl + O】组合键，打开一个项目文件，如图8-28所示。

🍎 **步骤02**：在菜单栏中，选择"多轨"|"将会话混音为新文件"|"整个会话"命令，即可将多轨中的多段音乐文件合并为一个新的音乐文件，如图8-29所示。

图8-28 打开一个项目文件

图8-29 将多段音乐文件合并为一个新的音乐文件

> **专家指点** 除了使用上述方法可以将整个会话混音为新文件外，还可以在"多轨"菜单下依次按键盘上的【M】【E】键快速执行该命令。

8.2.3 合并：将多段音乐合并成新文件

在 Audition 2020 工作界面中，可以将已选中的声轨中的所有音乐片段混音到新建的声轨中，该操作主要是针对声轨进行的音乐合并。当需要将多条声轨中的音乐片段进行合并时，就可以使用"回弹到新建音轨"菜单下的"所选轨道"命令进行操作。下面介绍将多条声轨中的多段音乐进行合并的操作方法。

操练+视频	——合并：将多段音乐合并成新文件	
素材文件	素材 \ 第 8 章 \ 音乐 12\ 音乐 12.sesx	扫描封底文泉云盘的二维码获取资源
效果文件	效果 \ 第 8 章 \ 音乐 12.sesx	
视频文件	视频 \ 第 8 章 \8.2.3 合并：将多段音乐合并成新文件 .mp4	

🍎 **步骤01**：按【Ctrl + O】组合键，打开一个项目文件，选择轨道1，如图8-30所示。

🍎 **步骤02**：选择"多轨"|❶"回弹到新建音轨"|❷"所选轨道"命令，如图8-31所示。

🍎 **步骤03**：执行操作后，即可将所选中的音轨音乐合并到新建的音轨中，如图8-32所示。

CHAPTER 08
第 8 章 音频合成：制作多轨音频的混合音效

图 8-30 打开一个项目文件

图 8-31 选择"所选轨道"命令

图 8-32 合并所选轨道中的音乐

8.2.4 选区：将多段音乐合成音乐铃声

在 Audition 2020 工作界面中，可以将时间选区中已选中的素材进行内部混音，而时间选区内没有选中的素材则不进行内部混音。当时间选区中有一些音乐素材想合并，有一些不想合并的时候，就可以使用"回弹到新建音轨"菜单下的"时间选区内的所选剪辑"命令进行操作。下面介绍将多段音乐作为铃声进行合并的操作方法。

操练 + 视频	——选区：将多段音乐合成音乐铃声	
素材文件	素材 \ 第 8 章 \ 音乐 13\ 音乐 13.sesx	扫描封底文泉云盘的二维码获取资源
效果文件	效果 \ 第 8 章 \ 音乐 13.sesx	
视频文件	视频 \ 第 8 章 \8.2.4 选区：将多段音乐合成音乐铃声 .mp4	

步骤 01：按【Ctrl + O】组合键，打开一个项目文件，如图 8-33 所示。

步骤 02：在"编辑器"窗口中，选择需要进行内部混音的时间选区，如图 8-34 所示。

图 8-33　打开一个项目文件

图 8-34　选择需要进行内部混音的时间选区

> 步骤 03：按住【Ctrl】键的同时，选择时间选区中需要进行内部混音的多段音乐文件，如图 8-35 所示。

> 步骤 04：在菜单栏中，选择"多轨"|"回弹到新建音轨"|"时间选区内的所选剪辑"命令，即可将时间选区内已选中的多段音乐进行混音，如图 8-36 所示。

图 8-35　选择多段音乐文件

图 8-36　将时间选区内已选中的多段音乐进行混音

> **专家指点**　除了使用上述方法可以执行"时间选区内的所选剪辑"命令外，还可以在"多轨"菜单下依次按键盘上的【B】【S】键快速执行该命令。

CHAPTER 09 第 9 章 精修音频：掌握精修音频素材的方法

~ 学习提示 ~

使用 Audition 2020 时，运用多轨创建与编辑音频素材，熟练地掌握多轨音频的编辑与精修操作，可以给用户编辑音频带来极大的方便。本章主要介绍精修多轨中多段音频素材的操作方法，希望读者可以掌握本章内容。

~ 本章案例导航 ~

- 编辑：制作符合用户需求的音频
- 分组：对多个音频片段进行管理
- 伸缩：根据需求对音频进行伸缩
- 特效：设置音频素材的淡入淡出

9.1 编辑：制作符合用户需求的音频

在多轨编辑器中，对音频进行简单的编辑操作，可以使制作的音频更加符合用户的需求。本节主要介绍编辑多轨音频素材的技巧。

9.1.1 音频源：在源文件窗口中修改音频

在 Audition 2020 中编辑多轨音频时，如果对某个音频片段的音频不满意，可以进入该音频片段的源文件窗口进行相应的修改操作。

操练 + 视频	——音频源：在源文件窗口中修改音频	
素材文件	素材 \ 第 9 章 \ 音乐 1\ 音乐 1.sesx	扫描封底文泉云盘的二维码获取资源
效果文件	效果 \ 第 9 章 \ 音乐 1.sesx	
视频文件	视频 \ 第 9 章 \9.1.1 音频源：在源文件窗口中修改音频 .mp4	

步骤 01：按【Ctrl + O】组合键，打开一个项目文件，如图 9-1 所示。

步骤 02：在菜单栏中，选择"剪辑"|"编辑源文件"命令，如图 9-2 所示。

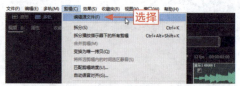

图 9-1 打开一个项目文件　　　　　图 9-2 选择"编辑源文件"命令

> **专家指点** 除了使用上述方法可以打开多轨音频的源文件外，还可以在"剪辑"菜单下按键盘上的【F】键，快速执行该命令。

步骤 03：执行操作后，即可打开该多轨音频的源文件"编辑器"窗口，如图 9-3 所示。

步骤 04：运用时间选区工具选择后半部分音频的音波，向下拖曳"调节振幅"按钮，直至音波为静音状态，然后释放"调节振幅"按钮，此时即可将选择的音频部分调整为静音，如图 9-4 所示。

图 9-3 打开音频的源文件"编辑器"窗口　　　　图 9-4 将选择的音频部分调整为静音

步骤 05：在"文件"面板中双击"音乐 1.sesx"音频文件，即可打开该项目窗口，在其中可以查看已更改为静音后的多轨音频片段，如图 9-5 所示。

图 9-5 查看已更改为静音后的多轨音频片段

第 9 章 精修音频：掌握精修音频素材的方法

9.1.2 拷贝：将声轨中的音频转为拷贝

在 Audition 2020 工作界面中，可以将现有声轨中的音频转换为拷贝文件，作为备份的文件进行存储。本实例将介绍转换为拷贝文件的操作方法。

操练 + 视频	——拷贝：将声轨中的音频转为拷贝	
素材文件	素材 \ 第 9 章 \ 音乐 1\ 音乐 1.sesx	扫描封底文泉云盘的二维码获取资源
效果文件	效果 \ 第 9 章 \ 音乐 1.sesx	
视频文件	视频 \ 第 9 章 \9.1.2 拷贝：将声轨中的音频转为拷贝 .mp4	

步骤 01：按【Ctrl + O】组合键，打开一个项目文件，如图 9-6 所示。
步骤 02：在菜单栏中，选择"剪辑"|"变换为唯一拷贝"命令，如图 9-7 所示。

图 9-6　打开一个项目文件

图 9-7　选择"变换为唯一拷贝"命令

步骤 03：执行操作后，即可将多轨音频变换为拷贝文件，在"文件"面板中将显示变换为拷贝后的"音乐 2 48000 1_1.wav"音频文件，如图 9-8 所示。

图 9-8　显示变换为拷贝后的音频文件

> 专家指点：除了使用上述方法可以执行"转换为唯一拷贝"命令外，还可以在"剪辑"菜单下按键盘上的【Q】键，快速执行该命令。

9.1.3 响度：对音频素材进行匹配响度

在 Audition 2020 工作界面中，可以对多轨中的音频素材进行匹配响度的操作。本实例将介绍匹配音频素材响度的操作方法。

操练 + 视频	——响度：对音频素材进行匹配响度	
素材文件	素材 \ 第 9 章 \ 音乐 3\ 音乐 3.sesx	扫描封底文泉云盘的二维码获取资源
效果文件	效果 \ 第 9 章 \ 音乐 3.sesx	
视频文件	视频 \ 第 9 章 \9.1.3 响度：对音频素材进行匹配响度 .mp4	

🎵 步骤 01：按【Ctrl + O】组合键，打开一个项目文件，如图 9-9 所示。
🎵 步骤 02：在菜单栏中，选择"剪辑"|"匹配剪辑响度"命令，如图 9-10 所示。

图 9-9　打开一个项目文件　　　　　图 9-10　选择"匹配剪辑响度"命令

🎵 步骤 03：执行操作后，弹出"匹配剪辑响度"对话框，如图 9-11 所示。
🎵 步骤 04：单击"匹配到"右侧的下三角按钮，在弹出的列表框中选择"峰值幅度"选项，如图 9-12 所示。

图 9-11　弹出"匹配剪辑响度"对话框　　　图 9-12　选择"峰值幅度"选项

🎵 步骤 05：单击"确定"按钮，即可匹配素材响度。在轨道 1 的左下角显示了匹配响度的参数值，如图 9-13 所示。

图 9-13　显示了匹配响度的参数值

CHAPTER 09
第 9 章 精修音频：掌握精修音频素材的方法

> 专家指点　除了使用上述方法可以执行"匹配剪辑响度"命令外，还可以在"剪辑"菜单下按键盘上的【V】键，快速执行该命令。

9.1.4 颜色：设置轨道素材颜色区分音频

当在多轨编辑器中创建的音频轨道过多时，有时很难区分各轨道中的音频片段，此时可以设置各轨道素材的颜色，以颜色来区分音频素材。本实例将介绍设置素材颜色的操作方法。

操练 + 视频——颜色：设置轨道素材颜色区分音频

素材文件	素材 \ 第 9 章 \ 音乐 4\ 音乐 4.sesx	扫描封底文泉云盘的二维码获取资源
效果文件	效果 \ 第 9 章 \ 音乐 4.sesx	
视频文件	视频 \ 第 9 章 \9.1.4 颜色：设置轨道素材颜色区分音频 .mp4	

♪ 步骤 01：按【Ctrl + O】组合键，打开一个项目文件，选择轨道 1 音频，如图 9-14 所示。

♪ 步骤 02：在菜单栏中，选择"剪辑"|"剪辑 / 组颜色"命令，如图 9-15 所示。

图 9-14　选择轨道 1 音频

图 9-15　选择"剪辑 / 组颜色"命令

♪ 步骤 03：执行操作后，弹出"剪辑颜色"对话框，如图 9-16 所示。

♪ 步骤 04：在该对话框中，在"自定义颜色"选区内，选择洋红色，如图 9-17 所示。

图 9-16　弹出"剪辑颜色"对话框

图 9-17　选择颜色色块

125

步骤 05：单击"确定"按钮，即可设置轨道 1 中的素材颜色为洋红色，如图 9-18 所示。

图 9-18　设置轨道 1 中的素材颜色为洋红色

9.1.5　锁定：使用锁定功能锁定音频素材

在 Audition 2020 工作界面中，使用"锁定时间"功能可以将音频素材锁定在音频轨道上，锁定后的音频素材不能进行移动操作。本实例将介绍锁定音频时间的操作方法。

操练 + 视频	——锁定：使用锁定功能锁定音频素材	
素材文件	素材 \ 第 9 章 \ 音乐 5\ 音乐 5.sesx	扫描封底文泉云盘的二维码获取资源
效果文件	效果 \ 第 9 章 \ 音乐 5.sesx	
视频文件	视频 \ 第 9 章 \9.1.5 锁定：使用锁定功能锁定音频素材 .mp4	

步骤 01：按【Ctrl + O】组合键，打开一个项目文件，选择多轨音频，如图 9-19 所示。

步骤 02：在菜单栏中，选择"剪辑"|"锁定时间"命令，如图 9-20 所示。

图 9-19　选择多轨音频

图 9-20　选择"锁定时间"命令

步骤 03：执行操作后，即可锁定音频素材的时间，此时轨道 1 左下方将显示一个锁定标记，如图 9-21 所示。

第 9 章 精修音频：掌握精修音频素材的方法

图 9-21　左下方将显示一个锁定标记

9.2　分组：对多个音频片段进行管理

在 Audition 2020 工作界面中，可以对多轨编辑器中的多个音频片段进行编组操作，这样可以方便一次性对多段音频进行相应的编辑操作。

9.2.1　编组：对多段音频素材进行编组

在 Audition 2020 工作界面中，使用"编组素材"命令可以对多轨编辑器中的多段音频素材进行编组操作。本实例将介绍编组素材的操作方法。

操练 + 视频	——编组：对多段音频素材进行编组	
素材文件	素材 \ 第 9 章 \ 音乐 6\ 音乐 6.sesx	扫描封底文泉云盘的二维码获取资源
效果文件	效果 \ 第 9 章 \ 音乐 6.sesx	
视频文件	视频 \ 第 9 章 \9.2.1　编组：对多段音频素材进行编组 .mp4	

步骤 01：按【Ctrl + O】组合键，打开一个项目文件，选择音频素材，如图 9-22 所示。

图 9-22　选择需要编组的多段音频素材

⬢ 步骤 02：在菜单栏中，选择"剪辑"|"分组"|"将剪辑分组"命令，如图 9-23 所示。

⬢ 步骤 03：执行操作后，即可对多段音频素材进行编组处理，被编组后的音频素材音波呈蓝色显示，在音频的左下角会显示一个编组标记，如图 9-24 所示，完成音频的编组操作。

图 9-23 选择"将剪辑分组"命令

图 9-24 对多段音频素材进行编组处理

9.2.2 挂起：单独移动挂起编组的音频

在 Audition 2020 工作界面中，对于已编组的音频素材可以进行挂起编组操作。对挂起编组的音频可以进行单独的移动操作。本实例将介绍挂起编组的操作方法。

操练 + 视频	——挂起：单独移动挂起编组的音频	
素材文件	素材 \ 第 9 章 \ 音乐 7\ 音乐 7.sesx	扫描封底文泉云盘的二维码获取资源
效果文件	效果 \ 第 9 章 \ 音乐 7.sesx	
视频文件	视频 \ 第 9 章 \9.2.2 挂起：单独移动挂起编组的音频 .mp4	

⬢ 步骤 01：按【Ctrl + O】组合键，打开一个项目文件，选择音频素材，如图 9-25 所示。

⬢ 步骤 02：在菜单栏中，选择"剪辑"|"分组"|"挂起组"命令，如图 9-26 所示。

图 9-25 选择已编组的音频素材

图 9-26 选择"挂起组"命令

CHAPTER 09

第 9 章 精修音频：掌握精修音频素材的方法

> **专家指点** 除了使用上述方法可以挂起编组外，还可以在键盘上按【Ctrl + Shift + G】组合键执行该命令。

🎵 **步骤 03**：执行操作后，即可对已编组的音频素材进行挂起编组操作，然后单独选择中间第二段音频素材，如图 9-27 所示。

🎵 **步骤 04**：按住鼠标左键并向下拖曳至轨道 2 中的合适位置，即可移动挂起编组内的音频片段，如图 9-28 所示。

图 9-27　单独选择中间第二段音频素材　　　　图 9-28　移动挂起编组内的音频片段

9.2.3　移除：移除选择的单个音频片段

在 Audition 2020 工作界面中，用户可根据需要从已编组的音频片段中移除选择的单个音频片段。本实例将介绍从编组移除焦点素材的操作方法。

操练 + 视频	——移除：移除选择的单个音频片段	
素材文件	素材 \ 第 9 章 \ 音乐 8\ 音乐 8.sesx	扫描封底文泉云盘的二维码获取资源
效果文件	效果 \ 第 9 章 \ 音乐 8.sesx	
视频文件	视频 \ 第 9 章 \9.2.3　移除：移除选择的单个音频片段 .mp4	

🎵 **步骤 01**：按【Ctrl + O】组合键，打开一个项目文件，选择轨道 2 中第一段音频素材，如图 9-29 所示。

图 9-29　选择轨道 2 中第一段音频素材

步骤 02：在菜单栏中，选择"剪辑"|"分组"|"从组中移除焦点剪辑"命令，如图 9-30 所示。

步骤 03：执行操作后，即可从编组中移除在轨道 2 中选择的音频片段，此时该音频片段呈紫色显示，表示已脱离编组状态，如图 9-31 所示。

图 9-30　选择"从组中移除焦点剪辑"命令　　　图 9-31　从编组中移除在轨道 2 中选择的音频片段

> **专家指点**　除了使用上述方法可以执行"从组中移除焦点剪辑"命令外，还可以在"剪辑"|"分组"子菜单下按键盘上的【F】键，来快速执行该命令。

步骤 04：按【Delete】键删除选择的音频片段，然后选择轨道 1 中的音频片段，此时剩下的已编组的音频片段会被全部选中，如图 9-32 所示。

图 9-32　选择未被移除的音频编组对象

9.2.4　解组：解散已选中的音频素材

在 Audition 2020 工作界面中，可根据需要对已编组的音频片段进行解组操作。本实例将介绍解散已选中素材的操作方法。

操练 + 视频	——解组：解散已选中的音频素材	
素材文件	素材\第 9 章\音乐 9\音乐 9.sesx	扫描封底文泉云盘的二维码获取资源
效果文件	效果\第 9 章\音乐 9.sesx	
视频文件	视频\第 9 章\9.2.4 解组：解散已选中的音频素材.mp4	

第 9 章 精修音频：掌握精修音频素材的方法

- 步骤 01：按【Ctrl + O】组合键，打开一个项目文件，选择轨道中已编组的音频素材，如图 9-33 所示。
- 步骤 02：在菜单栏中，选择"剪辑"|"分组"|"取消分组所选剪辑"命令，如图 9-34 所示。

图 9-33 选择轨道中已编组的音频素材　　　图 9-34 选择"取消分组所选剪辑"命令

> **专家指点**　如果对音频素材不需要进行相同的操作，可以对其进行解组。

- 步骤 03：执行操作后，即可解组已选中的音频素材，此时音频素材呈相应颜色显示，运用移动工具将轨道 2 中的音频片段向后进行移动操作，此时轨道面板如图 9-35 所示，完成音频素材的解组操作。

图 9-35 解组已选中的音频素材

9.3 伸缩：根据需求对音频进行伸缩

在 Audition 2020 工作界面中，如果轨道中的音频片段长短不太符合用户的需求，可以对音频素材进行伸缩处理。本节主要介绍伸缩处理音频素材的操作方法。

9.3.1 启用：启用全局素材伸缩处理素材

在 Audition 2020 工作界面中，如果需要对素材进行伸缩处理，就需要启用全局素材

伸缩功能。启用全局素材伸缩功能的方法很简单，只需在菜单栏中选择"剪辑"|"伸缩"|"启用全局剪辑伸缩"命令，如图 9-36 所示，即可启用全局素材伸缩功能。

图 9-36　选择"启用全局剪辑伸缩"命令

9.3.2　伸缩：随意调整音频素材的时间

在 Audition 2020 工作界面中，可以随意将音频的时间调长或调短，只需通过鼠标拖曳的方式即可完成操作。本实例将介绍伸缩处理素材的操作方法。

操练 + 视频	——伸缩：随意调整音频素材的时间	
素材文件	素材 \ 第 9 章 \ 音乐 10\ 音乐 10.sesx	扫描封底文泉云盘的二维码获取资源
效果文件	效果 \ 第 9 章 \ 音乐 10.sesx	
视频文件	视频 \ 第 9 章 \9.3.2 伸缩：随意调整音频素材的时间 .mp4	

🅢 步骤 01：按【Ctrl + O】组合键，打开一个项目文件，如图 9-37 所示。

图 9-37　打开一个项目文件

🅢 步骤 02：在轨道 1 中，将鼠标移至音频片段右上方的实心三角形处，此时鼠标指针呈双向箭头形状，如图 9-38 所示。

🅢 步骤 03：按住鼠标左键并向左拖曳至合适位置，然后释放鼠标左键，即可对音频素材进行伸缩处理，如图 9-39 所示。

第 9 章 精修音频：掌握精修音频素材的方法

图 9-38 鼠标指针呈双向箭头形状

图 9-39 对音频素材进行伸缩处理

> **专家指点** 在 Audition 2020 工作界面中，默认情况下的"伸缩"功能是被关闭的，需要选择"剪辑"|"伸缩"|"伸缩模式"|"实时"命令，开启实时伸缩功能，这样在轨道素材右侧才会显示实心三角形。

9.3.3 设置：设置音频素材的伸缩模式

在 Audition 2020 工作界面中，素材的伸缩模式包括 3 种，分别是关闭模式、实时模式和渲染模式。选择素材伸缩模式的方法很简单，只需在菜单栏中选择"剪辑"|"伸缩"|"伸缩模式"命令，在弹出的子菜单中，有 3 种素材伸缩模式供选择，如图 9-40 所示。

图 9-40 选择"伸缩模式"命令

9.4 特效：设置音频素材的淡入淡出

在多轨编辑器的轨道中，还可以根据需要为轨道中的音频素材设置淡入与淡出特效，使音频播放起来更加协调和融洽。本节主要介绍设置音频淡入与淡出的操作方法。

9.4.1 淡入：设置音频素材的淡入效果

在 Audition 2020 工作界面中，淡入效果是音频中最简单、也是最常用的特效。本实例将介绍设置音频淡入效果的操作方法。

操练 + 视频	——淡入：设置音频素材的淡入效果	
素材文件	素材 \ 第 9 章 \ 音乐 11\ 音乐 11.sesx	扫描封底文泉云盘的二维码获取资源
效果文件	效果 \ 第 9 章 \ 音乐 11.sesx	
视频文件	视频 \ 第 9 章 \9.4.1 淡入：设置音频素材的淡入效果 .mp4	

☯ 步骤 01：按【Ctrl + O】组合键，打开一个项目文件，选择轨道 1 中的音频素材，如图 9-41 所示。

☯ 步骤 02：在菜单栏中选择"剪辑"|"淡入"|"淡入"命令，如图 9-42 所示。

图 9-41 选择轨道 1 中的音频素材　　　图 9-42 选择"淡入"命令

☯ 步骤 03：执行操作后，即可为轨道 1 中的音频片段添加淡入效果，如图 9-43 所示。

图 9-43 为音频片段添加淡入效果

9.4.2 淡出：设置音频素材的淡出效果

在 Audition 2020 工作界面中，不仅可以设置音频的淡入效果，还可以设置音频的淡出效果，可以将音频中声音逐渐减弱。本实例将介绍设置音频淡出效果的操作方法。

操练+视频	——淡出：设置音频素材的淡出效果	
素材文件	素材\第9章\音乐12\音乐12.sesx	扫描封底文泉云盘的二维码获取资源
效果文件	效果\第9章\音乐12.sesx	
视频文件	视频\第9章\9.4.2 淡出：设置音频素材的淡出效果.mp4	

步骤 01：按【Ctrl + O】组合键，打开一个项目文件，选择音频素材，如图 9-44 所示。

步骤 02：在菜单栏中，选择"剪辑"|"淡出"|"淡出"命令，如图 9-45 所示。

图 9-44　选择音频素材

图 9-45　选择"淡出"命令

步骤 03：执行操作后，即可为轨道 1 中的音频片段添加淡出效果，如图 9-46 所示。

图 9-46　为音频片段添加淡出效果

CHAPTER 10 第 10 章 音频处理：处理音频素材的基本操作

~ 学习提示 ~

在 Audition 2020 工作界面中，如果需要编辑多轨音频素材，首先需要在"编辑器"窗口中创建多条音频轨道。本章主要介绍创建多轨声道和合成多轨音乐等知识，希望读者熟练掌握音乐的合成技术。

~ 本章案例导航 ~

- 音效：选择命令对音频进行处理
- 效果组：掌握效果组的使用方法
- 管理：掌握效果组的基本操作
- 新增：对音频素材进行适量调整

10.1 音效：选择命令对音频进行处理

在 Audition 2020 软件的"效果"菜单中，选择相应的命令可以对音频素材进行简单处理操作，包括"反相"命令和"音调"命令等。

10.1.1 反相：结合其他波形聆听不同效果

在 Audition 2020 工作界面中，可根据需要对音频素材进行反相操作。反相单个的波形不会产生听觉上的改变，但是当结合其他波形时可以听到不同的效果。

操练 + 视频	——反相：结合其他波形聆听不同效果	
素材文件	素材 \ 第 10 章 \ 音乐 1.mp3	扫描封底文泉云盘的二维码获取资源
效果文件	效果 \ 第 10 章 \ 音乐 1.mp3	
视频文件	视频 \ 第 10 章 \10.1.1 反相：结合其他波形聆听不同效果 .mp4	

- 步骤 01：按【Ctrl + O】组合键，打开一段音频素材，如图 10-1 所示。
- 步骤 02：运用时间选区工具，选择音乐中需要反相的部分，如图 10-2 所示。
- 步骤 03：在菜单栏中，选择"效果"|"反相"命令，如图 10-3 所示。

步骤 04：执行操作后，即可反相选择的音乐片段，此时音频轨道中的音波有所变化，如图 10-4 所示。

图 10-1　打开一段音频素材

图 10-2　选择音乐中需要反相的部分

图 10-3　选择"反相"命令

图 10-4　反相选择的音乐片段

> **专家指点**　除了使用上述方法可以反相音乐片段外，还可以在"效果"菜单下按键盘上的【I】键，快速反相音乐片段。

10.1.2　音调：将现有音乐生成新的音调

在 Audition 2020 工作界面中，使用"效果"|"生成"|"音调"命令可以将现有的音乐片段生成新的音调。本实例将介绍生成音调的操作方法。

操练 + 视频	——音调：将现有音乐生成新的音调	
素材文件	素材 \ 第 10 章 \ 音乐 2.mp3	扫描封底文泉云盘的二维码获取资源
效果文件	效果 \ 第 10 章 \ 音乐 2.mp3	
视频文件	视频 \ 第 10 章 \10.1.2 音调：将现有音乐生成新的音调 .mp4	

137

步骤01：按【Ctrl + O】组合键，打开一段音频素材，如图10-5所示。

步骤02：在单轨编辑器中的适当位置双击鼠标左键，全选整段音乐，如图10-6所示。

图10-5　打开一段音频素材　　　　　　图10-6　全选整段音乐

步骤03：在菜单栏中选择"效果"|"生成"|"音调"命令，如图10-7所示。

步骤04：弹出"效果-生成音调"对话框，单击"预设"右侧的下拉按钮，在弹出的列表框中选择"乐声深沉"选项，如图10-8所示。

图10-7　选择"音调"命令　　　　　　图10-8　选择"乐声深沉"选项

> **专家指点**　除了使用上述方法可以调整音频的音调外，还可以在"效果"菜单下依次按键盘上的【G】【T】键，快速调整声音音调效果。

步骤05：执行操作后，即可显示"乐声深沉"预设选项相关的参数设置，单击"确定"按钮，如图10-9所示。

图10-9　单击"确定"按钮

第 10 章 音频处理：处理音频素材的基本操作

步骤 06：执行操作后，即可将现有音乐生成新的音调，"编辑器"窗口中的音乐音波有所变化，如图 10-10 所示。

图 10-10　将现有音乐生成新的音调

10.2　效果组：掌握效果组的使用方法

在 Audition 2020 工作界面中，需要掌握好效果组的使用，才能更好地运用效果组中的音乐特效。本节主要介绍效果组的使用方法。

10.2.1　显示：对"效果组"面板进行显示操作

在 Audition 2020 工作界面中，默认状态下，"效果组"面板是隐藏起来的，此时可以对"效果组"面板进行显示操作。显示效果组的方法很简单，只需在菜单栏中选择"效果"|"显示效果组"命令，如图 10-11 所示。

执行操作后，即可显示"效果组"面板，如图 10-12 所示。

图 10-11　选择"显示效果组"命令

图 10-12　显示"效果组"面板

10.2.2　效果组：运用效果组处理音乐片段

在 Audition 2020 软件的"效果组"面板中，可以为同一个音乐片段添加多个音乐特效，

用来更好地处理音乐。本实例将介绍运用效果组处理音乐的操作方法。

操练+视频	——效果组：运用效果组处理音乐片段	
素材文件	素材\第10章\音乐3.mp3	扫描封底文泉云盘的二维码获取资源
效果文件	效果\第10章\音乐3.mp3	
视频文件	视频\第10章\10.2.2 效果组：运用效果组处理音乐片段.mp4	

♪ **步骤01**：按【Ctrl + O】组合键，打开一段音频素材，如图10-13所示。

♪ **步骤02**：选择"效果"|"显示效果组"命令，显示"效果组"面板，如图10-14所示。

图10-13 打开一段音频素材　　　　图10-14 显示"效果组"面板

♪ **步骤03**：单击"预设"右侧的下三角按钮，在弹出的列表框中选择"立体声制造"选项，如图10-15所示。

图10-15 选择"立体声制造"选项

♪ **步骤04**：即可应用"立体声制造"效果器，单击下方的"应用"按钮，如图10-16所示。

♪ **步骤05**：执行操作后，即可应用"立体声制造"预设中的多个音乐特效，此时"编辑器"窗口中的音乐音波有所变化，如图10-17所示。

图10-16 单击下方的"应用"按钮　　　图10-17 应用"立体声制造"预设中的多个音乐特效

第 10 章 音频处理：处理音频素材的基本操作

10.3 管理：掌握效果组的基本操作

在 Audition 2020 软件的"效果组"面板中，可以对其中的相应效果器进行管理，如收藏、保存和删除等。本节主要介绍管理"效果组"面板的操作方法。

10.3.1 收藏：收藏常用的效果预设模式

在 Audition 2020 工作界面中，对于常用的效果器预设模式可以进行收藏，这样在下一次使用时会更加方便。本实例将介绍收藏当前效果组的操作方法。

操练 + 视频	——收藏：收藏常用的效果预设模式	
素材文件	素材 \ 第 10 章 \ 音乐 4.mp3	扫描封底文泉云盘的二维码获取资源
效果文件	无	
视频文件	视频 \ 第 10 章 \10.3.1 收藏：收藏常用的效果预设模式 .mp4	

- 步骤 01：按【Ctrl + O】组合键，打开一段音频素材，如图 10-18 所示。
- 步骤 02：打开"效果组"面板，在其中添加 3 个音乐效果器，单击面板右侧的"将当前效果组保存为一项收藏"按钮 ★ ，如图 10-19 所示。

图 10-18 打开一段音频素材

图 10-19 单击"将当前效果组保存为一项收藏"按钮

- 步骤 03：执行操作后，弹出"保存收藏"对话框，如图 10-20 所示。
- 步骤 04：选择一种合适的输入法，在"收藏名称"右侧的文本框中输入"片头音乐特效组"，如图 10-21 所示。
- 步骤 05：输入完成后，单击"确定"按钮，即可收藏当前效果组。在"收藏夹"菜单下，可以查看收藏的当前效果组，如图 10-22 所示。

图 10-20　弹出"保存收藏"对话框　　图 10-21　输入"片头音乐特效组"

图 10-22　查看收藏的当前效果组

10.3.2　保存：将当前的效果组存为预设

在 Audition 2020 工作界面中，可以将当前使用的效果组保存为预设效果组，方便以后进行调用。本实例将介绍保存效果组为预设的操作方法。

操练 + 视频	——保存：将当前的效果组存为预设	
素材文件	素材 \ 第 10 章 \ 音乐 5.mp3	扫描封底文泉云盘的二维码获取资源
效果文件	无	
视频文件	视频 \ 第 10 章 \10.3.2　保存：将当前的效果组存为预设 .mp4	

🎵 步骤 01：按【Ctrl + O】组合键，打开一段音频素材，如图 10-23 所示。

🎵 步骤 02：打开"效果组"面板，在其中添加 5 个音乐效果器，单击面板右侧的"将效果组保存为一个预设"按钮，如图 10-24 所示。

图 10-23　打开一段音频素材　　　　图 10-24　单击"将效果组保存为一个预设"按钮

★ **步骤 03**：执行操作后，弹出"保存效果预设"对话框，如图 10-25 所示。
★ **步骤 04**：选择一种合适的输入法，在"预设名称"右侧的文本框中输入"声音效果器"，如图 10-26 所示。

图 10-25　弹出"保存效果预设"对话框　　图 10-26　输入"声音效果器"

★ **步骤 05**：输入完成后，单击"确定"按钮，此时在"效果组"面板上方的"预设"列表框右侧，将显示刚保存的预设名称，如图 10-27 所示。
★ **步骤 06**：单击"预设"列表框右侧的下三角按钮，在弹出的列表框中，可以查看刚保存的预设效果组，如图 10-28 所示，以后直接选择保存的预设效果组选项，即可应用其中的预设声音特效。

图 10-27　显示刚保存的预设名称　　图 10-28　查看刚保存的预设效果组

10.3.3　删除：删除当前不满意的效果组

在"效果组"面板中，如果用户对当前使用的效果组不满意，可以对效果组进行删除操作。本实例将介绍删除当前效果组的操作方法。

操练 + 视频	——删除：删除当前不满意的效果组	
素材文件	无	扫描封底文泉云盘的二维码获取资源
效果文件	无	
视频文件	视频 \ 第 10 章 \10.3.3 删除：删除当前不满意的效果组 .mp4	

★ **步骤 01**：在上一例的基础上，在"效果组"面板中单击右侧的"删除预设"按钮 ，如图 10-29 所示。
★ **步骤 02**：执行操作后，弹出信息提示框，提示用户是否确定删除操作，如图 10-30 所示。
★ **步骤 03**：单击"是"按钮，即可删除预设效果组，此时"预设"列表框右侧将显示"自定义"，如图 10-31 所示，表示当前效果组已被删除。

图 10-29 单击右侧的"删除预设"按钮

图 10-30 提示用户是否确定删除操作

图 10-31 当前效果组已被删除

10.4 新增：对音频素材进行适当调整

"基本声音"面板是 Audition 2020 软件新增的一个功能面板，在其中可以对声音进行相关的调整，如统一音量级别、修复破损的声音、提高声音清晰度等，本节主要介绍使用"基本声音"面板中相关功能特效的方法。

10.4.1 统一：调整多轨音频的音量级别

"基本声音"面板主要是用来调整多轨音频的，当在多轨中添加多个音频文件后，可以通过"基本声音"面板为音频文件统一音量级别。

操练 + 视频	——统一：调整多轨音频的音量级别	
素材文件	素材 \ 第 10 章 \ 音乐 6.sesx	扫描封底文泉云盘的二维码获取资源
效果文件	效果 \ 第 10 章 \ 音乐 6.sesx	
视频文件	视频 \ 第 10 章 \10.4.1 统一：调整多轨音频的音量级别 .mp4	

🎵 步骤 01：按【Ctrl + O】组合键，打开一个项目文件，如图 10-32 所示。

🎵 步骤 02：在菜单栏中，选择"窗口"|"基本声音"命令，如图 10-33 所示。

CHAPTER 10

第 10 章 音频处理：处理音频素材的基本操作

图 10-32 打开一个项目文件

图 10-33 选择"基本声音"命令

步骤 03：执行操作后，打开"基本声音"面板，如图 10-34 所示。

步骤 04：展开"响度"选项，在下方单击"自动匹配"按钮，如图 10-35 所示。

图 10-34 弹出"基本声音"面板

图 10-35 单击"自动匹配"按钮

步骤 05：执行操作后，即可统一调整音频的音量级别，自动匹配声音音量，在轨道 1 声音文件的左下角显示了音频调整的相关参数，如图 10-36 所示。

图 10-36 显示了音频调整的相关参数

10.4.2 修复：修复轨道破损的声音文件

在多轨音频中，可以修复轨道中破损的声音文件，以恢复声音的音质效果。下面介绍修复破损声音文件的操作方法。

145

10 中文版 Adobe Audition CC 2020 从入门到精通

操练 + 视频	——修复：修复轨道破损的声音文件	
素材文件	素材 \ 第 10 章 \ 音乐 7\ 音乐 7.sesx	扫描封底文泉云盘的二维码获取资源
效果文件	效果 \ 第 10 章 \ 音乐 7.sesx	
视频文件	视频 \ 第 10 章 \10.4.2 修复：修复轨道破损的声音文件 .mp4	

🎵 **步骤 01：** 按【Ctrl + O】组合键，打开一个项目文件，如图 10-37 所示。

🎵 **步骤 02：** 选择"窗口"|"基本声音"命令，打开"基本声音"面板，展开"修复"选项，如图 10-38 所示。

图 10-37 打开一个项目文件　　　　　　图 10-38 展开"修复"选项

🎵 **步骤 03：** 在其中分别选中"减少杂色""降低隆隆声""消除嗡嗡声"复选框，并拖曳下方的滑块调整参数，如图 10-39 所示。

🎵 **步骤 04：** 设置完成后，在轨道 1 声音文件的左下角显示了音频已应用"修复"效果，如图 10-40 所示。

图 10-39 拖曳滑块调整参数　　　　　　图 10-40 音频已应用"修复"效果

> **专家指点** 修复一般在音频中是用得比较多的一种操作，因为很难保证在录制过程不出错或文件在录制过程中不受到损坏，但即使有些声音遭到损坏，也可以运用此方法来修复音质。

PART FOUR
04

第四篇

特效应用

CHAPTER 11 第 11 章 音效应用：制作音频素材的声音特效

~ 学习提示 ~

优美动听的音乐可以使制作的影片更上一个台阶。所以，对音频的编辑和特效的制作是完成影视节目必不可少的一个重要环节。本章主要介绍音频声音特效的制作方法，让声音更加动听，使制作的歌曲更加专业，希望读者能熟练掌握本章内容。

~ 本章案例导航 ~

- 单轨：使用振幅与压限效果器
- 信号：使用延迟与回声分辨信号
- 诊断：使用诊断效果器处理音频

11.1 单轨：使用振幅与压限效果器

振幅与压限效果器包括增幅、声道混合、去除齿音、动态处理、强制限幅、多段压限、标准化、单段压限、语音音量电平、电子管压限、淡化包络以及增益包络效果器等，仅用于单轨波形编辑器中。本节主要介绍振幅与压限效果器的应用操作。

11.1.1 增幅：改变音频素材的信号效果

在 Audition 2020 软件中，增幅效果器常用于提升或衰减音频素材的信号。本实例将介绍运用增幅效果器处理音频的操作方法。

操练 + 视频	——增幅：改变音频素材的信号效果	
素材文件	素材 \ 第 11 章 \ 音乐 1.mp3	扫描封底文泉云盘的二维码获取资源
效果文件	效果 \ 第 11 章 \ 音乐 1.mp3	
视频文件	视频 \ 第 11 章 \11.1.1 增幅：改变音频素材的信号效果 .mp4	

步骤 01：按【Ctrl + O】组合键，打开一段音频素材，如图 11-1 所示。

步骤 02：在菜单栏中，选择"效果"|"振幅与压限"|"增幅"命令，如图 11-2 所示。

步骤 03：弹出"效果 - 增幅"对话框，单击"预设"列表框右侧的下三角按钮，在弹出的列表框中选择"+10dB 提升"选项，如图 11-3 所示。

第 11 章 音效应用：制作音频素材的声音特效

🎵 **步骤 04**：执行操作后，在"增益"选项区中将显示相应的预设参数，表示将音频的音量提升 10dB，单击"应用"按钮，如图 11-4 所示。

图 11-1 打开一段音频素材

图 11-2 选择"增幅"命令

图 11-3 选择"+10dB 提升"选项

图 11-4 单击"应用"按钮

🎵 **步骤 05**：执行操作后，即可提升音频的音量效果，此时"编辑器"窗口中的音频音波将被放大，如图 11-5 所示。

图 11-5 提升音频的音量效果

> **专家指点**　在 Audition 2020 软件中，如果需要降低音频的音量，只需在"预设"列表框中选择相应的音量削减选项即可。还可以在"增益"选项区中向左拖曳"左侧"与"右侧"的滑块，来降低音频的音量属性。

149

11.1.2 声道：保证音乐素材的声道平衡

声道混合器可以改变立体声或环绕声声道的平衡，可以明显改变声音位置、纠正不匹配的音量或解决相位问题。本实例将介绍运用声道混合器处理音频的操作方法。

操练 + 视频	——声道：保证音乐素材的声道平衡	
素材文件	素材 \ 第 11 章 \ 音乐 2.mp3	扫描封底文泉云盘的二维码获取资源
效果文件	效果 \ 第 11 章 \ 音乐 2.mp3	
视频文件	视频 \ 第 11 章 \11.1.2 声道：保证音乐素材的声道平衡 .mp4	

🎵 **步骤 01**：按【Ctrl + O】组合键，打开一段音频素材，如图 11-6 所示。

🎵 **步骤 02**：在菜单栏中选择"效果"|"振幅与压限"|"声道混合器"命令，如图 11-7 所示。

图 11-6　打开一段音频素材

图 11-7　选择"声道混合器"命令

🎵 **步骤 03**：执行操作后，弹出"效果 - 通道混合器"对话框，如图 11-8 所示。

🎵 **步骤 04**：单击"预设"列表框右侧的下三角按钮，在弹出的列表框中选择"互换左右声道"选项，如图 11-9 所示。

图 11-8　弹出"效果 - 通道混合器"对话框

图 11-9　选择"互换左右声道"选项

第 11 章 音效应用：制作音频素材的声音特效

> **专家指点** 在"效果-通道混合器"对话框中，若选中"反相"复选框，可以对声道进行反相操作。

🎵 **步骤05：** 单击"应用"按钮，执行操作后，即可交换音乐的左右声道，在"编辑器"窗口中可以查看音乐的音波效果，如图 11-10 所示。

图 11-10　交换音乐的左右声道

> **专家指点** 除了使用上述方法可以执行"声道混合器"命令外，还可以依次按键盘上的【Alt】【S】【A】【C】键，快速执行该命令。

11.1.3　消除：删除音频扭曲的高频齿音

在 Audition 2020 软件中，消除齿音效果器可以删除在语音与演奏上可能听到的扭曲高频的齿音。本实例将介绍运用去除齿音效果器处理音频的操作方法。

操练 + 视频——消除：删除音频扭曲的高频齿音

素材文件	素材 \ 第 11 章 \ 音乐 3.mp3	扫描封底文泉云盘的二维码获取资源
效果文件	效果 \ 第 11 章 \ 音乐 3.mp3	
视频文件	视频 \ 第 11 章 \11.1.3 消除：删除音频扭曲的高频齿音 .mp4	

🎵 **步骤01：** 按【Ctrl + O】组合键，打开一段音频素材，如图 11-11 所示。

🎵 **步骤02：** 在菜单栏中选择"效果"|"振幅与压限"|"消除齿音"命令，如图 11-12 所示。

🎵 **步骤03：** 执行操作后，弹出"效果 - 消除齿音"对话框，单击"预设"列表框右侧的下三角按钮，在弹出的列表框中选择"女声齿音消除"选项，如图 11-13 所示。

步骤04：即可设置预设模式为"女声齿音消除"，向左拖曳"阈值"选项右侧的滑块，直至参数显示为-40dB，如图11-14所示。

图11-11　打开一段音频素材　　　　　　　　图11-12　选择"消除齿音"命令

图11-13　选择"女声齿音消除"选项　　图11-14　向左拖曳滑块直至参数显示为-40dB

步骤05：设置完成后，单击"应用"按钮，即可消除音频中的齿音，在"编辑器"窗口中可以看到音频的音波有所变化，如图11-15所示。

图11-15　消除音频中的齿音

第 11 章 音效应用：制作音频素材的声音特效

| 专家指点 | 除了使用上述方法可以执行"去除齿音"命令外，还可以依次按键盘上的【Alt】【S】【A】【D】键，快速执行该命令。 |

11.1.4 动态：调整音频素材的音波效果

在 Audition 2020 软件中，动态处理效果器可以用作一种压缩器、限制器或扩展器。本实例将介绍运用动态处理效果器处理音频的操作方法。

操练+视频	——动态：调整音频素材的音波效果	
素材文件	素材\第 11 章\音乐 4.mp3	扫描封底文泉云盘的二维码获取资源
效果文件	效果\第 11 章\音乐 4.mp3	
视频文件	视频\第 11 章\11.1.4 动态：调整音频素材的音波效果.mp4	

步骤 01：按【Ctrl + O】组合键，打开一段音频素材，如图 11-16 所示。

步骤 02：在菜单栏中选择"效果"|"振幅与压限"|"动态处理"命令，如图 11-17 所示。

图 11-16 打开一段音频素材

图 11-17 选择"动态处理"命令

| 专家指点 | 除了使用上述方法可以执行"动态处理"命令外，还可以依次按键盘上的【Alt】【S】【A】【Y】键，快速执行该命令。 |

步骤 03：执行操作后，弹出"效果-动态处理"对话框，如图 11-18 所示。

步骤 04：向上拖曳"动态"窗口中的两个关键帧，调整其位置，如图 11-19 所示。

153

图 11-18　弹出"效果-动态处理"对话框　　　图 11-19　调整关键帧的位置

步骤 05：设置完成后，单击"应用"按钮，即可调整音乐的音波属性，在"编辑器"窗口中可以查看音乐的音波效果，如图 11-20 所示。

图 11-20　调整音乐的音波属性

11.1.5　限幅：增加整体音量防音频失真

　　在 Audition 2020 软件中，强制限幅效果器可以大大衰减在指定门限以上增强的音频，通常情况下它与输入提升一起应用限制，是增加整体音量而避免失真的一种技术。

操练 + 视频	——限幅：增加整体音量防音频失真	
素材文件	素材 \ 第 11 章 \ 音乐 5.mp3	扫描封底文泉云盘的二维码获取资源
效果文件	效果 \ 第 11 章 \ 音乐 5.mp3	
视频文件	视频 \ 第 11 章 \11.1.5 限幅：增加整体音量防音频失真 .mp4	

第 11 章 音效应用：制作音频素材的声音特效

步骤 01：按【Ctrl + O】组合键，打开一段音频素材，如图 11-21 所示。

步骤 02：在菜单栏中选择"效果"|"振幅与压限"|"强制限幅"命令，如图 11-22 所示。

图 11-21　打开一段音频素材

图 11-22　选择"强制限幅"命令

步骤 03：执行操作后，弹出"效果 - 强制限幅"对话框，单击"预设"列表框右侧的下三角按钮，在弹出的列表框中选择"限幅 -.1dB"选项，如图 11-23 所示。

步骤 04：在对话框的下方将显示"限幅 -.1dB"预设的相关参数，单击"应用"按钮，如图 11-24 所示。

图 11-23　选择"限幅 -.1dB"选项　　图 11-24　单击"应用"按钮

> **专家指点**　除了使用上述方法可以执行"强制限幅"命令外，还可以依次按键盘上的【Alt】【S】【A】【H】键，快速执行该命令。

步骤 05：执行操作后，即可运用强制限幅效果器处理音频素材，在"编辑器"窗口中可以查看处理后的音乐音波效果，如图 11-25 所示。

图 11-25　运用强制限幅效果器处理音频素材

专家指点	在"效果-强制限幅"对话框中,"链接声道"是指连接所有声道的响度,保留立体声或环绕声的平衡。

11.1.6 压缩:独立压缩多段音频素材

多频段压缩器可以独立压缩 4 个不同的频段,因为每个频段通常包含独特的动态内容,多段压限音频是音频处理特别强大的工具。本实例将介绍应用多频段压缩器的方法。

操练 + 视频	——压缩:独立压缩多段音频素材	
素材文件	素材\第 11 章\音乐 6.mp3	扫描封底文泉云盘的二维码获取资源
效果文件	效果\第 11 章\音乐 6.mp3	
视频文件	视频\第 11 章\11.1.6 压缩:独立压缩多段音频素材.mp4	

🎵 **步骤 01**:按【Ctrl + O】组合键,打开一段音频素材,如图 11-26 所示。
🎵 **步骤 02**:在菜单栏中,选择"效果"|"振幅与压限"|"多频段压缩器"命令,如图 11-27 所示。

图 11-26 打开一段音频素材　　　　图 11-27 选择"多频段压缩器"命令

🎵 **步骤 03**:执行操作后,弹出"效果 - 多频段压缩器"对话框,在下方拖曳左边第 1 个滑块,调整第 1 个声音频段的参数,如图 11-28 所示。
🎵 **步骤 04**:用同样的方法,向下拖曳其他 3 个滑块,调整各声音频段的参数,如图 11-29 所示。
🎵 **步骤 05**:设置完成后,单击"应用"按钮,即可对不同的声音频段进行压限处理,在"编辑器"窗口中可以查看处理后的音乐音波效果,如图 11-30 所示。

专家指点	除了使用上述方法可以执行"多频段压缩器"命令外,还可以依次按键盘上的【Alt】【S】【A】【M】键,快速执行该命令。

第 11 章 音效应用：制作音频素材的声音特效

图 11-28　调整第 1 个声音频段的参数　　　图 11-29　调整各声音频段的参数

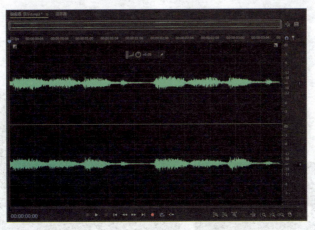

图 11-30　查看处理后的音乐音波效果

11.1.7　标准化：设置音频素材的峰值音量

使用标准化效果器可以设置一个文件中部分素材的峰值音量，当标准化音频为 100% 时，达到数字化音频允许的最大振幅为 0dBFS。本实例将介绍应用标准化效果器的操作方法。

操练 + 视频	——标准化：设置音频素材的峰值音量	
素材文件	素材 \ 第 11 章 \ 音乐 7.mp3	扫描封底文泉云盘的二维码获取资源
效果文件	效果 \ 第 11 章 \ 音乐 7.mp3	
视频文件	视频 \ 第 11 章 \11.1.7　标准化：设置音频素材的峰值音量 .mp4	

- 步骤01：按【Ctrl + O】组合键，打开一段音频素材，如图11-31所示。
- 步骤02：在菜单栏中，选择"效果"|"振幅与压限"|"标准化（处理）"命令，即可弹出"标准化"对话框，如图11-32所示。

图11-31　打开一段音频素材　　　　图11-32　弹出"标准化"对话框

- 步骤03：在该对话框中，分别选中"标准化为：100.0"复选框和"平均标准化全部声道"复选框，并设置标准化参数为50%，如图11-33所示。
- 步骤04：设置完成后，单击"应用"按钮，即可标准化处理音乐的波形，在"编辑器"窗口中可以查看处理后的音乐音波效果，如图11-34所示。

图11-33　分别选中相应的复选框　　　　图11-34　查看处理后的音乐音波效果

11.1.8　单段：降低动态范围增加感响度

在Audition 2020软件中，单段压限效果器可以降低动态范围，产生一致的音量水平，增加感知响度。单波段压缩画外音特别有效，因为它有助于在配乐和背景音乐中突出语音。

操练 + 视频	——单段：降低动态范围增加感响度	
素材文件	素材\第11章\音乐8.mp3	扫描封底文泉云盘的二维码获取资源
效果文件	效果\第11章\音乐8.mp3	
视频文件	视频\第11章\11.1.8 单段：降低动态范围增加感响度.mp4	

第 11 章 音效应用：制作音频素材的声音特效

步骤 01：按【Ctrl + O】组合键，打开一段音频素材，如图 11-35 所示。

图 11-35 打开一段音频素材

步骤 02：在菜单栏中，选择"效果"|"振幅与压限"|"单频段压缩器"命令，即可弹出"效果 - 单频段压缩器"对话框，单击"预设"右侧的下三角按钮，在弹出的列表框中选择"吉他吸引器"选项，如图 11-36 所示。

步骤 03：在对话框的下方将显示"吉他吸引器"预设的相关参数，单击"应用"按钮，如图 11-37 所示。

图 11-36 选择"吉他吸引器"选项

图 11-37 单击"应用"按钮

> **专家指点**
>
> 在"效果 - 单频段压缩器"对话框中，各选项含义如下。
> - 阈值：该参数可设置压缩开始的输入音量，最佳设置取决于音频的内容和风格。
> - 比率：该滑块可以设置一个从 1：1 ~ 30：1 的压缩比，经常在流行音乐中使用。
> - 起奏：该滑块可以决定音频超过门限设置后多快开始压缩，默认设置为 10ms。
> - 释放：该滑块可以决定低于门限设置时多快停止压缩音频，默认设置为 100ms。
> - 输出增益：该滑块可以提升或削减压缩后的振幅。

步骤 04：执行操作后，即可单频段处理音乐的波形，在"编辑器"窗口中可以查看处理后的音乐音波效果，如图 11-38 所示。

图 11-38　查看处理后的音乐音波效果

11.1.9　淡化：提供润物细无声的体验感

在 Audition 2020 软件中，有的歌曲在开头或结尾处，音量是逐渐由小到大或由大到小的，这种效果就是淡化。本实例将介绍应用淡化包络效果器的操作方法。

操练 + 视频	——淡化：提供润物细无声的体验感	
素材文件	素材 \ 第 11 章 \ 音乐 9.mp3	扫描封底文泉云盘的二维码获取资源
效果文件	效果 \ 第 11 章 \ 音乐 9.mp3	
视频文件	视频 \ 第 11 章 \11.1.9 淡化：提供润物细无声的体验感 .mp4	

步骤01： 按【Ctrl + O】组合键，打开一段音频素材，如图 11-39 所示。

步骤02： 在菜单栏中，选择"效果"|"振幅与压限"|"淡化包络（处理）"命令，弹出"效果 - 淡化包络"对话框，单击"预设"列表框右侧的下三角按钮，在弹出的列表框中选择"脉冲"选项，如图 11-40 所示。

图 11-39　打开一段音频素材

图 11-40　选择"脉冲"选项

第 11 章 音效应用：制作音频素材的声音特效

- **步骤 03**：在对话框的下方将显示"脉冲"预设的相关参数，选中"曲线"复选框，然后单击"应用"按钮，如图 11-41 所示。
- **步骤 04**：执行操作后，即可运用"淡化包络"处理音乐的波形，在"编辑器"窗口中可以查看处理后的音乐音波效果，如图 11-42 所示。

图 11-41　单击"应用"按钮

图 11-42　查看处理后的音乐音波效果

11.1.10　增益：跟随时间变化改变音量

在 Audition 2020 软件中，增益包络效果器可以随着时间的推移改变音量（提升或衰减）。本实例将介绍应用增益包络效果器的操作方法。

操练 + 视频	——增益：跟随时间变化改变音量	
素材文件	素材 \ 第 11 章 \ 音乐 10.mp3	扫描封底文泉云盘的二维码获取资源
效果文件	效果 \ 第 11 章 \ 音乐 10.mp3	
视频文件	视频 \ 第 11 章 \11.1.10 增益：跟随时间变化改变音量 .mp4	

- **步骤 01**：按【Ctrl + O】组合键，打开一段音频素材，如图 11-43 所示。

图 11-43　打开一段音频素材

161

- 步骤02：在菜单栏中，选择"效果"|"振幅与压限"|"增益包络（处理）"命令，弹出"效果-增益包络"对话框，如图11-44所示。
- 步骤03：在对话框中，设置"预设"为"+3dB 软碰撞"，如图11-45所示。

图11-44 弹出"效果-增益包络"对话框　　　　图11-45 设置"预设"选项

- 步骤04：在"编辑器"窗口中，向上拖曳曲线中间的节点调整包络图形，如图11-46所示。
- 步骤05：在"效果-增益包络"对话框中，单击"应用"按钮，即可运用增益包络效果器处理音乐的波形，在"编辑器"窗口中可以查看处理后的音乐音波效果，如图11-47所示。

图11-46 调整包络图形　　　　图11-47 查看处理后的音乐音波效果

> **专家指点**　在"编辑器"窗口中，面板顶部代表100%放大（正常），底部代表100%衰减（静音）。

11.2　信号：使用延迟与回声分辨信号

在 Audition 2020 软件中，延迟是原始信号的复制，以毫秒间隔再次出现。回声与原始音频的间隔比较长，因此可以清楚地分辨出原始信号与回声信号。

11.2.1　模拟：适用于特性失真的立体声

在 Audition 2020 软件中，模拟延迟效果器可以模拟老式的硬件延迟效果器的声音，其独特的选项适用于特性失真并可调整立体声扩展。

CHAPTER 11

第 11 章 音效应用：制作音频素材的声音特效

操练 + 视频	——模拟：适用于特性失真的立体声	
素材文件	素材 \ 第 11 章 \ 音乐 11.mp3	扫描封底文泉云盘的二维码获取资源
效果文件	效果 \ 第 11 章 \ 音乐 11.mp3	
视频文件	视频 \ 第 11 章 \11.2.1 模拟：适用于特性失真的立体声 .mp4	

步骤 01：按【Ctrl + O】组合键，打开一段音频素材，如图 11-48 所示。

步骤 02：在菜单栏中选择"效果"|"延迟与回声"|"模拟延迟"命令，如图 11-49 所示。

图 11-48 打开一段音频素材

图 11-49 选择"模拟延迟"命令

> **专家指点**　在 Audition 2020 软件的模拟延迟效果器中，如果需要创建离散回声，可以指定延迟为 35ms 或者更多；如果需要创建更微妙的延迟声音效果，则需要指定更短的延迟时间。

步骤 03：执行操作后，弹出"效果 - 模拟延迟"对话框，如图 11-50 所示。

步骤 04：在其中设置"预设"为"峡谷回声"，显示相关预设参数，如图 11-51 所示。

图 11-50 弹出"效果 - 模拟延迟"对话框

图 11-51 显示相关预设参数

步骤 05：单击"应用"按钮，即可运用模拟延迟效果器处理音乐的波形，在"编辑器"窗口中可以查看处理后的音乐音波效果，如图 11-52 所示。

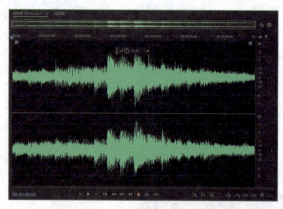

图 11-52 查看处理后的音乐音波效果

11.2.2 回声：为音频素材添加回声效果

在 Audition 2020 软件中，使用回声效果器可以添加一系列重复的、衰减的回声到声音中。本实例将介绍应用回声效果器的操作方法。

操练+视频	——回声：为音频素材添加回声效果	
素材文件	素材\第 11 章\音乐 12.mp3	扫描封底文泉云盘的二维码获取资源
效果文件	效果\第 11 章\音乐 12.mp3	
视频文件	视频\第 11 章\11.2.2 回声：为音频素材添加回声效果.mp4	

步骤 01：按【Ctrl + O】组合键，打开一段音频素材，如图 11-53 所示。

步骤 02：在菜单栏中，选择"效果"|"延迟与回声"|"回声"命令，弹出"效果 - 回声"对话框，单击"预设"列表框右侧的下三角按钮，在弹出的列表框中选择"左侧回声加强"选项，如图 11-54 所示。

图 11-53 打开一段音频素材

图 11-54 选择"左侧回声加强"选项

步骤 03：在对话框的下方将显示"左侧回声加强"预设的相关参数，单击"应用"

第 11 章 音效应用：制作音频素材的声音特效

按钮，如图 11-55 所示。

> 步骤 04：执行操作后，即可运用回声效果器处理音乐的波形，在"编辑器"窗口中可以查看处理后的音乐音波效果，如图 11-56 所示。

图 11-55　单击"应用"按钮　　　　　图 11-56　查看处理后的音乐音波效果

11.3　诊断：使用诊断效果器处理音频

Audition 2020 的诊断效果器可以用于修复与处理音频，可以快速从音频中删除杂音、爆音、静态等，也可以在静音出现的地方添加标记等。本节主要介绍应用诊断效果器的方法。

11.3.1　降噪器：侦测音频中的杂音和噪声

在 Audition 2020 软件中，杂音降噪器可以侦测并删除无线麦克风、唱片和其他音源的咔嗒声与爆裂声。本实例将介绍应用杂音降噪器的操作方法。

操练 + 视频	——降噪器：侦测音频中的杂音和噪声	
素材文件	素材 \ 第 11 章 \ 音乐 13.mp3	扫描封底文泉云盘的二维码获取资源
效果文件	效果 \ 第 11 章 \ 音乐 13.mp3	
视频文件	视频 \ 第 11 章 \11.3.1　降噪器：侦测音频中的杂音和噪声 .mp4	

> 步骤 01：按【Ctrl + O】组合键，打开一段音频素材，如图 11-57 所示。

> 步骤 02：在菜单栏中，选择"效果"|"诊断"|"杂音降噪器（处理）"命令，如图 11-58 所示。

> 步骤 03：执行操作后，展开"诊断"面板，单击"扫描"按钮，扫描歌曲中的杂音，提示检测到两个问题，如图 11-59 所示。

> 步骤 04：单击"全部修复"按钮，即可修复扫描的两个问题，提示已修复即可，如图 11-60 所示。

图 11-57　打开一段音频素材　　　　　图 11-58　选择"杂音降噪器（处理）"命令

图 11-59　提示检测到两个问题　　　　图 11-60　修复扫描的两个问题

11.3.2　降噪器：修复音乐中的失真部分

在 Audition 2020 软件中，爆音降噪器可以修复音乐中的失真部分。本实例将介绍应用爆音降噪器的操作方法。

操练 + 视频	——降噪器：修复音乐中的失真部分	
素材文件	素材 \ 第 11 章 \ 音乐 14.mp3	扫描封底文泉云盘的二维码获取资源
效果文件	效果 \ 第 11 章 \ 音乐 14.mp3	
视频文件	视频 \ 第 11 章 \11.3.2　降噪器：修复音乐中的失真部分 .mp4	

步骤 01：按【Ctrl + O】组合键，打开一段音频素材，如图 11-61 所示。

步骤 02：在菜单栏中，选择"效果"|"诊断"|"爆音降噪器（处理）"命令，如图 11-62 所示。

步骤 03：执行操作后，展开"诊断"面板，单击"扫描"按钮，扫描歌曲中的爆音部分，提示检测到两个问题，如图 11-63 所示。

CHAPTER 11
第 11 章 音效应用：制作音频素材的声音特效

步骤 04： 单击"全部修复"按钮，如图 11-64 所示，即可修复扫描的两个问题，提示修复完成即可。

图 11-61 打开一段音频素材

图 11-62 选择"爆音降噪器"命令

图 11-63 提示检测到两个问题

图 11-64 修复扫描的两个问题

CHAPTER 12

第 12 章 其他音频：了解其他音频效果器功能

~ 学习提示 ~

在 Audition 2020 软件中，音频效果器是一个重要的存在，它可以帮助处理音频素材，制作声音特效。本章就以其他音频效果器的作用作为重点来讲解，帮助大家更全面地了解音频效果器。

~ 本章案例导航 ~

- 应用：使用滤波与均衡效果器
- 调制：使用调整选项处理音频
- 混响：应用反射模拟房间环境

12.1 应用：使用滤波与均衡效果器

滤波与均衡效果器包括 FFT 滤波、图形均衡器、陷波滤波器以及参数均衡效果器等，本节主要介绍使用滤波与均衡效果器的操作方法。

12.1.1 FFT 滤波器：产生音频的音波滤波器

FFT 滤波效果器可以产生宽的高通或低通滤波器（保持高频或低频）、窄的带通滤波器（模拟一个电话的声音）或陷波滤波器（消除小的、精确的频段）。

操练 + 视频	——FFT 滤波器：产生音频的音波滤波器	
素材文件	素材 \ 第 12 章 \ 音乐 1.mp3	扫描封底文泉云盘的二维码获取资源
效果文件	效果 \ 第 12 章 \ 音乐 1.mp3	
视频文件	视频 \ 第 12 章 \12.1.1 FFT 滤波器：产生音频的音波滤波器 .mp4	

步骤 01：按【Ctrl + O】组合键，打开一段音频素材，如图 12-1 所示。

步骤 02：在菜单栏中，选择"效果"|"滤波与均衡"|"FFT 滤波器"命令，弹出"效果 -FFT 滤波"对话框，如图 12-2 所示。

步骤 03：在中间的图形区域添加多个关键帧，并调整关键帧的位置，绘制凹凸线型，如图 12-3 所示。

第 12 章 其他音频：了解其他音频效果器功能

步骤 04：绘制完成后，单击"应用"按钮，即可运用 FFT 滤波效果器处理音频，在"编辑器"窗口中可以查看处理后的音乐音波效果，如图 12-4 所示。

图 12-1 打开一段音频素材

图 12-2 弹出"效果 -FFT 滤波器"对话框

图 12-3 绘制凹凸线型

图 12-4 查看处理后的音乐音波效果

12.1.2 均衡：提供最大限度的音调控制

在 Audition 2020 软件中，参数均衡效果器提供最大程度的音调均衡控制。与图形均衡器不同，它提供了一个固定的频率和 Q 带宽，参数均衡器可以对频率、Q 值和增益提供全部的控制。本实例将介绍应用参数均衡效果器的操作方法。

操练 + 视频	——均衡：提供最大程度的音调控制	
素材文件	素材 \ 第 12 章 \ 音乐 2.mp3	扫描封底文泉云盘的二维码获取资源
效果文件	效果 \ 第 12 章 \ 音乐 2.mp3	
视频文件	视频 \ 第 12 章 \12.12 均衡：提供最大程度的音调控制 .mp4	

步骤 01：按【Ctrl + O】组合键，打开一段音频素材，如图 12-5 所示。

步骤 02：在菜单栏中，选择"效果"|"滤波与均衡"|"参数均衡器"命令，弹出"效果 - 参数均衡器"对话框，如图 12-6 所示。

169

图 12-5 打开一段音频素材　　　　　图 12-6 弹出相应对话框

🌀 **步骤03**：设置"预设"为"老式收音机"，下方显示相关预设参数，如图 12-7 所示。

🌀 **步骤04**：设置完成后，单击"应用"按钮，即可运用参数均衡效果器处理音频，在"编辑器"窗口中可以查看处理后的音乐音波效果，如图 12-8 所示。

图 12-7 下方显示相关预设参数　　　　　图 12-8 查看处理后的音乐音波效果

> **专家指点**　当用户提供一个非常窄的频带时，音频往往在该频率产生铃声或共鸣。1～10 的 Q 值是常规均衡的最佳选择。

12.2　调制：使用调制选项处理音频

调制类效果器包括和声、和声/镶边、镶边以及相位效果器等，本节进行详细介绍。

12.2.1　和声：模拟人声产生丰富的音效

在 Audition 2020 软件中，和声效果器通过增加多个有少量回馈的短小延时模拟多种

CHAPTER 12

第 12 章 其他音频：了解其他音频效果器功能

人声或乐器同时回放，产生丰富的声音特效。本实例将介绍应用和声效果器的操作方法。

操练 + 视频	——和声：模拟人声产生丰富的音效	
素材文件	素材 \ 第 12 章 \ 音乐 3.mp3	扫描封底文泉云盘的二维码获取资源
效果文件	效果 \ 第 12 章 \ 音乐 3.mp3	
视频文件	视频 \ 第 12 章 \12.2.1 和声：模拟人声产生丰富的音效 .mp4	

步骤 01：按【Ctrl + O】组合键，打开一段音频素材，如图 12-9 所示。

步骤 02：在菜单栏中选择"效果"|"调制"|"和声"命令，弹出"效果 - 和声"对话框，在其中单击"预设"右侧的下三角按钮，在弹出的列表框中选择"10 个声音"选项，如图 12-10 所示。

图 12-9　打开一段音频素材　　　　图 12-10　选择"10 个声音"选项

步骤 03：执行操作后，在下方显示"10 个声音"预设的相关参数，设置完成后，单击"应用"按钮，如图 12-11 所示。

步骤 04：随即可以运用和声效果器处理音频，如图 12-12 所示，单击"播放"按钮▶，试听音乐效果。

图 12-11　显示"10 个声音"预设的相关参数　　　图 12-12　运用和声效果器处理音频

> **专家指点**　除了使用上述方法可以执行"和声"命令外，还可以依次按键盘上的【Alt】【S】【U】【C】键，快速执行该命令。

171

12.2.2 和声/镶边：结合两种流行的延迟特效

在 Audition 2020 软件中，和声/镶边效果器结合了和声与镶边两种流行的基于延迟的效果器。本实例将介绍应用和声/镶边效果器的操作方法。

操练 + 视频	——和声/镶边：结合两种流行的延迟特效	
素材文件	素材\第 12 章\音乐 4.mp3	扫描封底文泉云盘的二维码获取资源
效果文件	效果\第 12 章\音乐 4.mp3	
视频文件	视频\第 12 章\12.2.2 和声/镶边：结合两种流行的延迟特效 .mp4	

🎵 **步骤 01**：按【Ctrl + O】组合键，打开一段音频素材，如图 12-13 所示。

🎵 **步骤 02**：在菜单栏中，选择"效果"|"调制"|"和声/镶边"命令，弹出"效果 - 和声/镶边"对话框，如图 12-14 所示。

图 12-13　打开一段音频素材　　　　图 12-14　弹出相应的对话框

🎵 **步骤 03**：设置"预设"为"弹性镶边"，下方显示相关预设参数，如图 12-15 所示。

🎵 **步骤 04**：设置完成后，单击"应用"按钮，即可运用和声/镶边效果器处理音频，如图 12-16 所示，单击"播放"按钮，试听音乐效果。

图 12-15　下方显示相关预设参数　　　图 12-16　运用和声/镶边效果器处理音频

第 12 章 其他音频：了解其他音频效果器功能

12.2.3 镶边：混合信号产生短暂的延迟

在 Audition 2020 软件中，镶边是一种音频效果，通过混合不同的、大致与原始信号相等的比例产生短暂的延迟。本实例将介绍应用镶边效果器的操作方法。

操练 + 视频	——镶边：混合信号产生短暂的延迟	
素材文件	素材\第 12 章\音乐 5.mp3	扫描封底文泉云盘的二维码获取资源
效果文件	效果\第 12 章\音乐 5.mp3	
视频文件	视频\第 12 章\12.2.3 镶边：混合信号产生短暂的延迟.mp4	

步骤 01：按【Ctrl + O】组合键，打开一段音频素材，如图 12-17 所示。

步骤 02：在菜单栏中，选择"效果"|"调制"|"镶边"命令，弹出"效果 - 镶边"对话框，单击"预设"右侧的下三角按钮，在弹出的列表框中选择"蜂鸣"选项，如图 12-18 所示。

图 12-17　打开一段音频素材　　　　图 12-18　选择"蜂鸣"选项

步骤 03：执行操作后，在下方显示"蜂鸣"预设的相关参数，设置完成后，单击"应用"按钮，如图 12-19 所示。

步骤 04：执行操作后，即可运用镶边效果器处理音频，如图 12-20 所示，单击"播放"按钮，试听音乐效果。

图 12-19　显示"蜂鸣"预设的相关参数　　　　图 12-20　运用镶边效果器处理音频

> **专家指点** 除了使用上述方法可以执行"镶边"命令外，还可以依次按键盘上的【Alt】【S】【U】【F】键，快速执行该命令。

12.2.4 相位：改变立体影像创建脱俗的声音

类似于镶边，相位效果器用来移动音频信号的相位，并重新与原始信号结合，创建迷幻的声音效果，移相器可以显著地改变立体影像，创建超凡脱俗的声音。应用相位效果器的方法很简单，只需在菜单栏中选择"效果"|"调制"|"移相器"命令，如图 12-21 所示。

图 12-21 选择"移相器"命令

执行操作后，即可弹出"效果 - 移相器"对话框，在其中可根据需要设置相应的预设模式与相位参数，如图 12-22 所示，单击"应用"按钮，即可完成设置。

图 12-22 "效果 - 相位"对话框与预设参数

12.3 混响：应用反射模拟房间环境

在一个房间里，墙壁、天花板和地板都会反射声音。所有这些反射的声音几乎同时到

CHAPTER 12

第 12 章 其他音频：了解其他音频效果器功能

达耳朵，不会感觉到它们是单独的回声，而感受到的是声波的氛围，一个空间印象。这种反射的声音被称为混响，或短混响。在 Audition 2020 软件中，可以使用混响效果器模拟各种房间环境。本节主要介绍应用混响类效果器处理音频文件的操作方法。

12.3.1 卷积混响：使用脉冲文件模拟声学

在 Audition 2020 软件中，卷积混响效果器可以再现的房间范围为大衣壁橱到音乐厅。基于卷积的混响使用脉冲文件来模拟声学空间，结果是令人难以置信的逼真。

脉冲文件的来源包括录制的环境空间的音频或网上提供的脉冲集。最好的结果是，脉冲文件应该是 16 位或 32 位未压缩的文件，与当前音频文件采样率匹配。脉冲长度应不超过 30 秒。对于音响设计，可尝试各种产生独特的基于卷积效果的音频源，本实例将介绍应用卷积混响效果器处理音频的操作方法。

操练 + 视频	——卷积混响：使用脉冲文件来模拟声学	
素材文件	素材 \ 第 12 章 \ 音乐 6.mp3	扫描封底文泉云盘的二维码获取资源
效果文件	效果 \ 第 12 章 \ 音乐 6.mp3	
视频文件	视频 \ 第 12 章 \12.3.1 卷积混响：使用脉冲文件来模拟声学 .mp4	

🎵 步骤 01：按【Ctrl + O】组合键，打开一段音频素材，如图 12-23 所示。

🎵 步骤 02：在菜单栏中，选择"效果"|"混响"|"卷积混响"命令，弹出"效果 - 卷积混响"对话框，单击"预设"右侧的下三角按钮，在弹出的列表框中选择"冷藏室"选项，如图 12-24 所示。

图 12-23　打开一段音频素材　　　　图 12-24　选择"冷藏室"选项

🎵 步骤 03：在下方显示"冷藏室"预设的相关参数，还可以在下方手动拖曳各滑块来设置相应参数，单击"应用"按钮，如图 12-25 所示。

🎵 步骤 04：执行操作后，即可运用卷积混响效果器处理音频，如图 12-26 所示，单击"播放"按钮，试听音乐效果。

图 12-25 显示预设的相关参数

图 12-26 运用卷积混响效果器处理音频

> **专家指点** 由于需要对卷积效果器进行大量的处理操作，在较慢的系统上预览时可能会听到咔嗒声或爆裂声。应用效果器后，这些噪声会自动消失。

12.3.2 完全混响：基于卷积避免人为的痕迹

完全混响效果器是以卷积为基础，避免出现铃声、金属声与其他人为声音痕迹的效果。本实例将介绍应用完全混响效果器的操作方法。

操练 + 视频	——完全混响：基于卷积避免人为的痕迹	
素材文件	素材\第 12 章\音乐 7.mp3	扫描封底文泉云盘的二维码获取资源
效果文件	效果\第 12 章\音乐 7.mp3	
视频文件	视频\第 12 章\12.3.2 完全混响：基于卷积避免人为的痕迹 .mp4	

🔊 **步骤 01**：按【Ctrl + O】组合键，打开一段音频素材，如图 12-27 所示。

图 12-27 打开一段音频素材

第 12 章 其他音频：了解其他音频效果器功能

🎵 **步骤 02**：在菜单栏中，选择"效果"|"混响"|"完全混响"命令，弹出"效果-完全混响"对话框，单击"预设"右侧的下三角按钮，在弹出的列表框中选择"夜壶"选项，如图 12-28 所示。

🎵 **步骤 03**：在下方显示"夜壶"预设的相关参数，还可以在对话框中手工拖曳各滑块来设置相应参数，单击"应用"按钮，如图 12-29 所示。

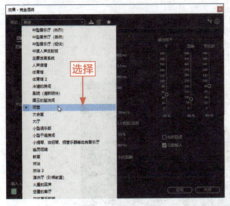

图 12-28　选择"夜壶"选项　　　　　图 12-29　显示预设的相关参数

🎵 **步骤 04**：执行操作后，即可运用完全混响效果器处理音频，如图 12-30 所示，单击"播放"按钮，试听音乐效果。

图 12-30　运用完全混响效果器处理音频

> **专家指点**　除了使用上述方法可以执行"完全混响"命令外，还可以依次按键盘上的【Alt】【S】【B】【F】键，快速执行该命令。

12.3.3　室内混响：模拟声学空间减少消耗

室内混响效果器像其他混响效果器一样，可模拟声学空间。然而，它比其他混响效果

器更快，并且更少地消耗处理器。本实例将介绍应用室内混响效果器的方法。

操练 + 视频	——室内混响：模拟声学空间减少消耗	
素材文件	素材 \ 第 12 章 \ 音乐 8.mp3	扫描封底文泉云盘的二维码获取资源
效果文件	效果 \ 第 12 章 \ 音乐 8.mp3	
视频文件	视频 \ 第 12 章 \12.3.3 室内混响：模拟声学空间减少消耗 .mp4	

🎵 **步骤 01**：按【Ctrl + O】组合键，打开一段音频素材，如图 12-31 所示。

图 12-31　打开一段音频素材

🎵 **步骤 02**：在菜单栏中，选择"效果"|"混响"|"室内混响"命令，弹出"效果 - 室内混响"对话框，如图 12-32 所示。

🎵 **步骤 03**：在其中设置"预设"为"鼓板（大）"，显示相关预设参数，如图 12-33 所示。

图 12-32　弹出相应的对话框

图 12-33　显示相关预设参数

第 12 章 其他音频：了解其他音频效果器功能

> **专家指点** 除了使用上述方法可以执行"室内混响"命令外，还可以依次按键盘上的【Alt】【S】【B】【S】键，快速执行该命令。

◎ **步骤 04**：单击"应用"按钮，即可运用室内混响效果器处理音频，如图 12-34 所示，单击"播放"按钮，试听音乐效果。

图 12-34　运用室内混响效果器处理音频

12.3.4　环绕声：提供单声道的立体声氛围

在 Audition 2020 软件中，环绕声混响效果器主要用于 5.1 声道，但它也可以提供单声道或立体声环境氛围。

应用环绕声混响效果器的方法很简单，只需在菜单栏中选择"效果"|"混响"|"环绕声混响"命令，即可弹出"效果 - 环绕声混响"对话框，如图 12-35 所示，在其中可以设置相应的预设模式和参数，单击"应用"按钮，即可应用环绕声混响效果器处理音频。

图 12-35　弹出"效果 - 环绕声混响"对话框

> **专家指点** 除了使用上述方法可以执行"环绕声混响"命令外，还可以依次按键盘上的【Alt】【S】【B】【R】键，快速执行该命令。

CHAPTER 13

第 13 章 文件导入：
处理视频与音乐素材文件

~ 学习提示 ~

在使用 Audition 编辑音频文件时，也可以插入视频文件，以精确同步项目与视频预览。当插入视频文件时，视频素材将出现在轨道显示区顶部。本章主要介绍导入与操作视频文件、批处理转换音频的操作方法。

~ 本章案例导航 ~

- 导入：在软件中导入与移动视频
- 转换：使用批处理转换音频文件
- 声道：制作 5.1 声道的环绕音乐

13.1 导入：在软件中导入与移动视频

在 Audition 2020 工作界面的多轨编辑器中，可以导入与移动视频素材，还可以设置视频素材的百分比显示。本节主要介绍导入与操作视频文件的方法。

13.1.1 插入：将视频文件插入项目中

在 Audition 2020 工作界面中，可以将视频文件插入多轨编辑器的项目文件中。本实例将介绍插入视频文件到项目中的方法。

操练+视频	——插入：将视频文件插入项目中	
素材文件	素材\第 13 章\视频 1.mpg	扫描封底文泉云盘的二维码获取资源
效果文件	效果\第 13 章\视频 1.sesx	
视频文件	视频\第 13 章\13.1.1 插入：将视频文件插入项目中 .mp4	

- **步骤 01**：新建一个项目，在"文件"面板中单击"导入文件"按钮，如图 13-1 所示。
- **步骤 02**：弹出"导入文件"对话框，在其中选择需要导入的视频文件，如图 13-2 所示。

CHAPTER 13

第 13 章 文件导入：处理视频与音乐素材文件

图 13-1　单击"导入文件"按钮

图 13-2　选择需要导入的视频文件

* **步骤 03**：单击"打开"按钮，即可将视频文件导入"文件"面板中，如图 13-3 所示。
* **步骤 04**：选择视频文件，将其拖曳至多轨编辑器中，即可插入视频，如图 13-4 所示。

图 13-3　将视频文件导入"文件"面板中

图 13-4　插入视频文件

* **步骤 05**：在"视频"面板中可以查看导入的视频画面效果，如图 13-5 所示。

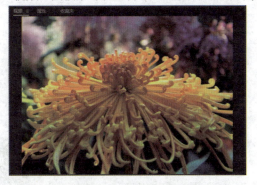

图 13-5　查看导入的视频画面效果

13.1.2　移动：在编辑器中移动视频素材

在 Audition 2020 软件的多轨编辑器中，可根据需要移动视频素材。本实例将介绍移动视频素材的操作方法。

操练 + 视频	——移动：在编辑器中移动视频素材	
素材文件	素材 \ 第 13 章 \ 视频 2.sesx	扫描封底文泉云盘的二维码获取资源
效果文件	效果 \ 第 13 章 \ 视频 2.sesx	
视频文件	视频 \ 第 13 章 \13.1.2 移动：在编辑器中移动视频素材 .mp4	

步骤 01：在多轨编辑器中，选择需要移动的视频文件，如图 13-6 所示。

步骤 02：在视频文件上按住鼠标左键并向右拖曳，至合适位置后释放鼠标左键，即可移动视频文件，如图 13-7 所示。

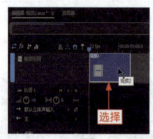
图 13-6 选择需要移动的视频文件

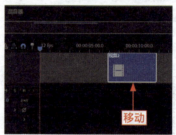
图 13-7 移动视频文件

13.1.3 显示：在视频中设置百分比显示

在 Audition 2020 工作界面的"视频"面板中，可根据需要设置视频画面的百分比显示方式。本实例将介绍设置视频百分比显示的操作方法。

操练 + 视频	——显示：在视频中设置百分比显示	
素材文件	素材 \ 第 13 章 \ 视频 3.mpg	扫描封底文泉云盘的二维码获取资源
效果文件	无	
视频文件	视频 \ 第 13 章 \13.1.3 显示：在视频中设置百分比显示 .mp4	

步骤 01：打开一个项目文件，选择"窗口"|"视频"命令，打开"视频"面板，如图 13-8 所示。

步骤 02：在"视频"面板中，单击右上方的"面板属性"按钮■，在弹出的面板菜单中选择"缩放"|"50%"选项，如图 13-9 所示。

步骤 03：执行操作后，即可在"视频"面板中调整视频的百分比显示方式，将视频画面显示比例调整为 50%，此时视频画面效果如图 13-10 所示。

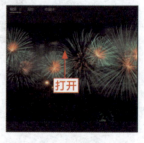
图 13-8 打开"视频"面板

第 13 章 文件导入：处理视频与音乐素材文件

图 13-9　选择缩放"50%"选项　　　图 13-10　视频画面效果

> **专家指点**　除了使用上述方法可以打开"视频"面板外，还可以在"窗口"菜单下按键盘上的【V】键，快速打开"视频"面板。

13.2　转换：使用批处理转换音频文件

在 Audition 2020 工作界面中，可以对音频文件进行批处理转换，使制作的音乐格式更加符合用户的需求。本节主要介绍批处理转换音频文件的操作方法。

13.2.1　AIFF 格式：将音频文件转换成 AIFF 格式

AIFF 是音频交换文件格式（Audio Interchange File Format）的英文缩写，是一种文件格式存储的数字音频（波形）的数据，AIFF 应用于个人计算机及其他电子音响设备以存储音乐数据。AIFF 支持 ACE2、ACE8、MAC3 和 MAC6 压缩，支持 16 位 44.1kHz 立体声。本实例将介绍批处理转换 AIFF 音频格式的操作方法。

操练 + 视频	——AIFF 格式：将音频文件转换成 AIFF 格式	
素材文件	素材\第 13 章\音乐 1.mp3、音乐 2.mp3	扫描封底文泉云盘的二维码获取资源
效果文件	效果\第 13 章\音乐 1.aif、音乐 2.aif	
视频文件	视频\第 13 章\13.2.1 AIFF 格式：将音频文件转换成 AIFF 格式.mp4	

步骤 01：在菜单栏中，选择"编辑"菜单，在弹出的菜单列表中选择"批处理"命令，如图 13-11 所示。

步骤 02：执行操作后，弹出"批处理"面板，在面板上方单击"添加文件"按钮 ，如图 13-12 所示。

步骤 03：执行操作后，弹出"导入文件"对话框，在其中选择需要进行批处理转换格式的音频文件，如图 13-13 所示。

⬥ **步骤04**：单击"打开"按钮，返回"批处理"面板，其中显示了刚添加的两段音频文件，单击"导出设置"按钮，如图13-14所示。

图13-11 选择"批处理"命令

图13-12 单击"添加文件"按钮

图13-13 选择多段音频文件

图13-14 单击"导出设置"按钮

⬥ **步骤05**：弹出"导出设置"对话框，单击"格式"右侧的下三角按钮，在弹出的列表框中选择AIFF选项，如图13-15所示。

⬥ **步骤06**：在"位置"文本框的右侧单击"浏览"按钮，如图13-16所示。

图13-15 选择AIFF选项

图13-16 单击"浏览"按钮

⬥ **步骤07**：执行操作后，弹出"选取位置"对话框，在其中选择音频文件转换之后的储存位置，单击"选择文件夹"按钮，如图13-17所示。

⬥ **步骤08**：返回"导出设置"对话框，单击"确定"按钮，如图13-18所示。

第 13 章 文件导入：处理视频与音乐素材文件

> **专家指点**　除了使用上述方法可以弹出"批处理"面板外，还可以在"窗口"菜单下按键盘上的【B】键快速弹出"批处理"面板。

图 13-17　选择音频文件存储位置

图 13-18　单击"确定"按钮

🎵 **步骤 09**：返回"批处理"面板，单击面板右下角的"运行"按钮，如图 13-19 所示。

🎵 **步骤 10**：执行操作后，开始批处理转换音频文件的格式，待转换完成后，在"批处理"面板中显示"完成"字样，如图 13-20 所示，即可完成音频格式批处理的转换操作。

图 13-19　单击"运行"按钮

图 13-20　显示"完成"字样

13.2.2　Monkey's Audio：常见的无损音频压缩格式

　　Monkey's Audio 是一种常见的无损音频压缩编码格式，扩展名为 .ape。与有损音频压缩（如 MP3、Ogg Vorbis 或者 AAC 等）不同的是，Monkey's Audio 压缩时不会丢失数据，一个压缩为 Monkey's Audio 的音频文件听起来与原文件完全一样。本实例将介绍批处理转换 Monkey's Audio 音频格式的操作方法。

操练＋视频	——Monkey's Audio：常见的无损音频压缩格式	
素材文件	素材\第 13 章\音乐 3.mp3、音乐 4.mp3	扫描封底文泉云盘的二维码获取资源
效果文件	效果\第 13 章\音乐 3.ape、音乐 4.ape	
视频文件	视频\第 13 章\13.2.2 Monkey's Audio：常见的无损音频压缩格式 .mp4	

> **步骤 01**：在"批处理"面板中添加两段音频文件，如图 13-21 所示。
>
> **步骤 02**：单击"导出设置"按钮，弹出"导出设置"对话框，单击"格式"右侧的下三角按钮，在弹出的列表框中选择 Monkey's Audio 选项，如图 13-22 所示。

图 13-21　添加两段音频文件　　图 13-22　选择 Monkey's Audio 选项

> **步骤 03**：设置完成后，单击"确定"按钮，返回"批处理"面板，单击下方的"运行"按钮，开始批处理转换音频文件的格式，待转换完成后，在"批处理"面板中可以看到两段音频文件已被转换为 .ape 格式，并显示"完成"字样，如图 13-23 所示。

图 13-23　批处理转换音频文件的格式

13.2.3　MP3 格式：将音频文件转换成 MP3 格式

可以使用 Audition 2020 软件将其他格式的音频文件转换为 MP3 格式。下面介绍批处理转换 MP3 音频格式的操作方法。

操练 + 视频	——MP3 格式：将音频文件转换成 MP3 格式	
素材文件	素材 \ 第 13 章 \ 音乐 5.wav、音乐 6. wav	扫描封底文泉云盘的二维码获取资源
效果文件	效果 \ 第 13 章 \ 音乐 5.mp3、音乐 6.mp3	
视频文件	视频 \ 第 13 章 \13.2.3 MP3 格式：将音频文件转换成 MP3 格式 .mp4	

> **步骤 01**：在"批处理"面板中添加两段音频文件，如图 13-24 所示。
>
> **步骤 02**：单击"导出设置"按钮，弹出"导出设置"对话框，单击"格式"右侧的下三角按钮，在弹出的列表框中选择"MP3 音频"选项，如图 13-25 所示。

第 13 章 文件导入：处理视频与音乐素材文件

图 13-24　添加两段音频文件　　图 13-25　选择"MP3 音频"选项

- **步骤 03**：设置完成后，单击"确定"按钮，返回"批处理"面板，单击下方的"运行"按钮，开始批处理转换音频文件的格式，待转换完成后，在"批处理"面板中可见两段音频文件已被转换为 MP3 格式，并显示"完成"字样，如图 13-26 所示。

图 13-26　批处理转换音频文件的格式

13.2.4　WAV 格式：将音频文件转换成 WAV 格式

　　WAV 是微软公司开发的一种声音文件格式，是最早的数字音频格式，受 Windows 平台及其应用程序广泛支持。本实例将介绍批处理转换成 WAV 音频格式的操作方法。

操练 + 视频	——WAV 格式：将音频文件转换成 WAV 格式	
素材文件	素材 \ 第 13 章 \ 音乐 7. mp3、音乐 8. mp3	扫描封底文泉云盘的二维码获取资源
效果文件	效果 \ 第 13 章 \ 音乐 7. wav、音乐 8. wav	
视频文件	视频 \ 第 13 章 \13.2.4　WAV 格式：将音频文件转换成 WAV 格式 .mp4	

- **步骤 01**：在"批处理"面板中添加两段音频文件，如图 13-27 所示。
- **步骤 02**：单击"导出设置"按钮，弹出"导出设置"对话框，单击"格式"右侧的下三角按钮，在弹出的列表框中选择"Wave PCM"选项，如图 13-28 所示。
- **步骤 03**：设置完成后，单击"确定"按钮，返回"批处理"面板，单击下方的"运行"按钮，开始批处理转换音频文件的格式，待转换完成后，在"批处理"面板中可见两段音频文件已被转换为 .wav 格式，如图 13-29 所示，到此完成了 WAV 格式批处理的转换操作。

图 13-27 添加两段音频文件　　　图 13-28 选择"Wave PCM"选项

图 13-29 批处理转换音频文件的格式

13.3 声道：制作 5.1 声道的环绕音乐

前面章节介绍的录音与编辑都是针对双声道音乐的，而当今已有越来越多的人会选择用 5.1 声道环绕音箱的 DVD 家庭影院和 5.1 声道的环绕音箱来播放声音，因为这是从多个声道播放出来的，不仅仅是两个声道。本节主要介绍制作 5.1 声道环绕音乐的方法。

13.3.1 5.1 声道：在项目中插入 5.1 声道音乐

在编辑 5.1 声道环绕音乐前，首先需要将 5.1 环绕音乐插入多轨编辑器中。本实例将介绍将 5.1 声道环绕音乐插入项目中的操作方法。

操练 + 视频 ——5.1 声道：在项目中插入 5.1 声道音乐		
素材文件	素材 \ 第 13 章 \ 音乐 9.wav	扫描封底文泉云盘的二维码获取资源
效果文件	效果 \ 第 13 章 \ 音乐 9.sesx	
视频文件	视频 \ 第 13 章 \13.3.1 5.1 声道：在项目中插入 5.1 声道音乐 .mp4	

第 13 章 文件导入：处理视频与音乐素材文件

步骤 01：在菜单栏中选择"文件"|"新建"|"多轨会话"命令，如图 13-30 所示。

步骤 02：弹出"新建多轨会话"对话框，在其中设置"会话名称"为"音频 9"，设置"主控"为 5.1，如图 13-31 所示。

图 13-30 选择"多轨会话"命令　　　图 13-31 设置各选项

步骤 03：单击"确定"按钮，即可新建一个 5.1 声道的项目文件，在"文件"面板中单击"导入文件"按钮，如图 13-32 所示。

步骤 04：弹出"导入文件"对话框，选择需要导入的 5.1 环绕音乐，如图 13-33 所示。

图 13-32 单击"导入文件"按钮　　　图 13-33 选择需要导入的 5.1 环绕音乐

步骤 05：单击"打开"按钮，将 5.1 环绕音乐导入"文件"面板中，如图 13-34 所示。

步骤 06：将"文件"面板中导入的 5.1 环绕音乐拖曳至多轨编辑器的轨道 1 中，此时显示 5.1 环绕音乐的音波，如图 13-35 所示。

图 13-34 导入"文件"面板中　　　图 13-35 显示 5.1 环绕音乐的音波

🔵 步骤 07：单击编辑器下方的"播放"按钮，试听导入的 5.1 环绕音乐。

13.3.2 声像：调整 5.1 环绕声的输出属性

在 Audition 2020 工作界面中，可根据需要编辑 5.1 环绕声中的声像轨道，调整 5.1 声道环绕音乐的输出属性。

操练 + 视频	——声像：调整 5.1 环绕声的输出属性	
素材文件	无	扫描封底
效果文件	无	文泉云盘的二维码
视频文件	视频 \ 第 13 章 \13.3.2 声像：调整 5.1 环绕声的输出属性 .mp4	获取资源

🔵 步骤 01：在 5.1 多轨编辑器的轨道 1 中，单击"音轨声像器"图标 ⊙，如图 13-36 所示。

🔵 步骤 02：在该图标上单击鼠标右键，在弹出的快捷菜单中选择"打开音轨声像器面板"选项，如图 13-37 所示。

图 13-36　单击"音轨声像器"图标　　图 13-37　选择"打开音轨声像器面板"选项

🔵 步骤 03：执行操作后，即可打开"音轨声像器"面板，在其中拖曳声像球，即可改变 5.1 声道环绕音乐的音频信号位置，如图 13-38 所示，此时输出的 5.1 声道的音乐也会有所变化。

图 13-38　改变 5.1 声道环绕音乐的音频信号位置

CHAPTER 14 第 14 章 音频输出：掌握音频格式的输出方法

~ 学习提示 ~

在经过 Audition 2020 一系列烦琐的录制与编辑后，就可以将编辑完成的单轨或多轨音频输出成音频文件了。通过 Audition 2020 提供的输出功能，可以将编辑完成的音频输出成各种格式的音频文件。本章主要介绍输出音频文件的操作方法，希望读者熟练掌握本章内容。

~ 本章案例导航 ~

- 输出：制作不同格式的音频文件
- 设置：多轨缩混文件的输出方式
- 分享：将音乐输出至新媒体平台

14.1 输出：制作不同格式的音频文件

在 Audition 2020 工作界面中，可以将制作完成的音频输出成 MP3 格式、AIF 格式以及 WAV 格式等。本节主要介绍输出音频文件的操作方法。

14.1.1 MP3 音频：以高音质对数字音频压缩

MP3 格式的音乐在网络中非常常见，MP3 能够以高音质、低采样对数字音频文件进行压缩。本实例将介绍输出 MP3 音频的操作方法。

操练 + 视频	——MP3 音频：以高音质对数字音频压缩	
素材文件	素材\第 14 章\音乐 1.wav	扫描封底文泉云盘的二维码获取资源
效果文件	效果\第 14 章\音乐 1.mp3	
视频文件	视频\第 14 章\14.1.1 MP3 音频：以高音质对数字音频压缩.mp4	

- **步骤 01**：按【Ctrl + O】组合键，打开一段音频素材，如图 14-1 所示。
- **步骤 02**：在菜单栏中，选择"文件"|"导出"|"文件"命令，如图 14-2 所示。
- **步骤 03**：执行操作后，弹出"导出文件"对话框，单击"位置"右侧的"浏览"按钮，如图 14-3 所示。

步骤04：弹出"另存为"对话框，设置文件的导出文件名和导出位置，如图14-4所示。

图14-1 打开一段音频素材

图14-2 选择"文件"命令

图14-3 单击"浏览"按钮

图14-4 设置音频文件导出选项

步骤05：设置完成后，单击"保存"按钮，返回"导出文件"对话框，在"位置"右侧的文本框中显示了刚设置的文件保存位置，单击"格式"右侧的下三角按钮，在弹出的列表框中选择"MP3音频"选项，如图14-5所示。

步骤06：此时，显示的音频为MP3格式，单击"确定"按钮，如图14-6所示，执行操作后，即可将音频文件输出为MP3格式。

图14-5 选择"MP3音频"选项

图14-6 单击"确定"按钮

第 14 章 音频输出：掌握音频格式的输出方法

14.1.2 AIFF 音频：将音频单独输出为 AIFF 格式

在 Audition 2020 工作界面中，可以将音频单独输出为 AIFF 格式。本实例将介绍输出 AIFF 音频文件的操作方法。

操练+视频	——AIFF 音频：将音频单独输出为 AIFF 格式	
素材文件	素材\第 14 章\音乐 2.mp3	扫描封底文泉云盘的二维码获取资源
效果文件	效果\第 14 章\音乐 2_01.aif	
视频文件	视频\第 14 章\14.1.2 AIFF 音频：将音频单独输出为 AIFF 格式 .mp4	

🎵 **步骤 01**：按【Ctrl + O】组合键，打开一段音频素材，如图 14-7 所示。

图 14-7　打开一段音频素材

🎵 **步骤 02**：在菜单栏中，选择"文件"|"导出"|"文件"命令，弹出"导出文件"对话框，如图 14-8 所示。

🎵 **步骤 03**：在其中设置音频文件的文件名与输出位置，单击"格式"右侧的下三角按钮，在弹出的列表框中选择 AIFF 选项，如图 14-9 所示，单击"确定"按钮，即可将音频文件输出为 AIF 格式。

图 14-8　弹出"导出文件"对话框

图 14-9　选择 AIFF 选项

14.1.3 WAV 音频：了解容量较大的 WAV 格式

WAV 的音质与 CD 相差无几，但 WAV 格式对存储空间的需求比较大，因为 WAV 文件的本身容量比较大。本实例将介绍输出 WAV 音频的操作方法。

操练 + 视频	——WAV 音频：了解容量较大的 WAV 格式	
素材文件	素材 \ 第 14 章 \ 音乐 3.mp3	扫描封底文泉云盘的二维码获取资源
效果文件	效果 \ 第 14 章 \ 音乐 3_01.wav	
视频文件	视频 \ 第 14 章 \14.1.3 WAV 音频：了解容量较大的 WAV 格式 .mp4	

步骤 01：按【Ctrl + O】组合键，打开一段音频素材，如图 14-10 所示。

图 14-10　打开一段音频素材

步骤 02：在菜单栏中，选择"文件"|"导出"|"文件"命令，弹出"导出文件"对话框，如图 14-11 所示。

步骤 03：在其中设置音频文件的文件名与输出位置，单击"格式"右侧的下三角按钮，在弹出的列表框中选择 Wave PCM 选项，如图 14-12 所示，单击"确定"按钮，即可将音频文件输出为 WAV 格式。

图 14-11　弹出"导出文件"对话框

图 14-12　选择 Wave PCM 选项

第 14 章 音频输出：掌握音频格式的输出方法

14.1.4 无损：了解 Monkey's Audio 音频格式

Monkey's Audio 的扩展名为 ape，这种格式通常可以保护音频的音质不受损。本实例将介绍输出 Monkey's Audio 音频的操作方法。

操练+视频	——无损：了解 Monkey's Audio 音频格式	
素材文件	素材\第 14 章\音乐 4.mp3	扫描封底文泉云盘的二维码获取资源
效果文件	效果\第 14 章\音乐 4_01.ape	
视频文件	视频\第 14 章\14.1.4 无损：了解 Monkey's Audio 音频格式 .mp4	

步骤 01：按【Ctrl + O】组合键，打开一段音频素材，如图 14-13 所示。

图 14-13 打开一段音频素材

步骤 02：在菜单栏中，选择"文件"|"导出"|"文件"命令，弹出"导出文件"对话框，如图 14-14 所示。

步骤 03：在其中设置音频文件的文件名与输出位置，单击"格式"右侧的下三角按钮，在弹出的列表框中选择 Monkey's Audio 选项，如图 14-15 所示，单击"确定"按钮，即可输出 Monkey's Audio 音频。

图 14-14 弹出"导出文件"对话框

图 14-15 选择 Monkey's Audio 选项

195

14.1.5 重设：转换音频文件的采样类型

在 Audition 2020 软件中输出音频文件时，还可以转换音频文件的采样类型，使制作的音乐更加符合用户的需求。本实例将介绍重设音频输出采样类型的操作方法。

操练 + 视频	——重设：转换音频文件的采样类型	
素材文件	素材\第 14 章\音乐 5.mp3	扫描封底文泉云盘的二维码获取资源
效果文件	效果\第 14 章\音乐 5_01.mp3 ~ 音乐 5_03.mp3	
视频文件	视频\第 14 章\14.1.5 重设：转换音频文件的采样类型 .mp4	

🎵 **步骤 01**：按【Ctrl + O】组合键，打开一段音频素材，如图 14-16 所示。

图 14-16　打开一段音频素材

🎵 **步骤 02**：选择"文件"|"导出"|"文件"命令，弹出"导出文件"对话框，单击"采样类型"右侧的"更改"按钮，如图 14-17 所示。

🎵 **步骤 03**：弹出"变换采样类型"对话框，单击"采样率"右侧的下三角按钮，在弹出的列表框中选择 44100 选项，如图 14-18 所示。

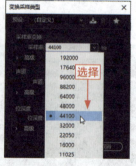

图 14-17　单击"更改"按钮　　　图 14-18　选择 44100 选项

🎵 **步骤 04**：设置完成后，单击"确定"按钮，返回"导出文件"对话框，其中显示了刚设置的音频采样类型，如图 14-19 所示。

第 14 章 音频输出：掌握音频格式的输出方法

⑤ **步骤 05**：在"导出文件"对话框中，设置音频导出的格式为 MP3 格式，如图 14-20 所示。

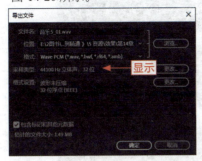 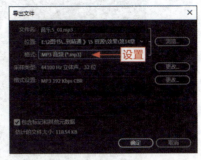

图 14-19　显示了刚设置的音频采样类型　　　图 14-20　设置音频导出的格式

⑥ **步骤 06**：设置完成后，更改文件名称，然后单击"确定"按钮，如图 14-21 所示，即可开始转换音频的采样类型，并导出音频文件。

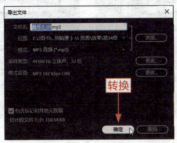

图 14-21　开始转换音频的采样类型

14.1.6　修改：修改音频文件的输出格式

在 Audition 2020 软件中，如果现有的音频输出格式无法满足用户的需求，可以针对音频的输出格式进行修改。本实例将介绍重设音频输出格式的操作方法。

操练 + 视频	——修改：修改音频文件的输出格式	
素材文件	素材 \ 第 14 章 \ 音乐 6.mp3	扫描封底文泉云盘的二维码获取资源
效果文件	效果 \ 第 14 章 \ 音乐 6_01.mp3	
视频文件	视频 \ 第 14 章 \14.1.6 修改：修改音频文件的输出格式 .mp4	

⑤ **步骤 01**：按【Ctrl + O】组合键，打开一段音频素材，如图 14-22 所示。

⑤ **步骤 02**：选择"文件"|"导出"|"文件"命令，弹出"导出文件"对话框，如图 14-23 所示。

⑤ **步骤 03**：设置音频文件的文件名，然后单击"格式设置"右侧的"更改"按钮，如图 14-24 所示。

图 14-22 打开一段音频素材

图 14-23 弹出"导出文件"对话框

图 14-24 单击"更改"按钮

> **专家指点** 在"导出文件"对话框中,若取消选中"包含标记和其他元数据"复选框,则导出的音频中不包括添加的各类标记数据。

🎵 **步骤 04**:弹出"MP3 设置"对话框,单击"比特率"右侧的下三角按钮,在弹出的列表框中选择 320 kbps(44100 Hz)选项,如图 14-25 所示。

🎵 **步骤 05**:设置完成后,单击"确定"按钮,返回"导出文件"对话框,其中显示了刚设置的音频格式,单击"确定"按钮,如图 14-26 所示,即可开始转换并导出音频文件。

图 14-25 选择 320 kbps(44100 Hz)选项

图 14-26 单击"确定"按钮

第 14 章 音频输出：掌握音频格式的输出方法

14.2 设置：多轨缩混文件的输出方式

在 Audition 2020 工作界面中，还可以输出多轨编辑器中的音频缩混文件。本节主要介绍多轨缩混文件输出的操作方法。

14.2.1 选择：单独输出喜欢的部分音频

在多轨编辑器中，如果对某一小段音频部分比较喜欢，希望单独输出，可以使用 Audition 2020 提供的"输出时间选区音频"功能，输出多轨缩混文件。

操练 + 视频	——选择：单独输出喜欢的部分音频	
素材文件	素材 \ 第 14 章 \ 音乐 7\ 音乐 7.sesx	扫描封底文泉云盘的二维码获取资源
效果文件	效果 \ 第 14 章 \ 音乐 7_ 缩混 .wav	
视频文件	视频 \ 第 14 章 \14.2.1 选择：单独输出喜欢的部分音频 .mp4	

步骤 01：按【Ctrl + O】组合键，打开一个项目文件，如图 14-27 所示。

图 14-27　打开一个项目文件

步骤 02：运用时间选区工具，在多轨编辑器中选择音频区间，如图 14-28 所示。
步骤 03：选择"文件"|"导出"|"多轨混音"|"时间选区"命令，如图 14-29 所示。
步骤 04：弹出"导出多轨混音"对话框，单击右侧的"浏览"按钮，如图 14-30 所示。
步骤 05：弹出"导出多轨混音"对话框，设置文件的名称与导出位置，如图 14-31 所示。
步骤 06：单击"保存"按钮，返回"导出多轨混音"对话框，其中显示了刚设

置的文件名与位置，单击"确定"按钮，如图14-32所示，即可开始导出时间选区内的多轨混音文件。

图14-28 在多轨编辑器中选择音频区间

图14-29 选择"时间选区"命令

图14-30 单击"浏览"按钮

图14-31 设置文件的名称与导出位置

图14-32 单击"确定"按钮

14.2.2 全选：输出整个项目的音频文件

在Audition 2020软件中，还可以输出多轨编辑器中的整个项目文件。本实例将介绍输出整个项目文件的操作方法。

CHAPTER 14

第 14 章 音频输出：掌握音频格式的输出方法

操练+视频	——全选：输出整个项目的音频文件	
素材文件	素材\第 14 章\音乐 8\音乐 8.sesx	扫描封底文泉云盘的二维码获取资源
效果文件	效果\第 14 章\音乐 8_缩混.wav	
视频文件	视频\第 14 章\14.2.2 全选：输出整个项目的音频文件.mp4	

🔹 步骤 01：按【Ctrl + O】组合键，打开一个项目文件，如图 14-33 所示。

🔹 步骤 02：在菜单栏中，选择"文件"|"导出"|"多轨混音"|"整个会话"命令，如图 14-34 所示。

图 14-33　打开一个项目文件　　　　图 14-34　选择"整个会话"命令

🔹 步骤 03：执行操作后，弹出"导出多轨混音"对话框，如图 14-35 所示。

🔹 步骤 04：在其中设置文件的名称与导出位置，单击"确定"按钮，如图 14-36 所示，即可导出整个项目文件中的音乐片段。

图 14-35　弹出"导出多轨混音"对话框　　　　图 14-36　设置文件的名称与导出位置

14.3　分享：将音乐输出至新媒体平台

在这个互联网时代，用户可以将自己制作的音乐输出至其他新媒体平台，与网友一起

分享制作的成品音乐声效。本节主要介绍将音乐输出至多个新媒体平台的操作方法。

14.3.1 网站：将音乐分享至音乐网站

中国原创音乐基地，汇集了大量的网络歌手的原创音乐歌曲，以及翻唱的歌曲文件，提供大量歌曲的伴奏以及歌词免费下载服务，用户也可以将自己创作的音乐或者歌曲上传至该网站，与网友一起分享。

操练+视频	——网站：将音乐分享至音乐网站	
素材文件	素材\第14章\无	扫描封底文泉云盘的二维码获取资源
效果文件	效果\第14章\无	
视频文件	视频\第14章\14.3.1 网站：将音乐分享至音乐网站.mp4	

- 步骤01：打开"中国原创音乐基地"网页，注册并登录账号后，可以查看登录的信息，如图14-37所示。
- 步骤02：在页面的右上方，单击"上传"按钮，在弹出的列表框中选择"上传伴奏"选项，如图14-38所示，根据页面提示进行操作，即可上传用户制作的音乐伴奏文件。

图14-37 查看登录的信息

图14-38 选择"上传伴奏"选项

14.3.2 公众号：将音频上传至微信公众号

微信公众平台是腾讯公司在微信的基础上新增的功能模块，通过这一平台，个人和企业都可以打造一个微信的公众号，并实现和特定群体的文字、图片、音频的全方位共享、互动。随着微信用户数量的增长，微信公众平台已经形成了一种主流的线上线下微信互动营销方式。下面介绍将音频文件上传至微信公众号的操作方法。

CHAPTER 14

第 14 章 音频输出：掌握音频格式的输出方法

操练 + 视频	——公众号：将音频上传至微信公众号	
素材文件	素材 \ 第 14 章 \ 音乐 10.mp3	扫描封底文泉云盘的二维码获取资源
效果文件	效果 \ 第 14 章 \ 无	
视频文件	视频 \ 第 14 章 \14.3.2 公众号：将音频上传至微信公众号 .mp4	

🎵 **步骤 01**：打开并登录微信公众平台，在页面左侧选择"创作管理"|"多媒体素材"选项，然后单击"音频"标签，如图 14-39 所示。

🎵 **步骤 02**：切换至"音频"选项卡，在右侧单击"添加音频"按钮，如图 14-40 所示。

图 14-39 单击"音频"标签

图 14-40 单击"添加音频"按钮

🎵 **步骤 03**：弹出"添加音频"对话框，输入音频的标题内容后，单击下方的"上传文件"按钮，如图 14-41 所示。

🎵 **步骤 04**：弹出"打开"对话框，在其中选择需要上传的音频文件，如图 14-42 所示。

203

图 14-41　单击"上传文件"按钮　　　　　图 14-42　选择需要上传的音频文件

🎵 **步骤05**：单击"打开"按钮，稍等片刻，页面中将提示音频文件上传、转码成功，单击下方的"保存"按钮，如图 14-43 所示。

图 14-43　单击"保存"按钮

🎵 **步骤06**：此时，在"素材管理"页面将显示刚上传完成的音频文件，单击该音频文件，可以试听音频效果，如图 14-44 所示。

图 14-44　显示刚上传完成的音频文件

第五篇

案例实战

CHAPTER 15 第 15 章 录制歌曲：制作自己专属的个人单曲

- 学习提示 -

学习完前面章节知识点，接下来可以试着录制自己的个人歌曲了，歌曲录制完成后，通过相关特效对歌曲文件进行处理，使歌曲的音质更加动听。本章主要介绍录制个人歌曲的操作方法，希望读者学完以后可以举一反三，录制出更多精彩、动听的歌曲文件。

- 本章案例导航 -

- 实例：录制精彩专业的歌曲文件
- 录制：分析歌曲录制的详细过程

15.1 实例：录制精彩专业的歌曲文件

在 Audition 2020 工作界面中，用户可以亲手录制自己的音乐专辑、伴奏音乐等。在录制个人歌曲音乐文件之前，首先预览项目效果，并掌握实例操作流程等内容，希望读者学完以后可以举一反三，录制出更多精彩专业的歌曲文件。

15.1.1 欣赏：欣赏录制歌曲的音波效果

本实例录制的歌曲是《我要你》，实例音波效果如图 15-1 所示。

录制的单轨音乐　　　　　　　　　　　合成的多轨伴奏音乐

图 15-1　制作歌曲《我要你》

第 15 章 录制歌曲：制作自己专属的个人单曲

15.1.2 流程：掌握录制歌曲的基本操作

首先新建一个音频文件，录制清唱歌曲《我要你》，对录制完成的歌曲进行噪声特效的处理，并调整声音的大小，然后新建一个多轨会话文件，插入刚录制的歌曲文件，并添加歌曲的伴奏文件，对音频进行合成处理，完成个人歌曲的录制操作。

15.2 录制：歌曲录制的详细过程

本节主要介绍录制歌曲的操作过程，包括新建空白音轨文件、录制清唱歌曲文件、对音频进行特效处理、调整歌曲的声音振幅、创建多轨合成文件、为清唱歌曲添加伴奏等内容。

15.2.1 新建：新建一个空白单轨文件

MP3 格式的音乐在网络中非常常见，MP3 能够以高音质、低采样对数字音频文件进行压缩。本实例将介绍输出 MP3 音频的操作方法。

操练 + 视频	——新建：新建一个空白单轨文件	
素材文件	无	扫描封底文泉云盘的二维码获取资源
效果文件	无	
视频文件	视频 \ 第 15 章 \15.2.1 新建：新建一个空白单轨文件 .mp4	

♪ **步骤 01**：在菜单栏中，选择"文件"|"新建"|"音频文件"命令，如图 15-2 所示，首先新建一个单轨文件。

♪ **步骤 02**：执行操作后，弹出"新建音频文件"对话框，如图 15-3 所示。

图 15-2 选择"音频文件"命令　　　　图 15-3 弹出"新建音频文件"对话框

♪ **步骤 03**：在其中设置文件名、采样率、声道等信息，单击"确定"按钮，如图 15-4 所示。

♪ **步骤 04**：执行操作后，即可创建一个空白的单轨音频文件，如图 15-5 所示。

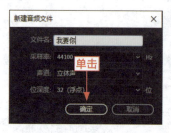

图 15-4　单击"确定"按钮　　　　图 15-5　创建一个空白的单轨音频文件

15.2.2　清唱：开始录制清唱的歌曲文件

当在 Audition 2020 工作界面创建单轨文件后，接下来将输入和输出设备与计算机正确连接，然后通过下面的操作步骤开始录制清唱的歌曲文件。

操练 + 视频	——清唱：开始录制清唱的歌曲文件	
素材文件	无	扫描封底文泉云盘的二维码获取资源
效果文件	效果 \ 第 15 章 \ 我要你 .wav	
视频文件	视频 \ 第 15 章 \15.2.2 清唱：开始录制清唱的歌曲文件 .mp4	

🔥 **步骤 01**：在编辑器的下方单击"录制"按钮 ⬤，如图 15-6 所示。

🔥 **步骤 02**：开始录制清唱的歌曲文件，并显示歌曲录制进度和音波，如图 15-7 所示，在录制歌曲的过程中，由于一首歌的时间比较长，可以对音频进行中途暂停操作，准备好了再单击"录制"按钮录制下一段音频。

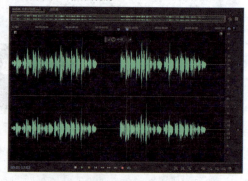

图 15-6　单击"录制"按钮　　　　图 15-7　显示歌曲录制进度和音波

🔥 **步骤 03**：在"电平"面板中，显示了歌曲的电平信息，如图 15-8 所示。

CHAPTER 15

第 15 章 录制歌曲：制作自己专属的个人单曲

图 15-8 "电平"面板显示了歌曲的电平信息

步骤 04：待歌曲录制完成后，单击编辑器窗口下方的"停止"按钮，完成一整首歌曲的录制操作，如图 15-9 所示。

步骤 05：歌曲录制完成后要及时保存，以免文件丢失。在菜单栏中选择"文件"|"另存为"命令，如图 15-10 所示。

图 15-9 完成一整首歌曲的录制操作　　　　图 15-10 选择"另存为"命令

步骤 06：执行操作后，弹出"另存为"对话框，如图 15-11 所示。

步骤 07：设置音频文件的文件名与保存位置，单击"确定"按钮，如图 15-12 所示。

图 15-11 弹出"另存为"对话框　　　　图 15-12 单击"确定"按钮

步骤 08：执行操作后，即可保存录制的歌曲文件，如图 15-13 所示。

图 15-13 显示了文件的名称与格式信息

15.2.3 降噪：对歌曲进行降噪消除噪声

在录制歌曲的过程中，会连同外部的杂音一起录进声音中，此时需要对歌曲文件进行降噪特效处理，消除歌曲中的噪声。

操练 + 视频	——降噪：对歌曲进行降噪消除噪声	
素材文件	无	扫描封底文泉云盘的二维码获取资源
效果文件	效果 \ 第 15 章 \ 我要你 .mp3	
视频文件	视频 \ 第 15 章 \15.2.3 降噪：对歌曲进行降噪消除噪声 .mp4	

🎵 **步骤 01**：选取时间选择工具 ▮，在歌曲文件中选择出现的噪声区间，如图 15-14 所示。

🎵 **步骤 02**：在菜单栏中，选择"效果"|"降噪 / 恢复"|"捕捉噪声样本"命令，如图 15-15 所示，捕捉歌曲中的噪声样本信息。

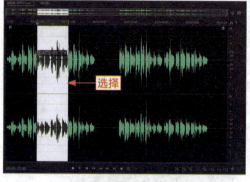

图 15-14　选择出现的噪声区间　　　图 15-15　选择"捕捉噪声样本"命令

🎵 **步骤 03**：按【Ctrl + A】组合键，全选整段歌曲文件，如图 15-16 所示。

🎵 **步骤 04**：在工作菜单栏中，选择"效果"|"降噪 / 恢复"|"降噪（处理）"命令，如图 15-17 所示。

 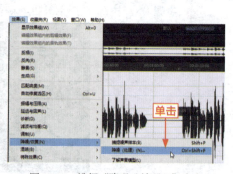

图 15-16　全选整段歌曲文件　　　　图 15-17　选择"降噪（处理）"命令

第 15 章 录制歌曲：制作自己专属的个人单曲

🔥 **步骤 05**：执行操作后，弹出"效果 - 降噪"对话框，各选项为默认设置，以开始捕捉的噪声样本为前提，单击"应用"按钮，如图 15-18 所示。

🔥 **步骤 06**：开始处理歌曲文件，并显示处理进度，如图 15-19 所示。

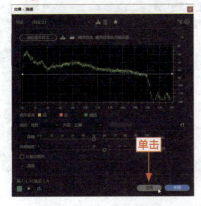

图 15-18　单击"应用"按钮　　　　　图 15-19　显示处理进度

🔥 **步骤 07**：稍等片刻，即可完成歌曲文件的降噪特效处理，降噪后提高了声音的音质，使播放效果更佳，单击"播放"按钮，试听处理后的歌曲文件，如图 15-20 所示。

图 15-20　试听处理后的歌曲文件

15.2.4　调整：调整歌曲的声音振幅大小

在 Audition 2020 工作界面中，还可以调整歌曲的声音振幅，将音量调至合适的大小。下面介绍调整歌曲声音振幅的操作方法。

操练 + 视频	——调整：调整歌曲的声音振幅大小	
素材文件	无	扫描封底文泉云盘的二维码获取资源
效果文件	效果\第 15 章\我要你.mp3	
视频文件	视频\第 15 章\15.2.4 调整：调整歌曲的声音振幅大小.mp4	

步骤 01：在 Audition 2020 工作界面中，按【Ctrl + A】组合键，全选整段歌曲文件，如图 15-21 所示。

步骤 02：在"编辑器"窗口的"调节振幅"数值框中，输入 10，如图 15-22 所示。

图 15-21　全选整段歌曲文件　　　　　图 15-22　在数值框中输入 10

步骤 03：按【Enter】键确认，即可调整声音的音量振幅，在编辑器中可以查看修改后的歌曲音波大小，如图 15-23 所示。

图 15-23　查看修改后的歌曲音波大小

15.2.5　合成：在多轨编辑器中编辑歌曲

在 Audition 2020 工作界面中，如果需要创建多轨音频文件，就需要在多轨编辑器中对歌曲文件进行编辑。下面介绍创建多轨合成文件的操作方法。

操练 + 视频 —— 合成：在多轨编辑器中编辑歌曲		
素材文件	无	扫描封底文泉云盘的二维码获取资源
效果文件	无	
视频文件	视频 \ 第 15 章 \15.2.5 合成：在多轨编辑器中编辑歌曲 .mp4	

第 15 章 录制歌曲：制作自己专属的个人单曲

🎵 **步骤 01**：在菜单栏中，选择"文件"|"新建"|"多轨会话"命令，如图 15-24 所示。

🎵 **步骤 02**：执行操作后，弹出"新建多轨会话"对话框，如图 15-25 所示。

图 15-24　选择"多轨会话"命令　　　　图 15-25　弹出"新建多轨会话"对话框

🎵 **步骤 03**：在对话框中设置会话名称，单击"文件夹位置"右侧的"浏览"按钮，如图 15-26 所示。

🎵 **步骤 04**：弹出"选择目标文件夹"对话框，在其中设置多轨文件的保存位置，单击"选择文件夹"按钮，如图 15-27 所示。

图 15-26　单击"浏览"按钮　　　　图 15-27　单击"选择文件夹"按钮

🎵 **步骤 05**：返回"新建多轨会话"对话框，在其中设置采样率、位深度、主控等选项，单击"确定"按钮，如图 15-28 所示。

🎵 **步骤 06**：执行操作后，即可新建一个多轨会话文件窗口，如图 15-29 所示。

图 15-28　单击"确定"按钮　　　　图 15-29　新建一个多轨会话文件窗口

15.2.6 添加：为清唱歌曲添加背景伴奏

当录制并处理完清唱的歌曲文件后，接下来可以为清唱的歌曲添加背景伴奏，使歌曲更具活力。下面介绍为清唱的歌曲添加伴奏音乐的操作方法。

操练+视频	——添加：为清唱歌曲添加背景伴奏	
素材文件	素材\第15章\我要你（原版伴奏）.mp3	扫描封底文泉云盘的二维码获取资源
效果文件	效果\第15章\我要你\我要你.sesx	
视频文件	视频\第15章\15.2.6 添加：为清唱歌曲添加背景伴奏.mp4	

- **步骤01**：在"文件"面板中，选择前面录制完成的歌曲文件，如图15-30所示。
- **步骤02**：在该歌曲文件上按住鼠标左键并拖曳至右侧的轨道1中，添加清唱歌曲文件，如图15-31所示。

图15-30 选择前面录制完成的歌曲文件　　图15-31 将歌曲拖曳至右侧的轨道1中

- **步骤03**：在"文件"面板中单击"导入文件"按钮，如图15-32所示。
- **步骤04**：弹出"导入文件"对话框，在其中选择需要导入的伴奏音乐，如图15-33所示。

图15-32 单击"导入文件"按钮　　图15-33 选择需要导入的伴奏音乐文件

- **步骤05**：单击"打开"按钮，将伴奏音乐导入"文件"面板中，如图15-34所示。
- **步骤06**：在伴奏音乐文件上按住鼠标左键并拖曳至右侧的轨道2中，添加背景伴奏文件，如图15-35所示。

第 15 章 录制歌曲：制作自己专属的个人单曲

图 15-34 将伴奏音乐导入"文件"面板中

图 15-35 将伴奏音乐拖曳至右侧的轨道 2 中

步骤 07：在编辑器窗口的下方单击"播放"按钮，试听最终录制并编辑完成的个人歌曲文件，如图 15-36 所示。

图 15-36 试听最终录制并编辑完成的个人歌曲文件

15.2.7 导出：将多轨歌曲输出为 MP3 音频

MP3 音频格式能够以高音质、低采样对数字音频文件进行压缩，是目前网络媒体中常用的一种音频格式，下面介绍将多轨歌曲输出为 MP3 音频文件的操作方法。

操练 + 视频	——导出：将多轨歌曲输出为 MP3 音频	
素材文件	无	扫描封底文泉云盘的二维码获取资源
效果文件	效果\第 15 章\我要你 .mp3	
视频文件	视频\第 15 章\15.2.7 导出：将多轨歌曲输出为 MP3 音频 .mp4	

步骤 01：在菜单栏中，选择"文件"|"导出"|"多轨混音"|"整个会话"命令，如图 15-37 所示。

215

🎵 **步骤02**：执行操作后，弹出"导出多轨混音"对话框，如图 15-38 所示。

图 15-37　选择"整个会话"命令　　　　图 15-38　弹出"导出多轨混音"对话框

🎵 **步骤03**：在其中设置文件名，单击"格式"右侧的下拉按钮，在弹出的列表框中选择"MP3 音频"选项，如图 15-39 所示，即导出为 MP3 音频格式。

🎵 **步骤04**：单击"位置"右侧的"浏览"按钮，如图 15-40 所示。

图 15-39　选择"MP3 音频"选项　　　　图 15-40　单击"浏览"按钮

🎵 **步骤05**：弹出"导出多轨混音"对话框，在其中设置文件保存的位置，如图 15-41 所示。

🎵 **步骤06**：单击"保存"按钮，返回"导出多轨混音"对话框，单击下方的"确定"按钮，即可导出多轨歌曲文件，并显示导出进度，如图 15-42 所示，待文件导出完成后即可。

图 15-41　设置文件保存的位置　　　　图 15-42　导出多轨歌曲文件

第 16 章 视频配音：为金玉良缘录制语音旁白

- 学习提示 -

短视频即小视频，它是指能够通过互联网新媒体平台传播几分钟的影片，适合在移动状态和短时休闲状态下观看，特别符合现在年轻人的口味。录制好短视频后，还需要进行后期的配音，这样制作的短视频才是完整的。本章主要介绍为短视频录制语音旁白并添加背景音乐的方法。

- 本章案例导航 -

- 实例：分析录制视频旁白的方法
- 实操：掌握视频旁白的录制技巧
- 后期：将音乐与短视频进行合成

16.1 实例：分析录制视频旁白的方法

在 Audition 2020 工作界面中，用户可以为视频、微电影等画面录制旁白、添加背景音乐等。为短视频录制旁白并配音之前，首先预览项目效果，并掌握实例操作流程等内容，希望读者学完以后可以举一反三，录制出更多与视频画面匹配的音频声效文件。

16.1.1 欣赏：欣赏金玉良缘的音波效果

本实例为短视频《金玉良缘》录制语音旁白并配音，实例音波效果如图 16-1 所示。

录制的单轨音乐

合成的多轨伴奏音乐

图 16-1 为短视频《金玉良缘》录制语音旁白

16.1.2 流程：解析短视频的录制方法

首先创建一个多轨会话文件，在"文件"面板中导入短视频画面，在"视频"面板中预览视频效果，将视频添加至编辑器轨道中，然后为视频画面录制语音旁白，并配上符合视频画面的背景音乐，再通过第三方软件将视频与音频进行合成输出。

16.2 实操：掌握视频旁白的录制技巧

本节主要介绍为短视频录制语音旁白并配音的操作方法，包括新建多轨旁白配音文件、导入视频素材、录制短视频画面旁白、对旁白声音进行处理、为短视频添加背景配音等内容，希望读者能够熟练掌握。

16.2.1 新建：新建多轨旁白配音文件

为短视频录制语音旁白之前，首先需要新建多轨会话文件，下面介绍新建多轨会话文件的操作方法。

操练+视频	——新建：新建多轨旁白配音文件	
素材文件	无	扫描封底文泉云盘的二维码获取资源
效果文件	无	
视频文件	视频\第16章\16.2.1 新建：新建多轨旁白配音文件.mp4	

步骤01：在菜单栏中，选择"文件"|"新建"|"多轨会话"命令，如图16-2所示。

图16-2 选择"多轨会话"命令

步骤02：执行操作后，弹出"新建多轨会话"对话框，如图16-3所示。

步骤03：在其中设置会话名称，单击"文件夹位置"右侧的"浏览"按钮，如图16-4所示。

步骤04：弹出"选择目标文件夹"对话框，在其中设置文件的保存位置，单击"选择文件夹"按钮，如图16-5所示。

第 16 章 视频配音：为金玉良缘录制语音旁白

🔥 **步骤 05**：返回"新建多轨会话"对话框，其中显示了刚设置的文件保存位置，单击下方的"确定"按钮，如图 16-6 所示。

图 16-3 弹出"新建多轨会话"对话框

图 16-5 单击"选择文件夹"按钮

图 16-4 单击"浏览"按钮

图 16-6 单击"确定"按钮

🔥 **步骤 06**：执行操作后，即可新建一个空白的多轨会话文件，如图 16-7 所示，在其中可以插入视频、录制语音旁白、添加背景声音文件等。

图 16-7 新建一个空白的多轨会话文件

219

16.2.2 导入：将视频素材导入操作面板

通常在为视频配音之前，需要先将视频导入操作面板，下面介绍导入短视频的操作方法，具体如下。

操练 + 视频	——导入：将视频素材导入操作面板	
素材文件	素材 \ 第 16 章 \ 金玉良缘 .mp4	扫描封底文泉云盘的二维码获取资源
效果文件	无	
视频文件	视频 \ 第 16 章 \16.2.2 导入：将视频素材导入操作面板 .mp4	

🍑 **步骤 01**：在"文件"面板中单击"导入文件"按钮，如图 16-8 所示。

🍑 **步骤 02**：弹出"导入文件"对话框，选择需要导入的短视频文件，如图 16-9 所示。

图 16-8　单击"导入文件"按钮　　　图 16-9　选择短视频文件

🍑 **步骤 03**：单击"打开"按钮，即可将短视频文件导入"文件"面板中，如图 16-10 所示。

图 16-10　将短视频文件导入"文件"面板

🍑 **步骤 04**：选择导入的短视频文件，按住鼠标左键并拖曳至界面右侧的"编辑器"窗口中，添加视频文件，如图 16-11 所示。

第 16 章 视频配音：为金玉良缘录制语音旁白

图 16-11 添加短视频文件

🌸 **步骤 05**：在菜单栏中选择"窗口"|"视频"命令，打开"视频"窗口，在"编辑器"窗口下方单击"播放"按钮，即可开始播放短视频文件，在"视频"面板中可以查看短视频画面效果，如图 16-12 所示。

图 16-12 查看短视频画面效果

16.2.3 录制：录制短视频画面旁白声音

当用户将短视频添加至"编辑器"窗口后，接下来向读者介绍录制短视频画面旁白声音的操作方法。

操练 + 视频	——录制：录制短视频画面旁白声音	
素材文件	无	扫描封底文泉云盘的二维码获取资源
效果文件	无	
视频文件	视频 \ 第 16 章 \16.2.3 录制：录制短视频画面旁白声音 .mp4	

🎵 **步骤 01**：单击"轨道 1"右侧的"录制准备"按钮，使该按钮呈红色显示，表示开启多轨录音功能，如图 16-13 所示。

🎵 **步骤 02**：将时间线移至轨道的最开始位置，单击下方的"播放"按钮，如图 16-14 所示，开始播放短视频，在"视频"面板中可以查看短视频的画面。

图 16-13　开启多轨录音功能　　　　　图 16-14　单击"播放"按钮

🎵 **步骤 03**：单击"编辑器"窗口下方的"录制"按钮，开始同步录制语音旁白，并显示录制的语音音波，如图 16-15 所示。

图 16-15　显示录制的语音音波

🎵 **步骤 04**：待语音旁白录制完成后，单击下方的"停止"按钮，停止录制声音，此时录制完成的语音旁白显示在"轨道 1"中，如图 16-16 所示。

图 16-16　语音旁白显示在"轨道 1"中

第 16 章 视频配音：为金玉良缘录制语音旁白

🎵 **步骤 05**：再次单击"轨道 1"右侧的"录制准备"按钮 ▣，使该按钮呈灰色显示，然后单击下方的"播放"按钮，试听录制的语音旁白声音效果，在"电平"面板中显示了语音旁白的电平信息，如图 16-17 所示。

图 16-17 试听录制的语音旁白声音效果

16.2.4 去噪：消除语音旁白文件的噪声

在用户录制语音旁白的过程中，多多少少都会有噪声，此时需要消除语音旁白的噪声，提高语音旁白的音质效果。下面介绍消除语音旁白噪声的操作方法。

操练 + 视频	——去噪：消除语音旁白文件的噪声	
素材文件	无	扫描封底文泉云盘的二维码获取资源
效果文件	无	
视频文件	视频\第 16 章\16.2.4 去噪：消除语音旁白文件的噪声.mp4	

🎵 **步骤 01**：使用时间选择工具选择语音旁白中的噪声样本，如图 16-18 所示。

🎵 **步骤 02**：选择"效果"|"降噪/恢复"|"捕捉噪声样本"命令，如图 16-19 所示。

图 16-18 选择语音旁白中的噪声样本

图 16-19 选择"捕捉噪声样本"命令

223

步骤03：捕捉语音旁白中的噪声样本。按【Ctrl + A】组合键，选择整段语音旁白，如图16-20所示。

步骤04：选择"效果"|"降噪/恢复"|"降噪（处理）"命令，如图16-21所示。

图16-20 选择整段语音旁白　　　　图16-21 选择"降噪（处理）"命令

步骤05：弹出"效果 - 降噪"对话框，保持各参数为默认设置，单击"应用"按钮，如图16-22所示。

步骤06：即可处理整段旁白中的噪声，编辑器中的音频音波有所变化，如图16-23所示。

步骤07：在"编辑器"窗口中，用户通过"调整振幅"按钮，对音频的部分区间进行静音处理，完善语音旁白的音效，如图16-24所示。

步骤08：在"文件"面板中，双击"金玉良缘.sesx"文件，返回多轨编辑器窗口，在其中可以查看处理完成的语音旁白文件，如图16-25所示。

图16-22 单击"应用"按钮

图16-23 处理整段语音旁白中的噪声

第 16 章 视频配音：为金玉良缘录制语音旁白

图 16-24 完善语音旁白的音效

图 16-25 查看处理完成的语音旁白文件

16.2.5 添加：为视频画面添加背景音乐

当用户为短视频添加语音旁白后，接下来可以选择一首与短视频匹配的背景音乐，为短视频添加配音后，可以使短视频画面更具吸引力。

操练 + 视频	——添加：为视频画面添加背景音乐	
素材文件	素材\第 16 章\背景音乐.mp3	扫描封底文泉云盘的二维码获取资源
效果文件	效果\第 16 章\金玉良缘.mp4	
视频文件	视频\第 16 章\16.2.5 添加：为视频画面添加背景音乐.mp4	

- 步骤 01：在"文件"面板中，单击"导入文件"按钮，如图 16-26 所示。
- 步骤 02：弹出"导入文件"对话框，在其中选择需要导入的背景音乐，如图 16-27 所示。

图 16-26 单击"导入文件"按钮

图 16-27 选择需要导入的背景音乐

步骤03：单击"打开"按钮，即可将背景音乐导入"文件"面板中，选择刚导入的背景音乐，按住鼠标左键并拖曳至多轨编辑器的"轨道2"中，添加背景音乐，如图16-28所示。

图 16-28　添加背景音乐

步骤04：将时间线移至轨道中的开始位置，单击"播放"按钮，试听语音旁白与背景声音文件的声效，如图16-29所示。

图 16-29　试听语音旁白与背景声音文件的声效

16.3　后期：将音乐与短视频进行合成

当用户为短视频录制好语音旁白，并添加了背景音乐后，接下来需要将多轨音频进行输出操作，与短视频画面进行合成，这样才算最终完成。

16.3.1　输出：将多轨音乐文件进行输出

下面介绍将语音旁白和背景音乐进行输出的具体操作方法，将其合成为一个音频文件。

CHAPTER 16

第 16 章 视频配音：为金玉良缘录制语音旁白

操练+视频	——输出：将多轨音乐文件进行输出	
素材文件	无	扫描封底文泉云盘的二维码获取资源
效果文件	效果 \ 第 16 章 \ 金玉良缘 .mp3	
视频文件	视频 \ 第 16 章 \16.3.1 输出：将多轨音乐文件进行输出 .mp4	

> **步骤 01**：在菜单栏中，选择"文件"｜"导出"｜"多轨混音"｜"整个会话"命令，如图 16-30 所示。

> **步骤 02**：弹出"导出多轨混音"对话框，在其中设置文件输出名称与格式，单击右侧的"浏览"按钮，如图 16-31 所示。

图 16-30 选择"整个会话"命令　　　　图 16-31 单击"浏览"按钮

> **步骤 03**：弹出"导出多轨混音"对话框，在其中设置输出的位置，如图 16-32 所示。

> **步骤 04**：单击"保存"按钮，返回"导出多轨混音"对话框，单击"确定"按钮，如图 16-33 所示。

图 16-32 设置输出的位置　　　　图 16-33 单击"确定"按钮

> **步骤 05**：即可输出多轨音频文件，在文件夹中可以查看输出的文件，如图 16-34 所示。

227

图 16-34　查看输出的文件

16.3.2　合成：将短视频与音频合成导出

下面使用 Premiere Pro 2020 软件介绍将短视频与音频进行合成的具体操作方法。

操练 + 视频	——合成：将短视频与音频合成导出	
素材文件	无	扫描封底文泉云盘的二维码获取资源
效果文件	效果 \ 第 16 章 \ 金玉良缘 .mp4	
视频文件	视频 \ 第 16 章 \16.3.2 合成：将短视频与音频合成导出 .mp4	

🎵 **步骤01**：新建一个名为"金玉良缘"的项目文件，单击"确定"按钮；选择"文件"|"新建"|"序列"命令，新建一个序列，选择"文件"|"导入"命令，弹出"导入"对话框，在其中选择合适的素材，如图 16-35 所示。

🎵 **步骤02**：单击对话框下方的"打开"按钮，即可将选择的图像文件导入"项目"面板中，如图 16-36 所示。

🎵 **步骤03**：调整时间指示器至开始位置，将导入的文件分别拖曳至"时间轴"面板中的 V1 和 A1 轨道上，如图 16-37 所示。

🎵 **步骤04**：在"节目监视器"面板中，单击"播放 - 停止切换"按钮▶，即可预览视频效果，如图 16-38 所示。

🎵 **步骤05**：选择"文件"|"导出"|"媒体"命令，如图 16-39 所示。

第 16 章 视频配音：为金玉良缘录制语音旁白

图 16-35 选择视频与音频文件　　　　图 16-36 导入图像文件

图 16-37 拖曳素材文件

图 16-38 预览视频效果　　　　图 16-39 选择"媒体"命令

步骤06：执行上述操作后，弹出"导出设置"对话框，在"导出设置"选项区中设置"格式"为H.264、"预设"为"匹配源 - 高比特率"，如图16-40所示。

229

步骤07：单击"输出名称"右侧的"序列 01.avi"超链接，弹出"另存为"对话框，在其中设置视频文件的保存位置和文件名，单击"保存"按钮，如图 16-41 所示。

图 16-40　弹出"导出设置"对话框

图 16-41　设置保存路径和文件名

步骤08：返回"导出设置"界面，单击对话框右下角的"导出"按钮，如图 16-42 所示。

步骤09：弹出"编码 序列 01"对话框，开始导出编码文件，并显示导出进度，如图 16-43 所示，稍后即可导出短视频。

图 16-42　单击"导出"按钮

图 16-43　显示导出进度